Goya

CAPRICHOS, DESASTRES, TAUROMAQUIA, DISPARATES

Editorial Gustavo Gili, SA

08029 Barcelona Rosselló, 87-89. Tel. 93 322 81 61
México, Naucalpan 53050 Valle de Bravo, 21. Tel. 55 60 60 11
Portugal, 2700-606 Amadora Praceta Notícias da Amadora, nº 4-B. Tel. 21 491 09 36

Goya

CAPRICHOS, DESASTRES, TAUROMAQUIA, DISPARATES

Reproducción completa
de las cuatro series

**Introducción de
Sigrun Paas-Zeidler**

GG®

Título original
Goya. Radierungen

Versión castellana de Víctor Abelardo Martínez de Lapera Montoya
Revisión bibliográfica por Joaquim Romaguera i Ramió
Diseño de la cubierta de Estudi Coma

1ª edición, 1ª tirada, 1980
 2ª tirada, 1996
 3ª tirada, 2000
 4ª tirada, 2001
 5ª tirada, 2004

© Verlag Gerd Hatje, Stuttgart, 1978
y para la edición castellana
Editorial Gustavo Gili, SA, Barcelona, 1980

Printed in Spain
ISBN 84-252-0980-3
Depósito legal: B. 7.152-2004
Impresión: Gráficas 92, Rubí (Barcelona)

Indice

Goya y su tiempo

La vida de Goya se desarrolló (1746-1828) durante un espacio de tiempo en el que se tomaron decisiones históricas cuya repercusión se ha hecho sentir hasta nuestros días.

Las colonias inglesas de América del Norte iniciaron la lucha para independizarse de la metrópoli europea. Este proceso comienza en 1776 con la proclamación de los Derechos Humanos. En 1789 estalla la Revolución Francesa que empuña la bandera de libertad, igualdad y fraternidad para todas las personas. Es el comienzo de la lucha de clases que apunta a la liquidación del absolutismo feudal y a la creación de repúblicas burguesas. También España se vio envuelta en este proceso y sacudida por él a pesar de las medidas draconianas que se tomaron para evitar que se produjera tal situación. Para 1820, casi todas las colonias españolas de América lograron sacudirse las ataduras políticas que las ligaban a la Corona. La ocupación napoleónica de la Península en 1808 provocó un efecto doble: por una parte, la resistencia nacional contra los franceses; por otra parte, una serie de levantamientos locales contra los antiguos caciques feudales y contra nuevos burgueses. Estas revueltas tenían marcado cariz revolucionario.

En su obra artística, que arrancó de un rococó cortesano para desembocar en un "romanticismo realista" cargado de individualismo, Goya realizó la exposición de la época desde un punto de vista típicamente español, y con una fuerza expresiva sensibilizada por crisis físicas y psíquicas y que no encuentra parangón en ningún otro artista.

Francisco Goya nació el 30 de marzo de 1746 en Fuendetodos, pueblo situado en las proximidades de Zaragoza. Su padre, José Goya, trabajaba como dorador en Zaragoza, donde habitaba normalmente su numerosa familia. Su madre descendía de hidalgos, tan numerosos como pobres, estrato ínfimo de la nobleza, pero partícipe del orgullo de esta clase social. No se ha logrado saber el motivo por el que su madre se encontraba en las propiedades de Ramón de Pignatelli, conde de Fuentes, el día del nacimiento de Goya. De cualquier modo, esta circunstancia jamás ocasionó desventajas al pintor.

Pignatelli (1734-1793) estaba abierto a las ideas de la Ilustración europea.

Apoyaba de manera activa las reformas de Carlos III (1759-1788) encaminadas a mejorar la economía española, objetivo que se impuso el rey al comienzo de su reinado y que trató de llevar adelante contra la oposición de los "Grandes", de los conservadores y de la Iglesia.

En Aragón, Pignatelli llevó adelante la construcción del Canal Imperial, sistema de regadío muy importante para mejorar la producción agrícola, situada en tasas bajísimas.

España contaba entonces con, aproximadamente, diez millones de habitantes. De ellos, sólamente unos dos millones trabajaban como agricultores y jornaleros en el cultivo de la tierra, sin contar mujeres y niños. Ellos tenían que producir alimentos para toda la población española.

Hacía ya tiempo que Pignatelli promocionaba como mecenas el atelier que el pintor José Luzán y Martínez (1710-1785) tenía en Zaragoza. A éste acudía Goya en 1759, cuando aún contaba trece años de edad, para recibir enseñanza. Años más tarde, Pignatelli, utilizando las amistades aragonesas que tenía en la Corte de Madrid, ayudaría a Goya a alcanzar posiciones cada vez más elevadas.

José Luzán no era un pintor provinciano cualquiera. Había pasado cinco años en Nápoles, donde el entonces rey de España había reinado durante veinticinco años antes de venir a Madrid. Goya recibió de Luzán la formación tradicional: al principio copiaba modelos, en la mayoría de los casos grabados; más tarde dibujaba inspirándose en maniquís o figuras vivas. Finalmente, se le permitía —en el último estadio de su formación— componer de su propia imaginación.

Los años siguientes del joven artista están envueltos en la oscuridad. Conocemos muy pocos datos: en 1763 y 1766 trató, sin éxito, de obtener una beca en la Real Academia de Bellas Artes de Madrid. En 1771 participa en un concurso en Parma, cuando residía en Roma como alumno de Francisco Bayeu. Es probable que trabajara desde 1763 en el atelier que Bayeu tenía en Madrid y que partiera a Roma en 1770 para permanecer en esta ciudad por algún tiempo.

En 1771 Goya se encuentra de nuevo en Zaragoza. En Italia había aprendido la técnica del fresco. En consecuencia, durante los años siguientes recibió encargos muy importantes para pintar diversas iglesias zaragozanas. Durante la ejecución de uno de eetos trabajos se produjo una grave desavenencia, aunque pasajera, entre Goya y su "maestro" Bayeu. El estilo del boceto que Goya presentaba, alejado del clasicismo, no casaba con las concepciones de quienes habían hecho el encargo. Estas personas hicieron que Bayeu interviniera en el asunto. Goya interpretó tales correcciones de su talento como contrarias a la fama y dignidad del artista. Sólo después de largas negociaciones se avino a presentar otro boceto.

El 27 de julio de 1775 Goya contraía matrimonio con Josefa, hermana de Bayeu. Esta relación le sería de gran utilidad para hacer carrera en Madrid. Bayeu, continuador del estilo clasicista de Anton Raphael Mengs (1728-1779) —llamado a Madrid por Carlos III—, gozaba de gran estima en la Corte por aquellos años.

Goya se ganó su primera fama con cuadros en los que pintaba la abigarrada vida popular española. Realizó así los cartones que sirvieron de modelos para la Real Fábrica de Tapices de Santa Bárbara.

De 1774 a 1790, Goya plasmó en el lienzo sesenta y tres escenas alegres y despreocupadas de una existencia placentera. Tenían como destino el comedor, el

dormitorio, el gabinete de trabajo del Príncipe de Asturias en El Escorial y en el palacio de El Pardo. En la Real Fábrica, esas escenas se convertirían en otros tantos tapices. Se trataba de versiones españolas de los juegos pastoriles, tan en boga entonces en Versalles, transidos de costumbrismo y de casticismo, de majos y majas, orgullosos exponentes de la tradición española —o mejor dicho castellana—, en la pequeña burguesía urbana de Madrid.

Sin embargo, a medida que crecía el número de encargos de la Corte para que Goya pintara escenas de carácter popular, tanto más cuestionable le parecía al pintor la presentación de la cara amable de la vida. Desde 1780 era miembro de la Real Academia de San Fernando. Aquí entra en contacto con los "ilustrados", los españoles partidarios de grandes reformas en la línea de la Ilustración francesa. Los análisis críticos de la sociedad española —redactados por Jovellanos, entre otros— dejaron huella profunda en Goya: para el gabinete de trabajo de Carlos III pintó, aludiendo a las medidas tomadas por el rey para mejorar la protección de los obreros de la construcción, el *Albañil herido* (1786-1787).

Después de la muerte de Carlos III se negó a continuar pintando cartones. Mas cuando Carlos IV le amenazó con retirarle la prebenda, no tuvo más remedio que someterse a las exigencias que le planteaban. En 1791-1792 Goya hizo los últimos trabajos para la Real Fábrica de Tapices.

La Revolución Francesa marcó el comienzo de tiempos difíciles para Goya como pintor de la Corte. A partir de ese momento se vio colocado en el medio de dos frentes irreconciliables. En una de las partes se encontraban sus amigos, los "ilustrados", los "afrancesados", los Jovellanos, Saavedra, Urquijo, Floridablanca, Meléndez Valdés, Iriarte, Moratín y Ceán Bermúdez. En la otra, la Corte de Carlos IV, al que servía Goya. Este rey, temeroso de que sucediera en España algo parecido a lo acaecido en Francia, perseguía —con la colaboración de la Iglesia— a los "afrancesados" en oleadas sucesivas, los encarcelaba, mandaba ejecutarlos o los enviaba al exilio. Goya debía mucho a estas personas, tanto en el aspecto personal como desde el punto de vista de su desarrollo profesional. Si dejamos a un lado los trabajos realizados para la Real Fábrica de Tapices, los primeros encargos le vinieron de Floridablanca y Jovellanos. Ellos le prepararon el camino para que llegara a las principales familias del país, al hermano del Rey, infante don Luis de Borbón, o al Duque de Osuna y su esposa, enamorada de las Bellas Artes, que se convirtieron muy pronto en los principales clientes privados de Goya. El pintor comenzó a sentir preocupación por la suerte cambiante de los "ilustrados", con los que él se sentía identificado. Su opción tomada interiormente —lo que él llamaba "defender la dignidad"— le ataba cada vez más a la suerte de sus amigos.

En 1792, Goya se alejó secretamente de la Corte con el fin de pintar una iglesia en Cádiz. No se atrevió a solicitar permiso, por tener pendiente la realización de los cartones para la Real Fábrica de Tapices, cuya terminación iba retrasando, ya que no deseaba pintarlos. Por otra parte, estaba convencido de que su ausencia pasaría desapercibida para todos, ya que pensaba estar de vuelta muy pronto. Pero en Andalucía le sobrevino la grave enfermedad sobre cuyas causas tanto se ha especulado. Esa dolencia le tuvo preso durante meses en casa de su amigo Sebastián Martínez, en Cádiz. Le zumbaba la cabeza, sufría trastornos del equilibrio y se quedó sordo. Con todo, parece que en su larguísimo período de recuperación tuvo

tiempo para contemplar la gran colección de obras de arte de su amigo, compuesta por más de 300 pinturas y varios miles de grabados, entre ellos las *Carceri* de Piranesi.

Entre tanto, Martínez Zapata, amigo de juventud de Goya en Zaragoza, y su cuñado Bayeu, "arreglaron" la situación creada por el pintor al ausentarse de Madrid sin haber pedido el oportuno permiso. Aduciendo como pretexto que Goya llevaba dos meses en cama víctima de cólicos y que necesitaba viajar al sur para reponerse, consiguieron finalmente un permiso para él.

Tras una ausencia de más de medio año, Goya volvió a Madrid en 1793. Entonces se declaró incapaz de continuar la pintura de cartones para la Real Fábrica de Tapices. En primer lugar, tenía que habituarse a su nuevo mundo, definitivamente silencioso. A causa de su sordera, se mantuvo lo más alejado posible de la Corte. Con sus amigos más íntimos se entendía por el lenguaje de las señas y la escritura. Como siempre que la enfermedad le sumía en alguna crisis, aprovechó el aislamiento para ocuparse más intensamente de sus ideas personales. En 1794 envió catorce "piezas de gabinete", de formato reducido, al vicepresidente o viceprotector de la Academia de San Fernando, al "ilustrado" Bernardo Iriarte. Entre ellas se encontraban ocho escenas de tauromaquia. Veinte años más tarde reelaboró el tema convirtiéndolo en una serie, la *Tauromaquia.*

Entre tanto, el pintor de la Corte fue ascendido a director de la Real Academia y emprendió su segundo viaje a Andalucía en 1796. La iglesia de Cádiz había sido consagrada y Goya hubo de terminar las pinturas que comenzara años atrás. Permaneció en el sur durante un año completo. Durante ese tiempo estuvo tres veces en Sevilla como huésped de Ceán Bermúdez. Es también probable que estuviera en Sanlúcar en dos ocasiones, en casa de la duquesa de Alba, a la que había conocido el año anterior. El duque había muerto de repente en junio de 1796. Probablemente, Goya y la duquesa viuda, de treinta y cuatro años de edad, pasaron juntos los meses de julio y agosto de ese mismo año. En setiembre viaja ella sola a Madrid para las exequias funerarias del duque. Seguramente, en el invierno de 1796-1797 prosiguieron su romance en Sanlúcar. Tal vez nació en esa época el cuadro de *La duquesa de Alba,* en el que aparece ella apuntando al suelo con el dedo adornado de anillos. En la arena puede leerse: "Solo Goya". Los anillos que engalanan su dedo llevan las inscripciones: "Alba", "Goya". Este dato parece suficiente para deducir una relación estrecha entre ambos.

De todos es conocido que el idilio terminó de manera desdichada para el artista, entrado ya en la edad madura. Sin embargo, parece haber conservado cierto afecto —a pesar de sus sufrimientos y de su amarga venganza de la inconstancia de ella— por la fascinante duquesa de cabello negro. *Capricho* 61 es una prueba de ello. Cuando falleció la duquesa en 1802, a los 42 años de edad —seguramente no de muerte natural— Goya diseñó un monumento para su túmulo.

En marzo de 1797 Goya se encuentra de nuevo en Madrid. Las dolorosas experiencias sufridas a causa de la duquesa —la dama de rango más elevado de la Grandeza española después de la reina María Luisa— agudizaron su mirada, ya de suyo despierta, para describir la decadencia del estrato social de la nobleza del que los republicanos en Francia se libraron por medio de la guillotina. Goya ajustó las cuentas a un mundo enfermo de putrefacción, pero lo hizo a su modo. Continuó los

libros de bocetos iniciados en Sanlúcar y se embarcó con obsesión en una aventura que le situaba de golpe junto a artistas de la talla de Durero o de Rembrandt. Hizo suya una técnica gráfica recientemente inventada, el procedimiento del aguatinta. Como resultado, Goya publica los *Caprichos* en 1799.

El artista escondió en la mitad de la serie la hoja clave para entenderla. El "Ydioma Universal" que quería simbolizar con sus ochenta impresiones o láminas eran las habladurías generales del mundo español aún no ilustrado, compuesto —en realidad— por prejuicios, superchería, idiotez, fanatismo y formas de comportamiento anticuadas tanto en la vida mundana e intelectual como en la espiritual. En un principio, Goya dió el nombre de *Sueños* a estos grabados. Debajo de su primer sueño, hoy *Capricho* 43, había escrito, sin embargo, a modo de aclaración: "El autor soñando. Su intento sólo es desterrar vulgaridades perjudiciales y perpetuar, con esta obra de los *Caprichos*, el testimonio sólido de la verdad."

Apenas acababa Goya de ponerlas a la venta cuando tuvo que retirarlas de la circulación. Su último protector en la Corte, el ministro de Finanzas, Saavedra, había sido cesado. El ministro de Justicia, Jovellanos, fue desplazado por Godoy, poco tiempo antes caído en desgracia como amante de la reina, pero que ahora volvía de nuevo. Las posibilidades de ganancias que se creía poder obtener con la venta de la edición no se materializaron. Los 240 ejemplares de los *Caprichos* no encontraron comprador. Con todo, la serie fue conocida por los iniciados. Así, por ejemplo, los Osuna tenían dos ejemplares de la primera tirada de extraordinaria calidad. Es de imaginar que los *Caprichos* habrían sido acogidos con admiración en los círculos artísticos: Domenico Tiepolo (1727-1804) dejó a su muerte —junto a copias de casi todos los bocetos de Goya aparecidos hasta entonces— una serie completa de los *Caprichos*.

En 1799 —año en el que fueron publicados los *Caprichos*—, Goya fue nombrado, ¡por fin!, primer pintor de la Corte. Tenía entonces cincuenta y tres años. La retribución anual de 50.000 reales le permitía vivir en consonancia con su *status* social y libre de preocupaciones financieras. Enseguida compró Goya un *birloche*, coche del que había en todo Madrid sólo tres ejemplares. Justamente en la primera ocasión en la que hizo uso de él, el coche dio la vuelta de campana. Parece que Goya decidió en aquel mismo instante distanciarse de semejantes extravagancias.

Antes de ser ascendido, Goya había pintado la pequeña iglesia de San Antonio de la Florida, perteneciente por completo a las propiedades reales. Goya sólo tenía que rendir cuentas al rey Carlos IV y los frescos denotan una libertad en consonancia con la confianza que el rey le otorgaba. Goya presentó el *Milagro de San Antonio* en la cúpula de la iglesia como tropel popular; de los obligados ángeles hizo bellezas femeninas que parecían a punto de comenzar a hablar. El que Goya pudiera trabajar simultáneamente en los frescos religiosos y en los *Caprichos* anticlericales permite concluir que no era ateo a pesar de la enemistad ilustrada que sentía frente a la Iglesia. En efecto, su crítica se dirige contra la institución y contra el abuso que ésta hacía de los sentimientos religiosos con fines evidentes. El pintor no iba contra los sentimientos en cuanto tales. Hasta muy avanzado en la ancianidad esta dualidad acompañó sus creaciones.

A pesar de sus extraordinarios éxitos profesionales, su estrecha vinculación con la Corte comenzaba a resultarle molesta ya en los años anteriores al

1800. A comienzos de ese año transporta —en cuatro viajes incomodísimos— todo su equipo de pintor a Aranjuez. Aquí debería inmortalizar en el lienzo la *Familia de Carlos IV*. A partir de esa fecha no pintó para la Corte ninguna obra especial, si exceptuamos algunos retratos. Probablemente, el exilio de Jovellanos a Gijón y su confinamiento posterior en la isla de Mallorca —que duraría hasta la entrada de los franceses en 1808—, aniquiló las escasas ilusiones que le restaban. El "análisis" que hace Goya de la familia real ofrece un testimonio elocuente de las cualidades morales de sus componentes. La repelente sensación producida por los rostros odiosos —tan sólo se dan contadas excepciones—, resaltada por la pompa de los maravillosos trajes resplandecientes, no fue observada por los retratados ni motivó protesta alguna de éstos. Los miembros de la familia real se declararon entusiastas, especialmente la reina.

A partir de 1801, Goya se enclaustra en su vida privada. En aquellos momentos, la prudencia parecía ser la norma de conducta más importante. Después de Jovellanos fue apartado también Urquijo. Circulaban diversos rumores sobre las causas que ocasionaron la muerte a la Duquesa de Alba. En 1803, Godoy, que poseía un ejemplar de los *Caprichos*, hizo que Goya regalara otro al rey Carlos IV. La Inquisición sintió interés por la obra. Godoy fue el último de los "poderosos" que hizo encargos a Goya. Recientemente, María Luisa le había "endiosado" dándole el título de "Generalísimo del mar y del ejército de tierra". Godoy encargó a Goya las dos famosísimas *Majas*. La "obscena desnudez" de una de ellas dio motivo para que Goya fuera acusado en 1815 al Santo Oficio, a las autoridades de la Inquisición.

En 1805 contrajo matrimonio el único hijo de Goya, Javier. Al año siguiente, 1806, nace su único nieto, Mariano. Probablemente por aquellas fechas conocería Goya a Leocadia Zorrilla y Galarza. Ésta se casó poco después con el comerciante Isidoro Weis, de ascendencia alemana; tuvo dos hijos con él y le abandonó. Si no antes, a partir de 1812, fecha de la muerte de Josefa, esposa de Goya, Leocadia vivió con el artista.

Goya vivió en Madrid hasta el estallido de la guerra hispano-francesa en 1808. La cantidad de cuadros que pintó en aquella época prueba que el artista no se adormeció con el idilio de la paz familiar. Por el contrario, cuidó de mantener muchos contactos a pesar de sus molestias y quebrantos. Da la impresión de haber observado con claridad la amenazadora escalada de los acontecimientos políticos que se producían bajo la insegura y zigzagueante orientación de Godoy. De cualquier manera, las 56 sillas, sillones y sofás de su casa, mencionados en el testamento de su esposa Josefa, dan a entender que Goya actuó frecuentemente como anfitrión de tertulias. De seguro que en ellas no se hablaría únicamente de poesía, de pintura o de música: los participantes seguían la historia del país con pleno compromiso.

Mediante un contrato de familia entre los borbones españoles y franceses, España estuvo encadenada a su vecino francés durante todo el siglo XVIII. La Revolución Francesa, con el ajusticiamiento de Luis XVI, ocasionó una breve interrupción. Sin embargo, Napoleón tuvo la habilidad de aprovechar inmediatamente la manía de notoriedad de Godoy y se sirvió de él para renovar el pacto. En su desmedida autovaloración política, Godoy, "Príncipe de la Paz", trazó en 1807 un plan absurdo: invadir Portugal con ayuda de Napoleón para ser él coronado rey de esa nación. Fernando, hijo y heredero de Carlos IV, advirtió con claridad las ansias de poder de su odiado rival. Temía ser suplantado por Godoy. Para asegurarse la benevolencia de

Napoleón, Fernando le pidió —en una carta secreta escrita en octubre de 1807— la mano de una de sus hermanas. Estimuladas de esta manera, tropas francesas entraron en España a finales de aquel mismo año. Al principio, los españoles creyeron que la presencia de los franceses tenía como finalidad única derrocar al favorito y garantizar los derechos del "pobre" Fernando. La pareja real y Godoy se dan el nombre de "Trinidad terrena", bajo cuya égida de veinte años de corrupción, de despilfarro económico y de desatino en todos los órdenes, las deudas del Estado pasaron de 2.693 millones a 7.204 millones de reales. Con todo, Godoy pensó que había llegado el momento de asegurar definitivamente su poder. Mandó encarcelar a Fernando e hizo creer a Carlos que su hijo había acaudillado una conjura contra el padre. Carlos fue presa de una irritación profunda. Comunicó a Napoleón lo sucedido. Godoy y María Luisa convencieron al rey para que modificara su testamento de sucesión al trono. Sin embargo, el rey cambió de opinión y la Corte se trasladó a Aranjuez, en aparente concordia con la estación del año en que se encontraban. Con todo, la vileza de Fernando no era inferior a la de Godoy.

Aquél había aprendido concienzudamente las lecciones de éste en la atmósfera cortesana apestada de intrigas. El heredero real disponía de eficacísimos contactos con los bajos fondos de Madrid y puso en marcha una propaganda infame. De esta forma logró que todo el pueblo de Aranjuez se levantara contra Godoy y estuviera a punto de lincharle. El rey abdicó inmediatamente en favor de su hijo y Godoy a duras penas pudo ponerse a salvo. Estos acontecimientos no pusieron fin, en modo alguno, a la bufonada de la familia real española. Napoleón citó a todos los implicados, incluido Godoy, para que se reunieran en Bayona (Francia). Cuando los restantes miembros de la familia se disponían a poner en práctica el llamamiento del rey Carlos IV y estaban a punto de iniciar el viaje hacia Francia, se produjo un levantamiento en Madrid.

Era el día 2 de mayo de 1808. La población pensó que Napoleón quería deponer al nuevo rey Fernando. Pocos días antes, y en flagrante oposición a la orden de Napoleón, las tropas francesas entraron en Madrid. Como respuesta a esa situación, se había formado un escuadrón de mamelucos para hacer entrar en razón al pueblo levantisco. En la plaza principal de Madrid tuvo lugar una horrible matanza. Al día siguiente, 3 de mayo, los levantiscos que pudieron ser capturados fueron fusilados en la colina de La Moncloa, en Madrid. Cuando se produjo el retorno de Fernando VII, en 1814, Goya pintaría ambas escenas. Al enterarse el rey en Bayona de lo acaecido en Madrid, abdicó en favor de su padre, quien pidió al francés que tomara una decisión y Napoleón, sin perder un solo instante, hizo a su hermano José rey de España.

Así estalló la guerra cuya crueldad inmortalizó Goya —como muestra típica de todas las guerras del mundo— en los *Desastres de la Guerra.* Desde 1808 hasta 1814, Fernando VII habitó en un palacio que Talleyrand poseía en Valencay, juró guardar fidelidad al rey José y quiso concederle la "Orden real de España". Cuando, tiempo después, los ingleses le ofrecieron la oportunidad de huir, denunció el hecho a los franceses. Al mismo tiempo, hizo correr por España el rumor de que era retenido ignominiosamente en prisión. Las Juntas Nacionales le aclamaban por doquier como el "Deseado". El pueblo fiel se sacrificó por él. En 1814 celebró su retorno con una alegría tan poco duradera que pondría de manifiesto su ilusión ignorante. El

hipócrita amigo de los franceses, el rey Fernando, mandó perseguir y ajusticiar a los "afrancesados".

En 1808, el general Palafox, que había defendido con éxito Zaragoza de la primera embestida de las tropas francesas, pidió a Goya que visitara la capital de su patria chica para que se diera cuenta de la desolación y se convenciera del comportamiento heroico de la población. Lo inmortalizó en sus *Desastres* con la estampa en la que presenta a la heroína Agustina de Aragón y que titula *¡Qué valor!*

Durante medio año, Goya anduvo de una parte para otra y a su regreso comenzó, probablemente, a grabar al aguafuerte las primeras planchas para su serie sobre la guerra.

En 1814 volvió a España Fernando VII y fue objeto de un recibimiento apoteósico. Pero su crueldad empujó de nuevo a miles de españoles hacia Francia. Goya se encerró otra vez sobre sí mismo y grabó la *Tauromaquia*. Dado que carecía de connotaciones políticas pudo ser editada en 1816. El éxito financiero fue tan escaso como el alcanzado por los *Caprichos* cuando fueron publicados.

Simultáneamente, Goya amplió los *Desastres* en los *Caprichos enfáticos* y concibió una nueva serie, los *Disparates*.

A fin de verse libre del clima de denuncias y de terror, cada día más oprimente, a comienzos de 1819 compró una casa en el campo, junto a la margen derecha del río Manzanares, en las proximidades de Madrid. La casa era de una sola planta y estaba situada en una parcela de grandes dimensiones. Desde ella podían contemplarse bellas vistas de la ciudad. Goya tenía entonces setenta y tres años y la "Quinta del Sordo" debía servirle, al parecer, como retiro para su ancianidad. Aquí podía trabajar en el jardín y realizar sus objetivos artísticos sin que nadie le molestara. Madrid se encontraba lo suficientemente cerca como para que llegaran hasta el pintor las noticias y los rumores.

A finales de 1819 le atacó de nuevo la enfermedad que le hizo perder el oído en 1793. En esta ocasión escapó de la muerte por verdadera fortuna. Arrieta, su médico y amigo, logró hacerle revivir. Goya tenía una naturaleza de hierro. Apenas hubo sanado comenzó a pintar —año 1820— las *Pinturas negras* en las paredes de su casa. Estas "pesadillas" son consideradas como el testamento artístico de Goya, creadas después de haber caminado por el estrecho filo que separa la vida de la muerte. Causan un horror que cala hasta la médula de los huesos.

El día 1.º de enero de 1820 el levantamiento de Riego y la proclamación de la Constitución de 1812 dieron de nuevo vida a viejas y olvidadas ilusiones. Los libros de bocetos de Goya las califican alegremente como "divina libertad". Pero, por desgracia, su vida sería corta. España se desangró de 1820 a 1823 en una nueva guerra civil. Pero en esta ocasión lucharon entre sí incluso los que tenían en común la enemistad contra Fernando y ayudaron, de esta manera, a que triunfara la España "negra". Fernando fue apresado por los liberales en Cádiz, la vieja ciudadela del liberalismo, pero como el rey carecía de conciencia, juró la Constitución. Sin embargo, no se llegó a la monarquía constitucional ya que Fernando VII llamó en su ayuda a la Santa Alianza. Francia, dominada entonces por las fuerzas restauradoras, decidió, bajo Chateaubriand, invadir España para restaurar la monarquía absoluta. La "Expedición de los Cien Mil Hijos de San Luis" cruzó toda la Península Ibérica en

tres meses y ocupó el fuerte de Trocadero en Cádiz. Fernando reinaba de nuevo; su odio rebosaba sin conocer límite alguno. Su sistema detectivesco y policial alcanzó hasta a los ciudadanos más humildes e insignificantes de la nación. Denuncias totalmente arbitrarias, acciones de venganzas personales, torturas, muertes y ajusticiamientos azotaban todo el país. Fue incalculable el número de liberales que huyeron a Francia. Creyeron que el régimen conservador que gobernaba este país vecino era preferible a la España del tirano y a la "Sociedad del Ángel Exterminador". Tres semanas después de que fuera tomado el Trocadero por los franceses, Goya transfirió la "Quinta" a su nieto Mariano. Su situación era precaria; probablemente fue buscada Leocadia, con la que Goya compartía la vida. El radicalismo político del artista era público y notorio. El hijo de Leocadia, Guillermo, había pertenecido a los "Exaltados", la más radical de todas las milicias populares que habían luchado de 1820 a 1823 contra los "Realistas". Desde 1814, Goya y Leocadia tenían una hija, Rosario. Si el pintor quería seguir unido a su familia, disponía únicamente de una salida: el exilio. Goya tenía entonces setenta y siete años y podía caer enfermo en cualquier momento. Tenía que asegurar el sustento de su familia en tierra extraña. Debía intentar seguir percibiendo sus honorarios como pintor de la Corte. Era totalmente descabellado abandonarlo todo y huir. En consecuencia, optó por permanecer escondido, desde enero hasta abril de 1824, en casa de un amigo. Rosario fue encomendada a los cuidados de un conocido. Leocadia desapareció sin dejar rastro.

El día 1.º de mayo de aquel mismo año se concedió una amnistía que alcanzó a Goya. Tan pronto como fue publicada, el pintor hizo una solicitud en la que afirmaba la necesidad imperiosa de hacer tratar sus dolencias en Plombières (Francia). Su petición fue contestada afirmativamente y Goya pasaba la frontera el día 24 de junio. Tenía intención de fijar su residencia en Burdeos, pero en esta ocasión permaneció allí tan sólo tres días, el tiempo imprescindible para visitar y saludar a sus viejos amigos. Se apresuró a continuar viaje a París.

En esta ciudad permaneció durante dos meses. Dada su condición de emigrante español, estuvo vigilado continuamente por la policía. De acuerdo con el informe redactado por ésta, Goya salía de su lugar de residencia únicamente para "visitar lugares dignos de ser admirados y para pasear en los lugares públicos". Sin embargo, es probable que la causa real que le arrastró hasta París fuera, ante todo, un nuevo procedimiento de técnica tipográfica, inventado por Aloys Senefelder hacia 1810: la litografía. Goya había realizado los primeros intentos gráficos en esta técnica cuando se encontraba aún en Madrid. Es probable, por consiguiente, que con esta visita pretendiera encontrar consejo y ampliar sus conocimientos cerca de los expertos parisinos que le habrían sido recomendados.

En el mes de setiembre, Goya se afinca, definitivamente, en la ciudad de Burdeos. A los pocos días vinieron a reunirse con él Leocadia, Guillermo y Rosario. Goya había impartido clases de dibujo a la niña cuando se encontraban aún en la "Quinta". El pintor estaba profundamente convencido del talento pictórico y artístico de su hija y prosiguió en Burdeos su formación artística. Junto a las tareas paternas de docencia, Goya descubrió para sí mismo la pintura de miniatura.

Con todo, el interés principal de Goya se centró en la experimentación de la litografía. Su disminuida capacidad de visión le obligaba a trabajar con lupa. En el invierno de 1824-1825 envió una escena de tauromaquia litografiada a su amigo

Ferrer, que residía en París. Al envío acompañó la petición de que tratara de encontrar un editor. Pero Ferrer estaba mucho más interesado en una nueva edición de los *Caprichos,* conocidos en París a través de reproducciones muy deficientes. Goya estaba invadido por demasiadas ideas nuevas como para detenerse en las antiguas. Además, las planchas se encontraban en la Calcografía Nacional de Madrid. En 1825, y con la ayuda del editor francés Goulon, Goya publicó en Burdeos cuatro escenas de tauromaquia bajo el título *Courses de Taureaux.* Entre esas cuatro escenas se encontraba la titulada *Dibersión de España,* que él había enviado a su amigo Ferrer.

A finales de 1824 expiró el permiso que tenía Goya para residir en Plombières. Entonces su hijo presentó una nueva solicitud, esta vez para una cura en Bagnères. Pocos meses después de obtener el permiso de Fernando, Goya cayó gravemente enfermo. Los médicos diagnosticaron hemiplejía vesicular y tumor intestinal, incurable a causa de la avanzada edad del paciente. Basándose en este diagnóstico, Javier consiguió que el permiso de su padre fuera prorrogado por un año más.

Tal vez la preocupación constante por la prolongación del permiso de residencia y la percepción de sus emolumentos fueron los motivos que empujaron a Goya a realizar —a sus ochenta años— un viaje a Madrid a fin de solucionar de manera definitiva sus ingresos financieros. A finales de 1826 se encontraba en la Corte y consiguió lo que parecía imposible: logró que se aprobara su solicitud de jubilación a la par que se le garantizaban sus percepciones. Ahora podía retornar a Burdeos libre de todo tipo de preocupaciones. Es sorprendente que Goya se encontrara de nuevo en Madrid en el verano de 1827. Nadie sabe cuáles fueron los motivos que empujaron al anciano de ochenta y un años a repetir este viaje tan molesto, especialmente para él por las condiciones en que se encontraba. De todas maneras, pintó en esta ocasión un retrato vigoroso de su nieto Mariano.

A pesar de que el interés artístico de Goya estuvo centrado durante los últimos años de su vida en el grabado, con todo pintó —aunque rara vez— algún cuadro al óleo. El cuadro más conocido e importante de esta época es *La lechera de Burdeos.*

En marzo de 1828 se apagaba la vida de Goya. La mujer de Javier y Mariano vinieron a Burdeos para estar junto a él en su enfermedad. Tras una lucha con la muerte que se prolongó casi por dos semanas, murió el 16 de abril de 1828.

En 1901 sus restos mortales fueron trasladados desde Burdeos hasta Madrid. En 1919 fueron inhumados en San Antonio de la Florida[1].

Los Caprichos

El miércoles 6 de febrero de 1799, un anuncio aparecido en la primera página del periódico *Diario de Madrid* daba cuenta de la publicación de los *Caprichos*. Se vendían en una tienda de licores y perfumes en la calle del Desengaño, n.º 1. El precio de la serie completa era de 320 reales.

El texto del anuncio describía —en tono docto, elegante y prudente— el contenido de las estampas: el autor declaraba estar convencido de que la crítica de las equivocaciones y de los vicios humanos, generalmente reservada a la poesía, podía ser igualmente objeto de la pintura. Confesaba que de las extravagancias y equivocaciones humanas había seleccionado aquéllas más extendidas entre las personas. Que al realizar su obra de arte no pudo seguir modelos ni copias de la naturaleza, ya que estos vicios no existen hasta el presente, sino en la imaginación humana. Aseguraba no haber pretendido, en modo alguno, ridiculizar individuos concretos. Que la pintura, como la poesía, selecciona de lo común solamente aquello que sirve a sus metas. Amontona sobre una única persona inventada circunstancias y peculiaridades que la naturaleza ha repartido en muchos individuos. Si el resultado de esta combinación es una reproducción lograda, el artista habrá merecido por ello el nombre de inventor y no el de copista servil.

Se sospecha que el autor de estas bellas palabras fue Leandro Fernández Moratín,[2] escritor de comedias en verso y de sátiras. Goya mantuvo con él una amistad estrecha a lo largo de toda su vida. Dado que el estilo de Goya era escueto, directo y, sobre todo, menos pulido, se dejó ayudar por sus amigos siempre que trató de publicar algo. El comportamiento que Goya observa respecto de la ortografía pone de manifiesto una dejadez genial. Así, tuvo que permitir que fueran corregidas las leyendas, cargadas de errores ortográficos, grabadas en las láminas de los *Caprichos,* antes de proceder a la impresión definitiva. El cometido fue desempeñado, casi con seguridad, por Moratín. A partir de 1814 —Moratín partió ese año al exilio en Francia— el historiador Ceán Bermúdez tomó a su cargo los cuidados literarios de la serie de la *Tauromaquia.*

En realidad, los ochenta grabados al aguatinta de los *Caprichos* no marcaban el comienzo de la dedicación de Goya a tareas de impresión gráfica.

Venía realizando intentos calcográficos desde comienzos de la década de los años setenta. En 1778-1779 publicó, en diversos intervalos de tiempo, una serie de estampas inspiradas en las pinturas de Velázquez, que fueron anunciadas en los periódicos madrileños. Parece que la sordera ocasionada por la enfermedad y el subsiguiente aislamiento en el que se encontró a partir de 1792 le hicieron caer en la cuenta de que el grabado era el medio expresivo artístico adecuado a su situación. En cualquier caso, al finalizar su segundo viaje a Andalucía —se encontraba de vuelta en Madrid en marzo de 1797—, está totalmente poseído por la idea de una nueva serie de obras gráficas. Los libros de bocetos, iniciados por Goya durante su famosa relación con la duquesa de Alba y continuados en Madrid, le ayudaron a llegar a esta conclusión.

Al parecer, su estancia en Sanlúcar fue muy alegre a pesar de la sordera. Por vez primera comenzó a diseñar aquí personas de su entorno utilizando la tinta china y el pincel (Álbum A de Sanlúcar, 1796-1797). En el segundo álbum (Álbum B, Madrid), comenzado también en Andalucía, la temática de los diseños desborda pronto el campo de las personas. Tal vez la ruptura con la duquesa fuera responsable de la nueva dimensión de sus dibujos. Parece como si las experiencias de Goya, empapadas de pasión y de amargura, hubieran agudizado la mirada del artista. Caricaturizó las relaciones socioeróticas entre hombre y mujer; en algunas de sus láminas llevó lo grotesco hasta las zonas del absurdo, ejerció la crítica social grabando al aguafuerte. Las leyendas de sus dibujos, colocadas debajo de éstos por su propia mano, llevan consigo todo el veneno de la sátira social. El chiste fuerte se desvía a veces de la ironía para entrar en lo cínico. Es escéptico, pesimista, pone el dedo en la llaga. Muchos de estos dibujos sirvieron a Goya como base para los *Caprichos*. A una serie de bosquejos tituló *Sueños*.

Sueño de la mentira y de la inconstancia, así titula la lámina en la que se venga de la duquesa. Él se mostraba a sí mismo agarrando el brazo de la falsa belleza, veleidosa y, por consiguiente, con doble cara. Para una publicación resultaba demasiado evidente la significación que tenía esta composición. Efectivamente, los rasgos faciales de Goya eran claramente reconocibles. De esta forma, inmortalizó a la duquesa como prototipo de la veleidad de sentimientos, como bruja voladora, en *Capricho* 61: *Volaverunt* (volaron), reza el lacónico comentario.

Goya abandonó el plan primero de publicar bajo el título de *Sueños* los fustigados vicios de la sociedad española. Se decidió por el de *Caprichos* y mezcló las láminas de manera que resultara una secuencia distinta, tal vez con la intención de difuminar el significado de las estampas.

En arte, era bastante usual poner el título de *Sueños* a ciertas obras, cuando con ellas se pretendía criticar a la superioridad y evitar al mismo tiempo una seria represalia. Este truco tiene una larga tradición en todas las sociedades represivas. La España de los Autos de fe, de los tribunales de la Inquisición contra herejes y brujas, obligaba a Goya a actuar de esa manera. El largo brazo de las autoridades eclesiásticas llegaba hasta el súbdito más humilde. Tal vez el hecho de que diera el nombre de *Caprichos* a la serie de ochenta grabados al aguatinta estribaba en que no todas las escenas pertenecían al mundo irreal de los sueños, sino al muy real de su tiempo y circunstancia. El título *Caprichos,* mucho más general y amplio, puede significar humores, quimeras, antojos, invenciones. Con este título Goya quería prepararse una puerta de escape por si las cosas se ponían mal. En el anuncio del periódico

en el que se daba a conocer la publicación, el autor era presentado a la crítica no como "imitador servil de la realidad", sino como "inventor".

Al darle el nombre de *Caprichos,* Goya insertaba su serie conscientemente en la tradición de la historia de la cultura. Conocía, sin duda, los *Capricci* de Jacques Callot, de 1617; los *Capricci* de Tiepolo, de 1749, y las *Carceri* de Piranesi, de 1745.

Los *Caprichos* de Goya se diferenciaban de los mencionados en que no eran una colección casual de motivos muy diversos entre sí, sino que —al igual que las *Carceri* de Piranesi— perseguían un tema determinado. La temática de los *Caprichos* está compuesta por un catálogo de situaciones sociales anómalas contra las que lucharán los "ilustrados" siguiendo la pauta marcada por la Ilustración europea.

El caldo de cultivo de la crítica amarga de los ilustrados es el suelo cenagoso de la política española que emponzoñó la Península entre la muerte de Carlos III y la aparición de la serie. La reina María Luisa había confiado la historia de España a su favorito, Manuel Godoy. Las maniobras de éste, obsesionado con el poder, no podían sino desembocar en la catástrofe de una guerra de guerrillas. El rey Carlos IV, tonto de remate según la declaración de su propio padre, se contentó casi por completo con ir de caza. Los pilares para la reforma construidos por Carlos III degeneraron en juegos de intrigas entre Godoy y la reforzada Inquisición. Los jesuitas, expulsados por el rey ilustrado, volvieron de nuevo. La España negra de los procesos de brujas y de la superchería triunfó sobre los "ilustrados", intelectuales de la categoría de don Gaspar Melchor de Jovellanos. En 1795, este personaje había terminado el informe sobre la situación de la agricultura en España. El mencionado trabajo había sido solicitado por el rey. Inmediatamente fue prohibido por la Inquisición, brazo ejecutor del Santo Oficio. El conservadurismo religioso era contrario a toda tendencia liberalizadora, aunque fuera puramente económica. Se sabía perfectamente que cualquier medida en este sentido tendría que poner en entredicho la omnipotencia de la Iglesia. Ésta formaba un estado dentro del Estado. La perversidad de sus intrigas políticas podía parangonarse por completo con la de la Corte. Por consiguiente, era preciso introducir en España el espíritu y la luz de la Ilustración. Los *Caprichos* podrían ser considerados como la aportación personal de Goya para remediar la situación nauseabunda de su España.

Cuando la reina, enamorada de otro amante durante un corto período de tiempo, hizo que Godoy cayera en desgracia, los "ilustrados" adquirieron gran influencia en la Corte. Jovellanos fue nombrado ministro de Justicia y enseguida sustituyó a Godoy como presidente del Consejo. Saavedra fue llamado a desempeñar el cargo de ministro de Finanzas. En aquel momento Goya publicó sus *Caprichos.* Sin embargo, el juego de las intrigas políticas de la Corte, siempre cambiante, no aseguraba un largo tiempo de bonanza para España ni para la venta de la obra de Goya. El 19 de febrero apareció el segundo y último anuncio de venta, esta vez en la *Gaceta de Madrid.* El 21 del mismo mes caía Saavedra. Para entonces había sido cesado Jovellanos al producirse el retorno de Godoy. Ambos ex ministros fueron víctimas, simultáneamente, de un intento de envenenamiento. Goya retiró de la venta los *Caprichos.* En 1803, empujado por el miedo a la Inquisición, a la "Santa" —como él llamaba al Santo Oficio—, entregó al rey las planchas y los 240 ejemplares no vendidos. A cambio del "regalo" obtuvo una exigua pensión para su hijo Javier.

La investigación ha recogido materiales abundantísimos sobre el tema de las fuentes en las que bebió Goya cuando creó los *Caprichos*. Así, por ejemplo, se ha probado hasta en sus más mínimos detalles la relación existente entre sus "antojos caprichosos" y la literatura satírica de su tiempo. [3] Como paralelo periodístico de los *Caprichos* podemos citar la revista madrileña *El Censor*. Escondidos detrás del seudónimo, los amigos de Goya dieron rienda suelta a todo el desprecio e indignación que les producían las situaciones del país que clamaban al cielo. Pusieron en la picota, sobre todo, las catastróficas condiciones en que se desenvolvía la educación de los niños, totalmente en manos de la iglesia, la superchería del pueblo —consecuencia inevitable de la circunstancia antes apuntada— y la vergonzosa explotación del campesinado, realizada por una nobleza hereditaria, inactiva y parasitaria. Se entiende perfectamente los *Caprichos* si se leen como un libro de dibujos que presenta esa crítica. Así, por ejemplo, Goya ha tomado la leyenda *El sí pronuncian y la mano alargan al primero que llega* (C.2) directamente de una poesía de su amigo Jovellanos, publicada por éste en *El Censor*.

Además de los mordaces análisis literarios sobre los amantes españoles, sobre la problemática matrimonial o sobre la prostitución, junto a los escritos que pretendían halagar a predicadores religiosos —a los que tendríamos que sumar otro número ingente de panfletos satíricos—, un libro influyó de manera particular en *Los Caprichos*. Como se trataba de una obra incluida en el Indice de libros prohibidos, no se podía citar sino de manera crítica. Nos referimos al comentario que escribió Moratín para ridiculizar el informe de la Inquisición sobre el proceso de brujas celebrado en Logroño en 1610. Su crítica al *Manual eclesiástico del arte de la brujería* gozó de gran estima entre los "ilustrados". En consecuencia, la magia negra se puso de moda como tema de conversación. Tal vez por este motivo pintó Goya en 1797-1798 los seis cuadros sobre brujería, adquiridos por Osuna para su residencia campestre de Alameda.

La gran variedad de influencias literarias en los *Caprichos* tiene su correspondencia en el ámbito iconográfico. Aquí los motivos van desde las populares xilografías para el *Mundo trastornado* —pasando por las alegorías tradicionales—, hasta las formulaciones del arte más "serio". Pero Goya jamás se presenta como un "copista servil". Sometió todos los estímulos ejercidos sobre él a un complicado proceso de asimilación del que emergían —en alucinante fusión de sus elementos— como producto totalmente propio del pintor; adquirían un sentido nuevo, sorprendente en ocasiones. Goya gustaba en darle la vuelta a ciertas imágenes o a ciertas expresiones del lenguaje, detectando su dialéctica oculta y sacar a la luz, de esta manera, su verdadero sentido.

Así, la estampa *El de la rollona* (C.4), el hijo aristocrático, constituye una crítica a la minoría de edad como resultado de mala educación, simbolizada en el hombre barbudo que no ha crecido y lleva ropas de niño.

Con frecuencia, los grabados sólo adquieren su auténtica significación al relacionar la escena con el título de la imagen. La *Devota profesión* (C. 70) no es la de una monja, sino la de una bruja. Los *Bellos consejos* (C.15) son los de una vieja alcahueta a una maravillosa novicia en el negocio de la prostitución. La lámina *Ni así la distingue* (C. 7) presenta al ingenuo incapaz de descubrir a la coqueta por medio de una lupa. *Esto sí que es leer* (C. 29) se aplica a un ministro en camisón, con

ojos ciegos, que se hace informar de los asuntos del Estado. Goya tiene ya por un burro al médico que se pregunta junto al lecho de muerte: *¿De qué mal morirá?*

Sin embargo, no siempre resulta tan sencillo descubrir la significación de los *Caprichos.* El chiste de Goya es sibilino y está cargado de sentido plural. Las alusiones políticas se entremezclan con juegos de palabras difíciles de interpretar. *Subir y bajar* (C. 56) es, probablemente, una alusión de Goya a la caída de Jovellanos y de Saavedra, conseguida por Godoy en 1798-1799. Utilizando la voluptuosidad de la reina, Godoy llegó al poder, que, simbolizado por Pan, levanta al medio desnudo Godoy, agarrándole por las piernas. [4]

En *Ya tienen asiento* (C. 26) juega con la variada significación de la palabra "asiento". Éste puede significar sitio, lugar, sede, domicilio y también cordura, sensatez, madurez, juicio, prudencia.

En el intento de determinar el significado que encierran los *Caprichos,* ya en vida de Goya fueron compuestos "comentarios" que trataban de explicar cada imagen. En ellos se ofrecía explicaciones exhaustivas de cada una de las estampas de la serie. Dos de estos comentarios, uno de los cuales es manuscrito y se encuentra en la Biblioteca Nacional de Madrid, [5] intentan resaltar el contenido de la crítica a las costumbres de aquel tiempo. Los comentarios se encuentran bastante próximos a la crítica pretendida por Goya. Otro comentario, que se hallaba en la casa de Goya, tenía como norte disimular esa crítica y difuminarla. Tal vez fue escrito en 1803, cuando la Inquisición se ocupó de los *Caprichos.*

En un primer momento, Goya pensó en el *Capricho* 43 como título de la serie. Esta intención explica el hecho de que es la única estampa en la que el texto se inscribe dentro de la composición. Bajo la mesa de trabajo sobre la cual el artista ha quedado dormido, aparece la leyenda en letras blancas, como advertencia, escrita sobre fondo oscuro: *El sueño de la razón produce monstruos.* Un monstruo de la noche revolotea alrededor del artista. Una lechuza, símbolo de la oscuridad, del retraso y de la ignorancia en la España del siglo XVIII, le ofrece un pincel con la garra, y mira embobada, con los ojos entornados maliciosamente y con intenciones hipnotizadoras, la cabeza del durmiente. Como si quisiera obligarle a revelar sus sueños.

Más tarde, Goya desplazó el frontispicio de la serie de los *Sueños* al centro de los *Caprichos* e introdujo en él la danza fantástica de la repugnante vieja, de los enanos repelentes, de los monstruos mitad hombre mitad animal, de las abominables brujas. Detrás de las caricaturas de esos monstruos están al acecho las plagas de la sociedad española a las que pretende ahuyentar la luz de la Ilustración: el afán de denunciar, un monacato comilón e insaciable, vagos nobles por herencia, manía de presumir de rancio abolengo, superstición, fanatismo, intrigas políticas.

En la edición definitiva, Goya sustituyó al artista soñador por su propio autorretrato de perfil y abrió con él la serie. Esta mutación representa un distanciamiento del autor respecto de los *Sueños.* Su mirada despierta, aunque un tanto cariacontecida, de soslayo, da a entender su capacidad de ver más allá de la superficie de las cosas; las descendentes comisuras de su boca expresan un amargo escepticismo. Esta autorrepresentación impide pensar que Goya quiso representar en los *Caprichos* sus pesadillas personales. El lugar preeminente que ocupa su propio retrato pone de manifiesto una identificación plena del artista con su propia obra, pero únicamente en sus intenciones críticas y en su calidad artística. Como ya lo anunciaba

en el *Diario,* el autor quiere dar a entender que los *Caprichos* no pueden ser equiparados con copias deficientes al servicio de la reproducción de obras de arte célebres. Por el contrario, deben ser considerados como obras de arte en sí mismas, de dignidad similar a la de la pintura.

Si dejamos a un lado la lámina del título, con el retrato de Goya, los *Caprichos* se dividen temáticamente en tres partes: las láminas 2 a 36 critican, en escenas considerablemente realistas, métodos educativos falsos, detestables, costumbres casamenteras, prostitución y otros males. Los números 37 a 42, llamados *Secuencia del asno,* ridiculizan, empleando la simbología tradicional del mencionado animal, la incapacidad, la medianía y la rapacidad de los más encumbrados en la pirámide de la sociedad. Los *Caprichos* 43 a 80 fustigan —en las figuras de monstruos, brujas y enanos— las anomalías sociales, los prejuicios, la superstición y el abuso que de ella hace la Iglesia. Esta tercera parte se subdivide en tres grupos no totalmente unitarios, de los que el de las escenas de brujas (C. 60 a 71) manifiesta mayor unidad que los restantes. También la primera parte se compone de dos secuencias que forman unidad en sí mismas: problemática matrimonial de los estratos sociales de la nobleza y de la burguesía (C. 2 a 10) y las consecuencias de la prostitución (C. 15 a 22).

La numeración definitiva que Goya da a cada una de las láminas nada tiene que ver con el momento en que nacieron ni con un posible parentesco artístico.

La danza salvaje de los infortunios se abre con el matrimonio de conveniencia (C. 2), posibilitado por métodos educativos totalmente irresponsables (C. 3 y 4). La vorágine de las frivolidades morales (C. 5, 6 y 7) conduce a lo peor: al rapto (C. 8), a los suplicios del amor (C. 9), a la muerte por una honra entendida equivocadamente (C. 10). Los depredadores aduaneros del tabaco (C. 11) subvierten el hipócrita código de las costumbres de la nobleza y de la burguesía y lo degradan hasta lo más bajo: en los estratos ínfimos del pueblo la sexualidad se convierte, a plena luz del día, en medio para un fin. En el intento de lograr los objetivos, se rompen los dientes a un colgado porque tienen que obrar el sortilegio del amor (C. 12). Para protegerse contra la pobreza se vende a una hija hermosa a un novio repugnante, todo ello con las bendiciones de la Iglesia (C. 14). El otro camino para escapar a la temida pobreza es la prostitución prohibida (C. 15 a 22). Ésta es el resultado de la condena pública de las necesidades sexuales, censura impuesta por la Inquisición, guardián rígido de la moral, y por el Estado (C. 23 y 24). En consecuencia, para saciar esa necesidad hay que buscar la protección de la oscuridad. *Mala noche* (C. 36) puede decirse cuando el viento huracanado echa fuera a los amantes que, en las manos de una mujer, (C. 35) se dejan "descañonar". La deshonra del amor que se compra y se vende no es privativa de uno de los sexos. También los hombres son desplumados (C. 19 y 20), las mujeres caen en las manos de los oficiales de Justicia, son despojadas por estos bestias (C. 21) antes de ser arrojadas a la cárcel (C. 32 y 34). Estas desventuras suceden siempre a las *Pobrecitas* (C. 22), porque "los ricos viven como les viene en gana, ya que las leyes han sido dictadas únicamente para los pobres". Así reza uno de los "comentarios". *Aquellos polbos* "traen estos lodos!", como reza el refrán popular (C. 23), demuestra la desproporción de la persecución y castigo de pequeños pecados llevada a cabo por la Inquisición contra la que nada puede hacerse (C. 24), ya que ella es el mayor

criminal. Ella es la causante de la insensatez y superchería del pueblo. Ambas lacras se pondrán más tarde de manifiesto en los salvajes aquelarres, en los pervertidos tribunales de la Inquisición, en los fantasmas monacales y en los duendes de dientes afilados.

La *Secuencia del asno* (C. 37 a 42) atacaba tanto a los "intelectuales" burgueses como a la nobleza. Es posible que las seis estampas se refieran a Manuel Godoy, a quien el tálamo de la reina elevó desde la baja condición de hidalgo a la de "Príncipe de la Paz". Su incapacidad para la política (C. 37), su pretendida autoridad en temas de arte (C. 38), el falso árbol genealógico (C. 39) con el que la reina pretendía probar que Godoy descendía de Carlomagno, su manifiesta incapacidad como estadista (C. 40), todo el maquillaje y atavío deslumbrante (C. 41), de nada sirvieron al "Choricero", apelativo por el que se le conocía a nivel popular. Continúa siendo el rufián que fue, explotador y represor del pueblo (C. 42). De todas maneras ésta no es la única explicación de estas estampas. Como sucede en los restantes grabados de la serie, la crítica se puede aplicar también a la situación general.

Cuando duerme el artista, *Capricho* 43, se abalanzan los fantasmas de la noche reaccionaria. Éstos pueden vivir mientras el hombre duerme, mientras se entrega a la oscuridad en lugar de pensar. Sus poderosas alas de murciélago inoculan temor y opresión sofocante. *Se repulen* (C. 51) o braman en huida presurosa hacia la nada. El Maligno actúa a la faz de los cielos cargados de presagios. Sin embargo, la Belleza se coagula en espanto a la vista de la hostilidad.

En lo abstruso de sus rostros y figuras se pone de manifiesto las adherencias y malformaciones de la conducta y del pensamiento humanos. Los afilados colmillos del vampiro y las uñas, demesuradamente largas, de un *Duendecito* (C. 49) caracterizan con precisión la rapacidad y voracidad de los servidores de la Iglesia. El mote de "duende", aplicado frecuentemente en aquella época a monjes y sacerdotes, [6] dice claramente que su diminutivo ironizante apunta a esa interpretación. *Soplones* (C. 48) apestan con el olor nauseabundo de la tradición, de las mentiras, de las calumnias y de las personas piadosas que acuden a la confesión auricular. *Los Chinchillas* (C. 50), nobles podridos a los que se aplica este nombre tomándolo de una obra teatral madrileña, pretenden tener derecho a la representatividad. Permiten que les alimente un monstruo, la idiotez y la ceguera. Enfundados en sus armaduras se aferran a peleas inútiles. Incluso su mente permanece cerrada con grandes cerrojos.

El primer grupo de la tercera parte de los *Caprichos* se cierra con una advertencia a esos privilegios ancestrales, pasados de moda, a los prejuicios e idiotas bajezas. En *Y aun no se van!* (C. 59), justamente bajo una losa que cae al suelo —¿alusión a la Revolución Francesa?—, se han congregado todas las atrocidades vergonzantes. Una figura calamitosa, desnuda y extenuada se apoya con toda la fuerza de su magro cuerpo contra la trampa mortal que la devorará enseguida. En Horror sofocado, una vieja bruja tiembla ceñuda ante la proximidad del momento en que será aplastada. La luz es esencial para el dramatismo del suceso; luz que Goya emplea frecuentemente como símbolo directo de la Ilustración. Aquí puede verse fugazmente una apariencia delgada, medio redonda, detrás del anciano atónito. Subraya la impotencia física del hombre débil frente al poder del momento inminente, y convierte el gris brumoso del aguatinta en atmósfera opresiva cuya tensión se descargará en el estruendo que producirá la losa al chocar contra el suelo.

Goya pone fin al segundo grupo de la tercera parte de los *Caprichos*, las "escenas de brujas", tomando de nuevo —como si quisiera reiniciar la conversación después de una pausa— el hilo de *Capricho* 59. La bruja principal promete: "Si amanece; nos Vamos". Extendiendo su brazo con gesto ampuloso apunta al sereno cielo nocturno en cuya negrura infinita parpadean ya las maravillosas estrellas. Las sombras oscuras de un monstruo alado que se levanta contra el cielo y da cobijo a las brujas anuncian que la noche está ya "clara" y que despunta la aurora, es decir, la Ilustración.

El último grupo de la tercera parte de *Caprichos* y, simultáneamente, de toda la serie completa, termina con la desaparición del fantasma y del duende cornudo. Cansados de su trabajo sombrío, se van. También aquí continúa Goya el diálogo del monstruo con la persona que lo contempla: *Ya es hora*. Un débil tono de aguatinta testimonia la última huella de la oscuridad. Los hábitos del monje resplandecen ya en la claridad con la que se alude, una vez más, a la Ilustración, único medio capaz de transformar la España "negra" en país en el que reine la sabia razón.

El estilo gráfico de los *Caprichos* es completamente distinto al de los grabados más antiguos. Apenas si queda rastro alguno de la pincelada vaporosa, clara, inundada de luz a la manera de los Tiepolo. En la serie, son contados los aguafuertes poco mordidos, ligeros, con poca aguatinta (C. 14, 65 y 80). La mayoría de las estampas van desde amplios trazos entrecruzados, con líneas contrapuestas (C. 7, 15, 30, 63, 66 y 70), hasta otras muy contrastadas, mediante diversas tonalidades de aguatinta. Únicamente dos han sido creadas sin trazos al aguafuerte, tan sólo con el procedimiento al aguatinta (C. 32 y 39).

Con frecuencia encontramos unas junto a otras las atrevidas superficies pictóricas de la aguatinta que dividen el espacio redimensionándolo a veces con libertad sorprendente (C. 34, 35, 54, 58 y 62). La gama de colores comprende el negro profundo, riqueza de tonos grises y el blanco centelleante.

Goya trata la atmósfera con atención especial. Desde los estudios que realizó sobre Velázquez, es perfectamente consciente de que el "estado de ánimo" de la naturaleza podría ser decisivo para el sentido y significación de una imagen. Los cielos de los *Caprichos* son, pues de un claro rococó, tal como lo pide la composición y contenido de una escena (C. 28); lejanos y barridos por el viento (C. 61); misteriosos (C. 11, 51 y 71), dramáticos (C. 3, 10 y 22), oprimentes (C. 42 y 59), adustos (C. 5, 12, 15 y 64) o presagiando desgracias (C. 59).

La perspectiva varía. En unas ocasiones, las personas surgen en las profundidades del espacio de la imagen; en otras, se encuentran al alcance de la mano (C. 1, 2, 4, 29, 30 y 51) y convierten a quien las contempla en íntimo confidente. La perspectiva desde abajo, como desde la platea del teatro, distancia, sin embargo, a los espectadores y los aleja de la acción. El dramático claroscuro parece estar inspirado en la luz de las bambalinas. En la utilización de sus efectos, Goya manifiesta un pensamiento dramático. Casi siempre hace que la luz caiga en torrentera sobre el elemento clave para la significación de la escena. Lo accesorio queda dominado por el gris o es engullido por el negro.

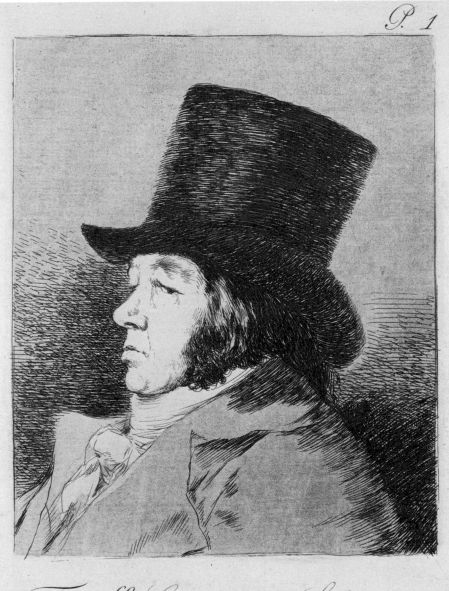

1 Fran.^{co} de Goya y Lucientes, Pintor.

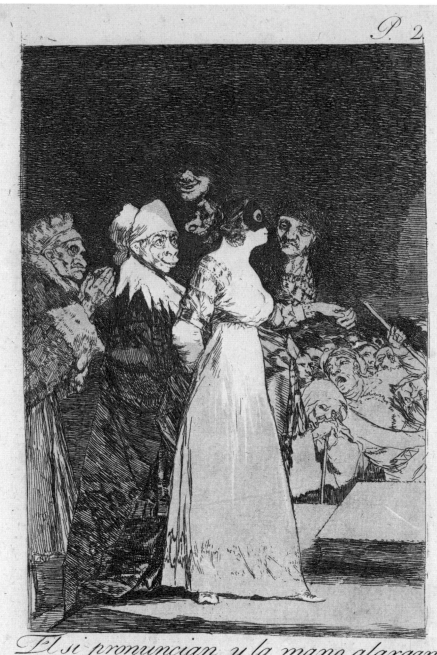

El si pronuncian y la mano alargan Al primero que llega.

2 El si pronuncian y la mano alargan Al primero que llega.

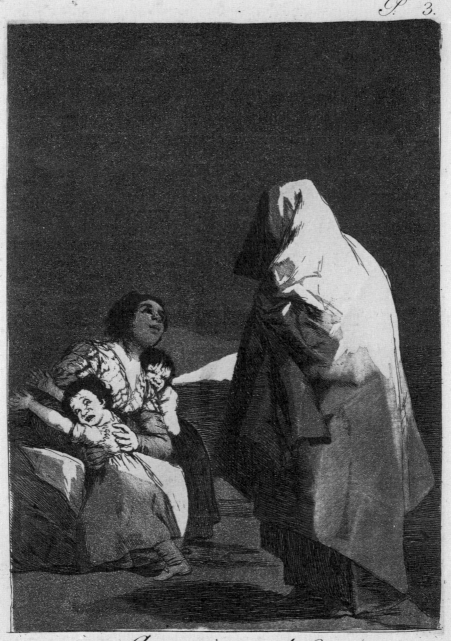

Qué viene el Coco.

3 Que viene el Coco.

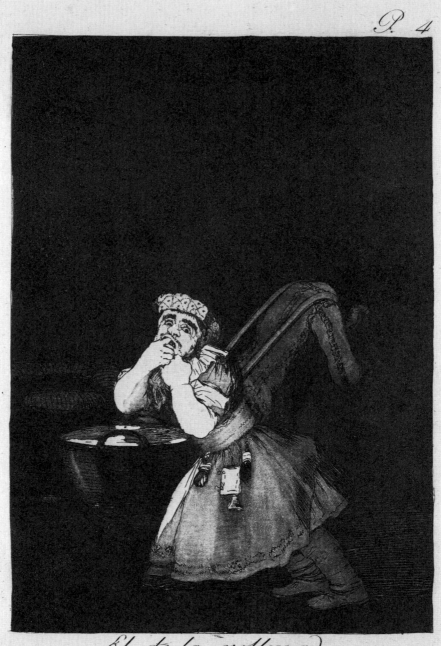

El de la rollona.

4 El de la rollona.

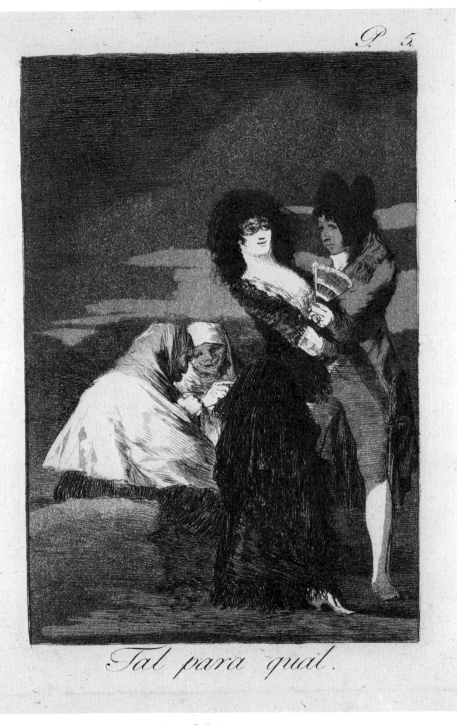

Tal para qual.

5 Tal para qual.

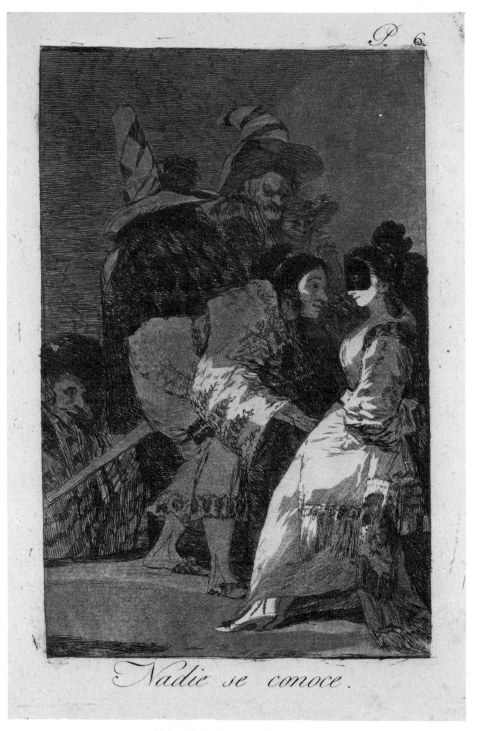

Nadie se conoce.

6 Nadie se conoce.

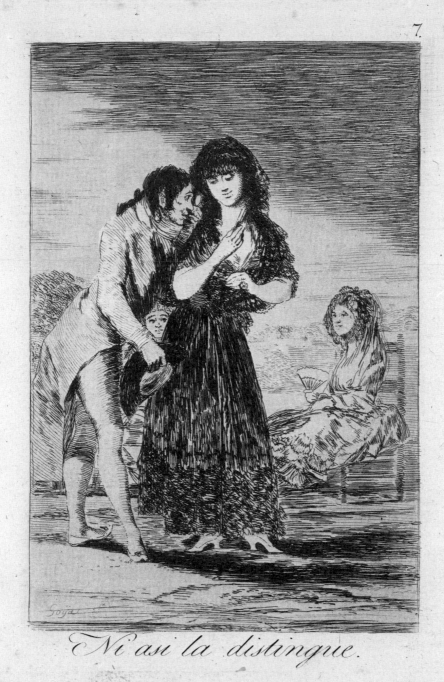

Ni asi la distingue.

7 Ni asi las distingue.

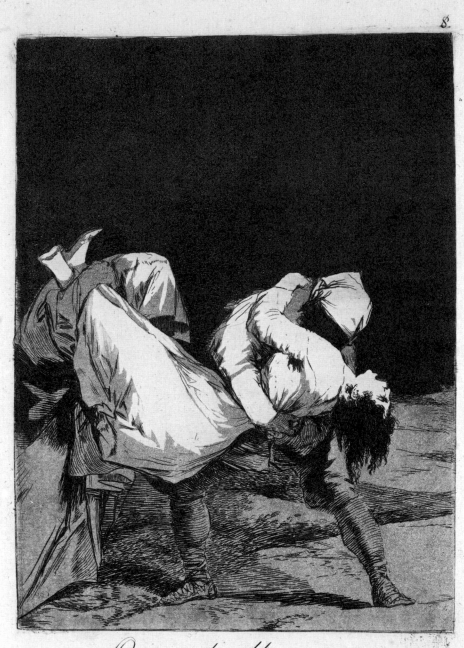

Que se la llevaron!

8 Que se la llevaron!

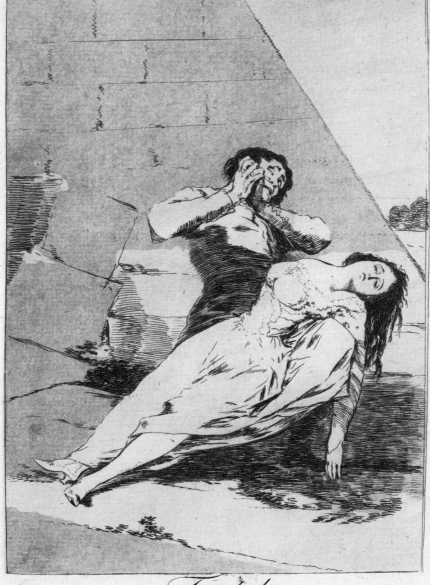

Tantalo.

9 Tantalo.

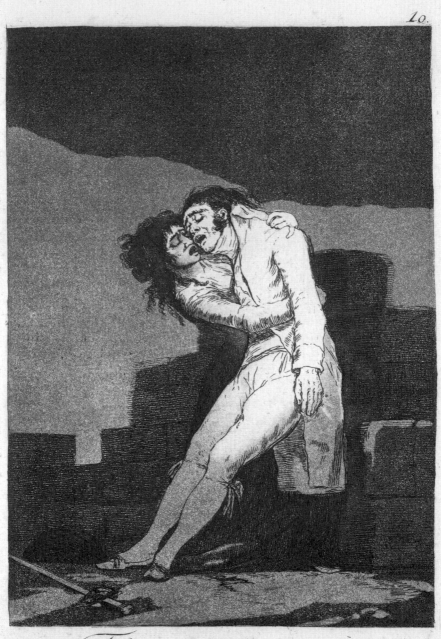

El amor y la muerte.

10 El amor y la muerte.

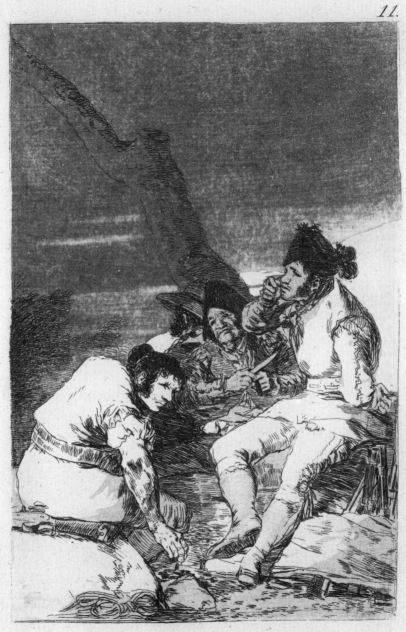

Muchachos ·al avío.

11 Muchachos al avío

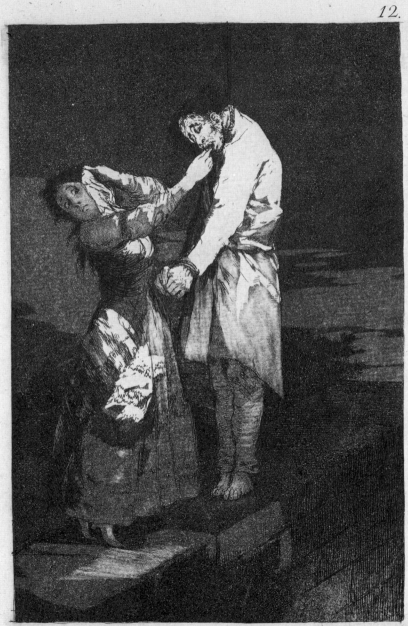

A caza de dientes.

12 A caza de dientes.

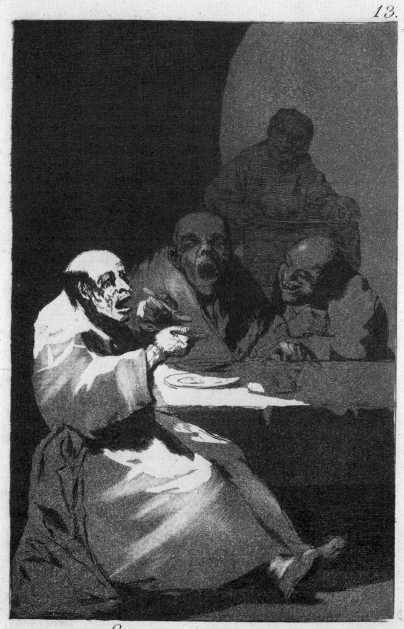

Estan calientes.

13 Estan calientes.

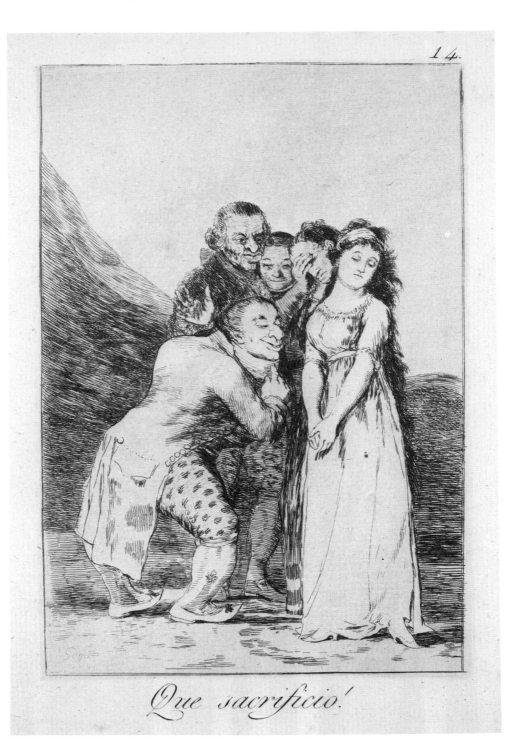

Que sacrificio!

14 ¡Que sacrificio!

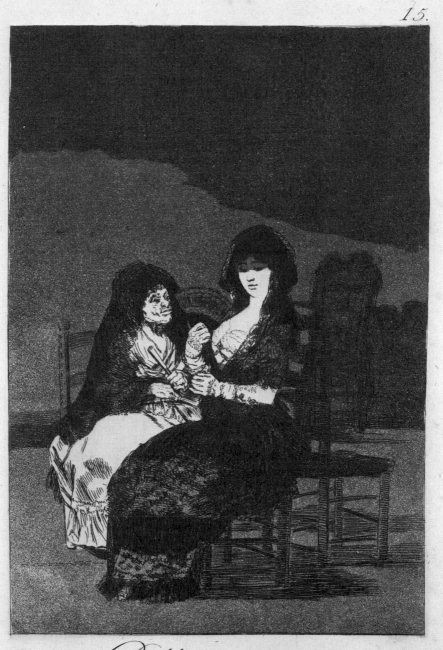

Bellos consejos.

15 Bellos consejos.

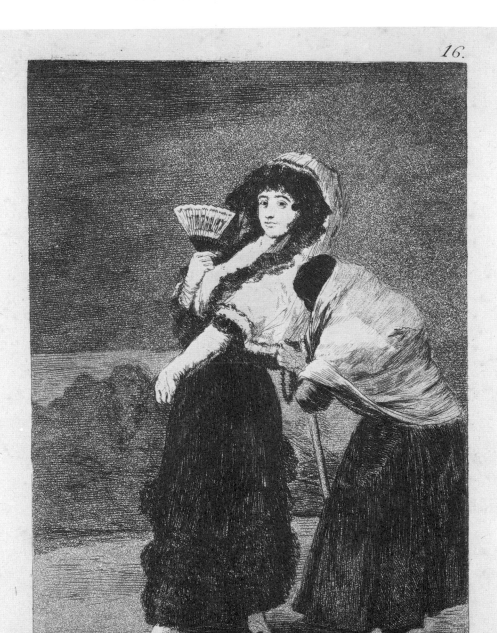

Dios la perdone: Y era su madre.

16 Dios la perdone: Y era su madre.

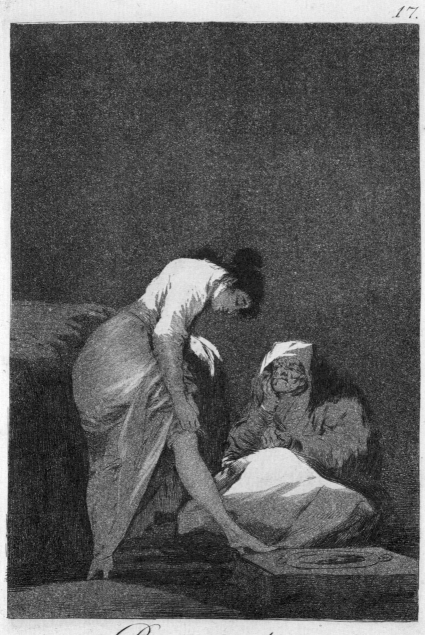

Bien tirada está.

17 Bien tirada está.

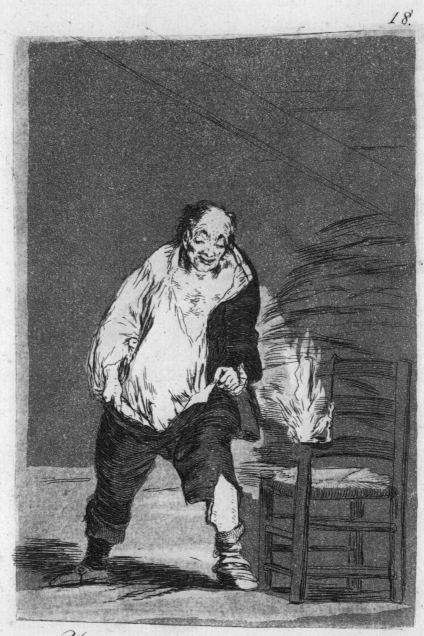

Ysele quema la Casa.

18 Yse le quema la Casa.

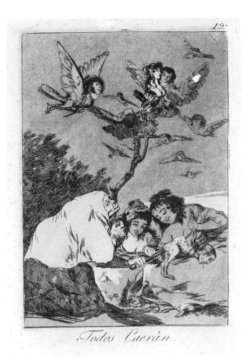

Todos Caerán.

19 Todos Caerán.

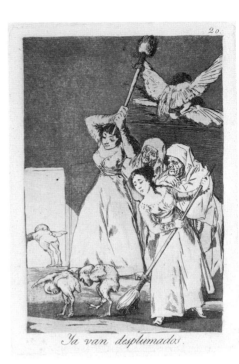

Ya van desplumados.

20 Ya van desplumados.

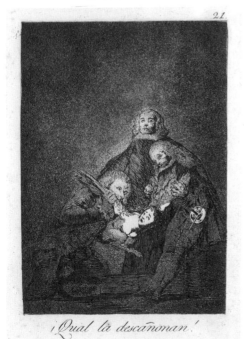

¡Qual la descañonan!

21 ¡Qual la descañonan!

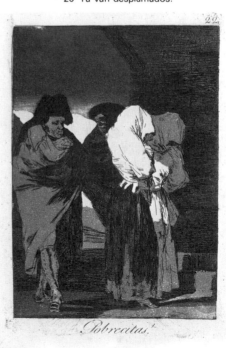

Pobrecitas!

22 Pobrecitas!

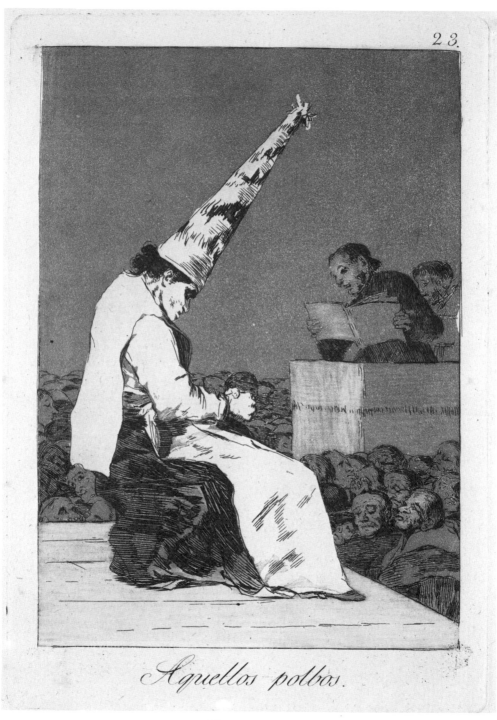

Aquellos polbos.

23 Aquellos polbos.

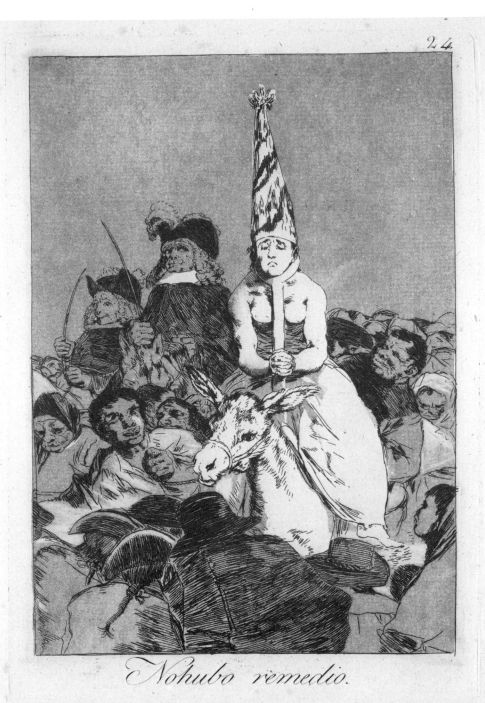

Nohubo remedio.

24 Nohubo remedio.

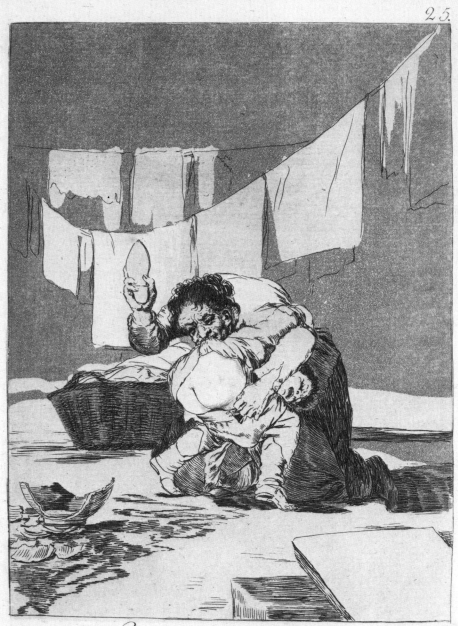

Si quebró el Cantaro.

25. Si quebró el Cantaro.

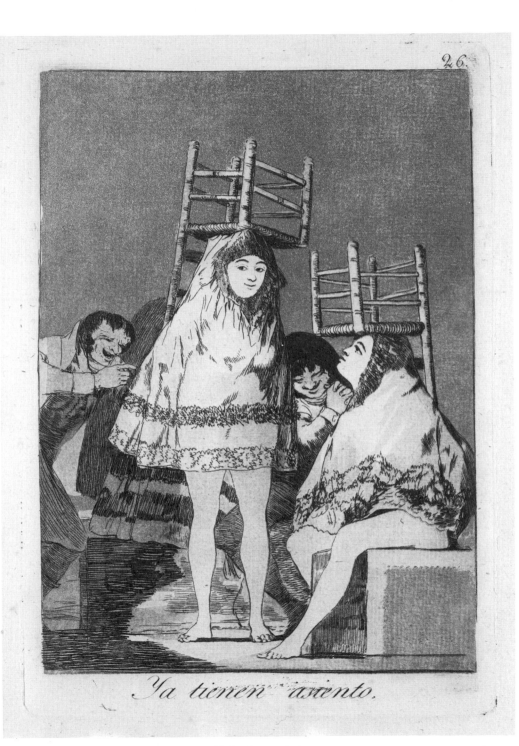

Ya tienen asiento.

26 Ya tienen asiento.

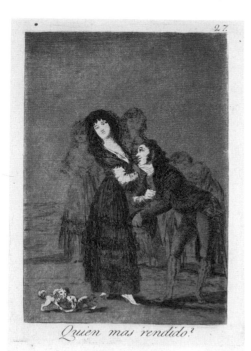

27 Quién más rendido?

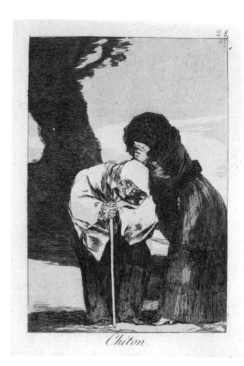

28 Chitón.

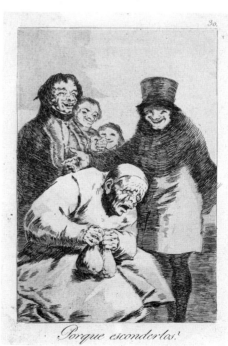

29 Esto si que es leer.

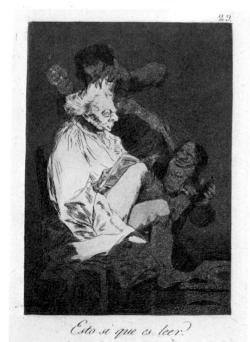

30 Porque esconderlos?

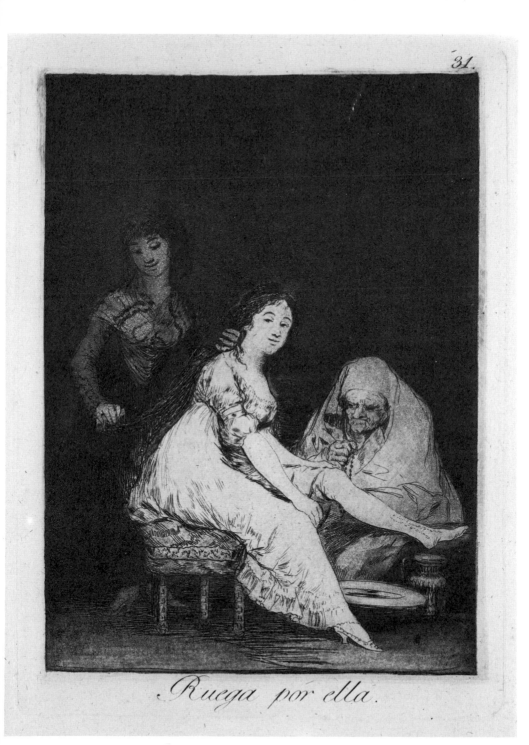

Ruega por ella.

31 Ruega por ella

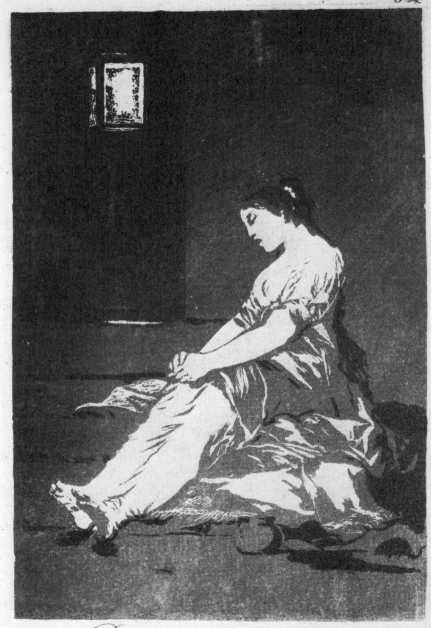

Por que fue sensible.

32 Por que fue sensible.

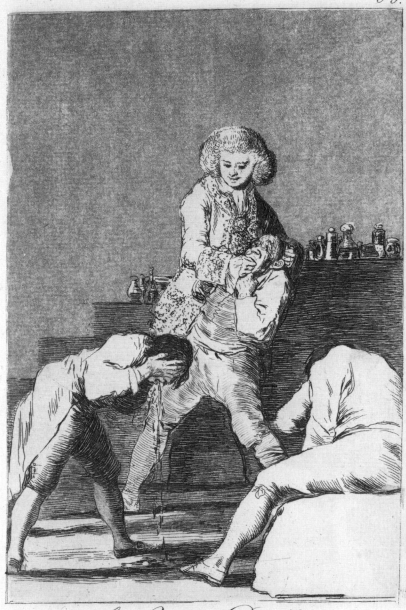

Al Conde Palatino.

33 Al Conde Palatino.

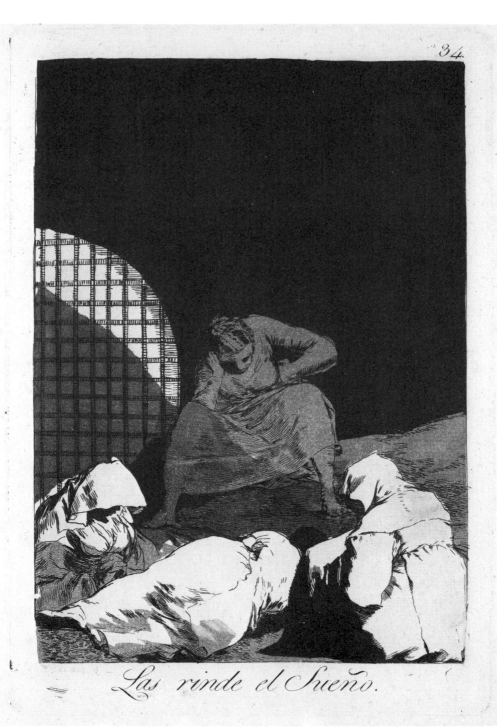

Las rinde el Sueño.

34 Las rinde el Sueño.

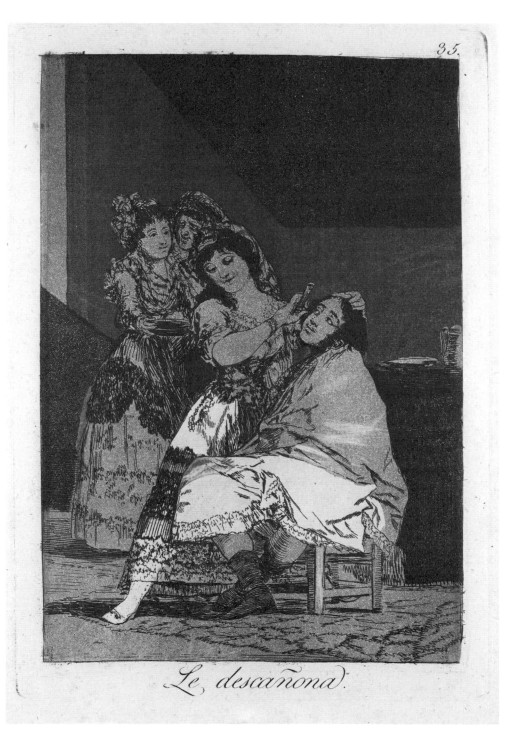

Le descañona.

35 Le descañona.

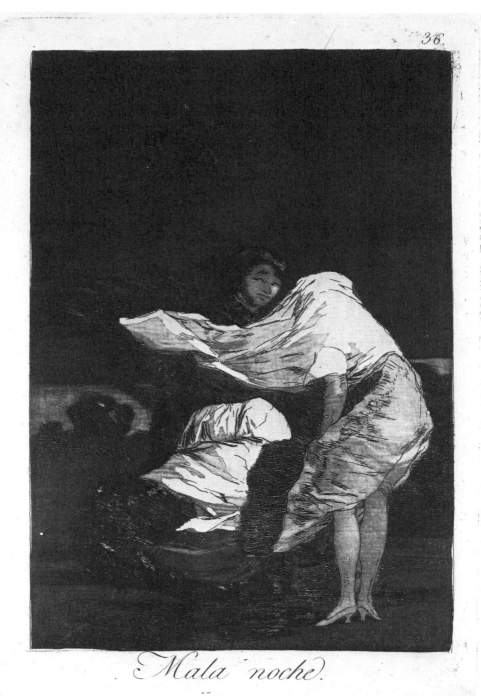

Mala noche.

36 Mala noche.

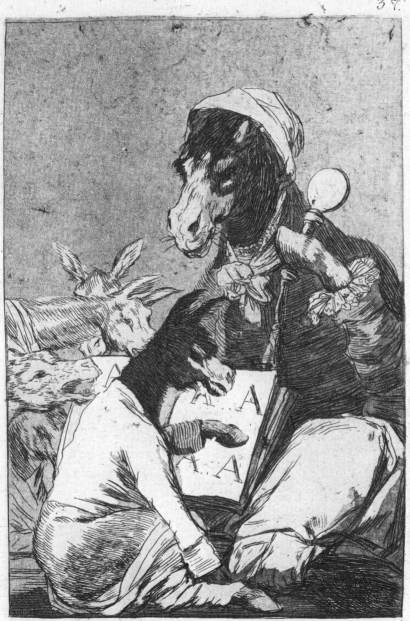

Si sabrá mas el discípulo?

37 Si sabrá más el discípulo?

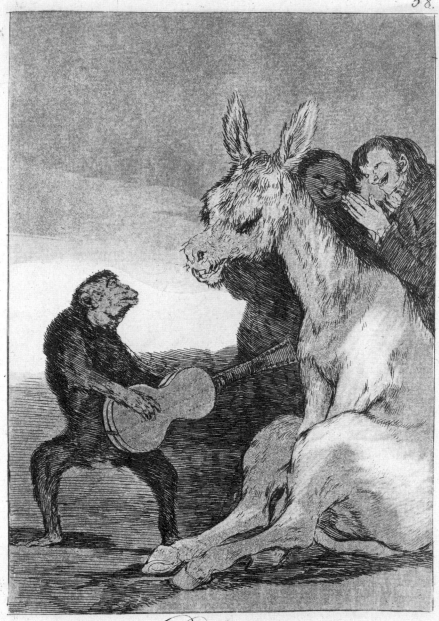

¡Brabisimo!

38 ¡Brabísimo!

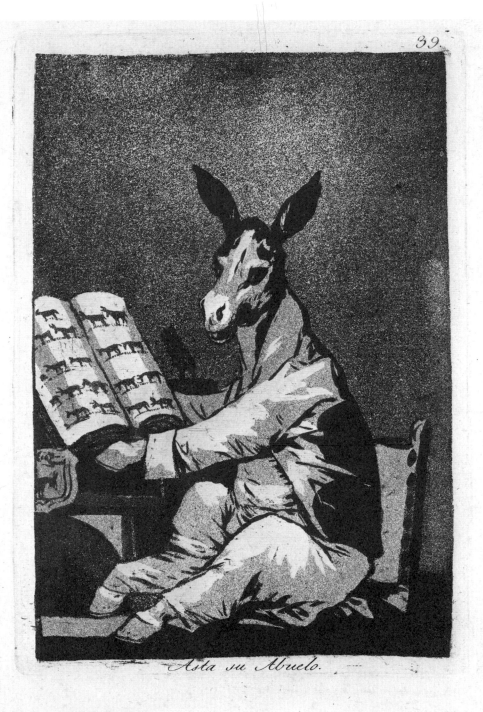

Asta su Abuelo.

39 Asta su Abuelo.

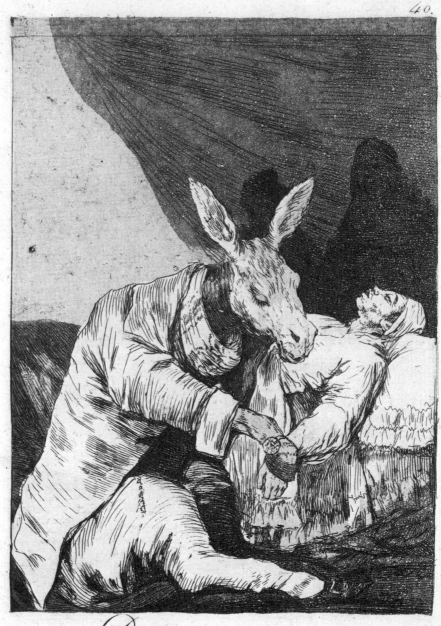

Deque mal morira?

40 De qué mal morira?

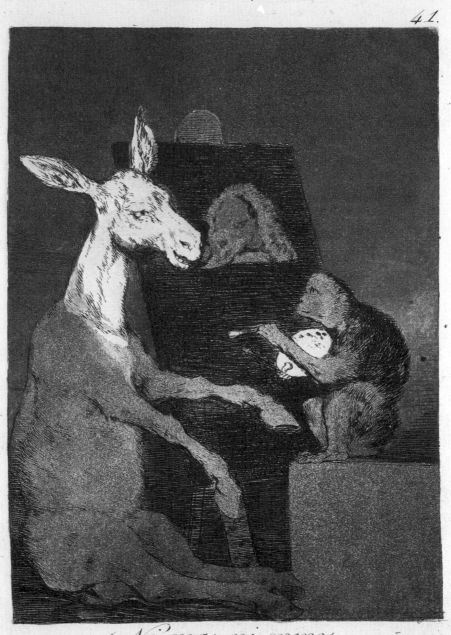

Ni mas ni menos.

41 Ni más ni menos.

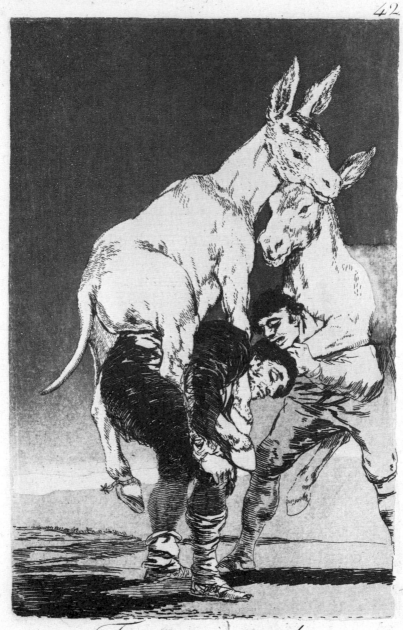

Tu que no puedes.

42 Tú que no puedes

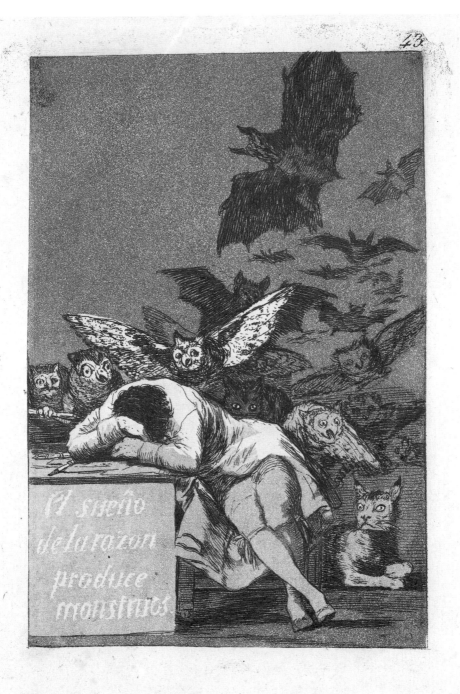

43 El sueño de la razon produce monstruos.

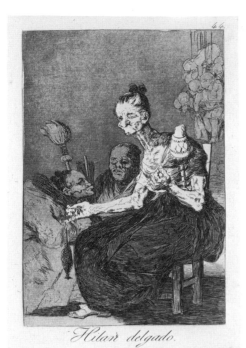

44 Hilan delgado.

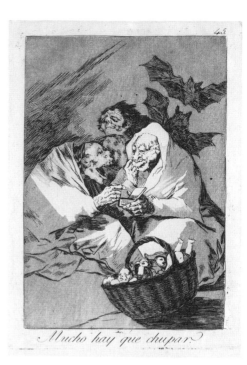

45 Mucho hay que chupar.

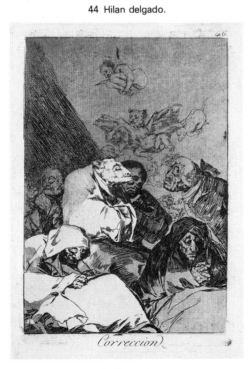

46 Correccion.

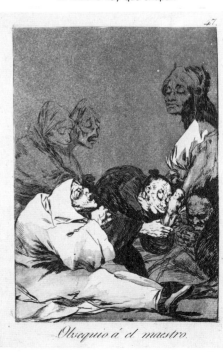

47 Obsequio a el maestro.

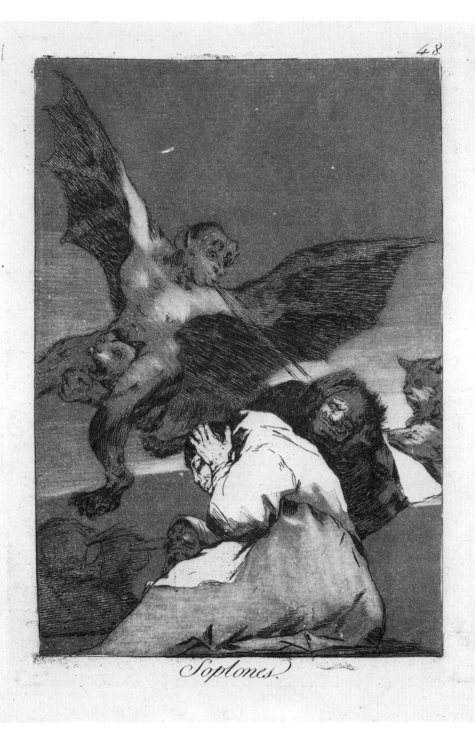

Soplones.

48 Soplones.

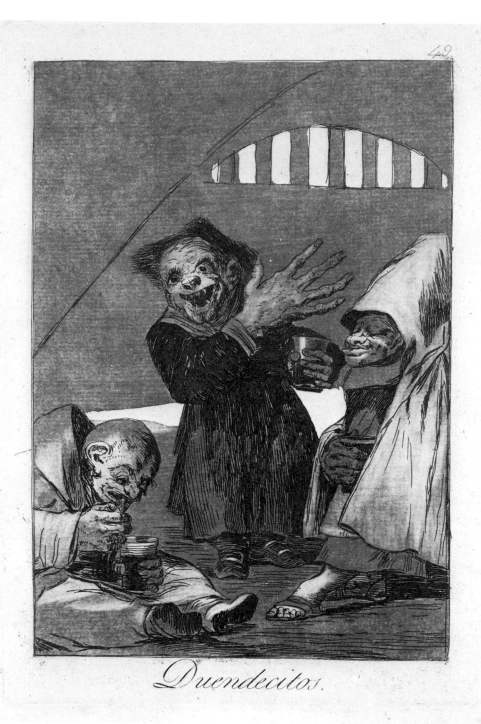

Duendecitos.

49 Duendecitos.

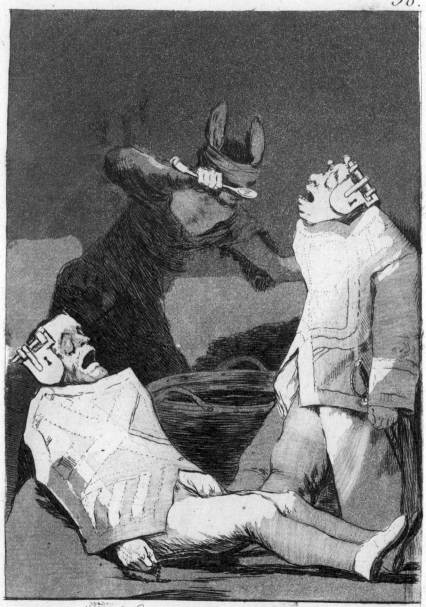

Los Chinchillas.

50 Los Chinchillas.

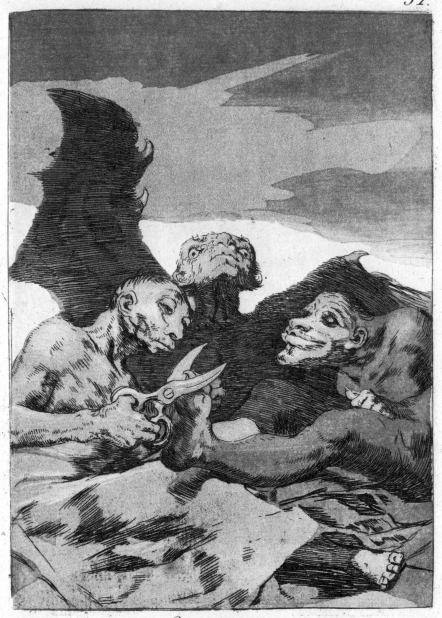

Se repulen.

51 Se repulen.

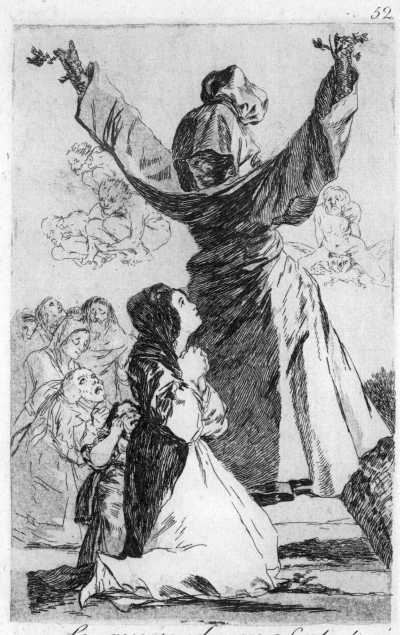

Lo que puede un Sastre!

52 Lo que puede un Sastre!

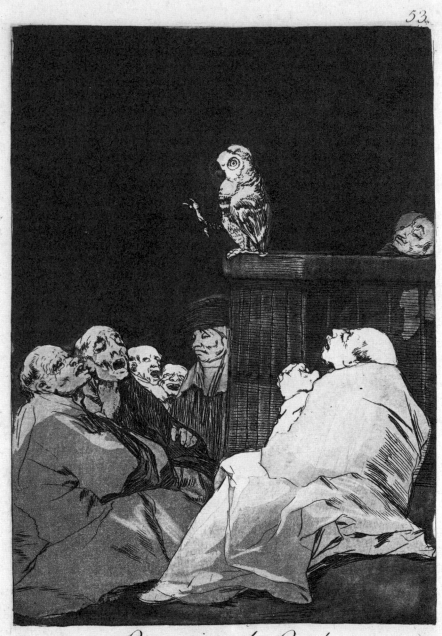

Que pico de Oro!

53 Que pico de Oro!

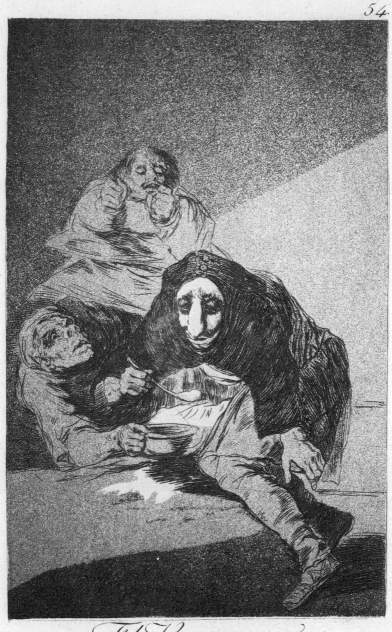

El Vergonzoso.

54 El Vergonzoso.

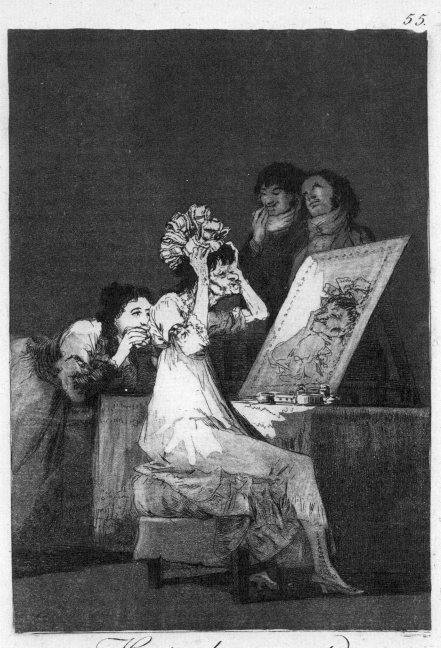

Hasta la muerte.

55 Hasta la muerte.

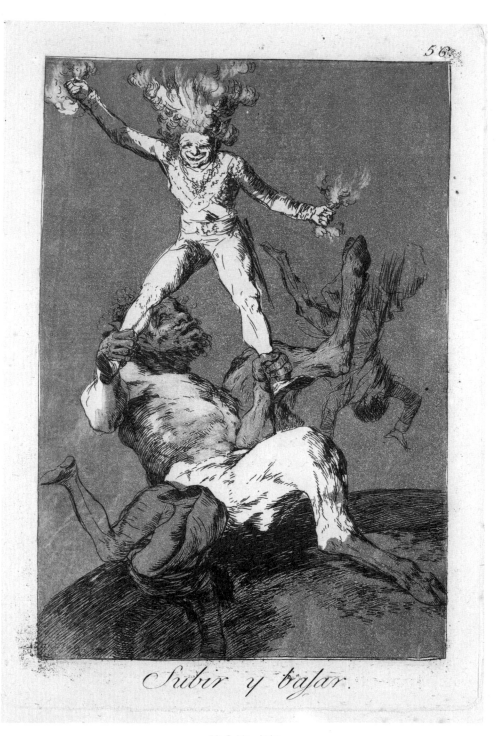

Subir y bajar.

56 Subir y bajar.

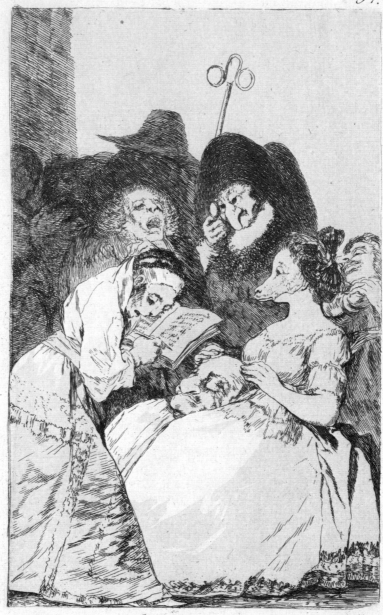

La filiacion.

57 La filiacion.

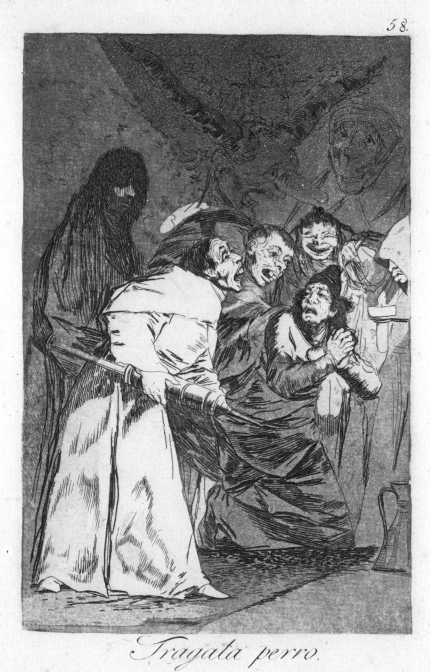

Tragala perro.

58 Tragala perro.

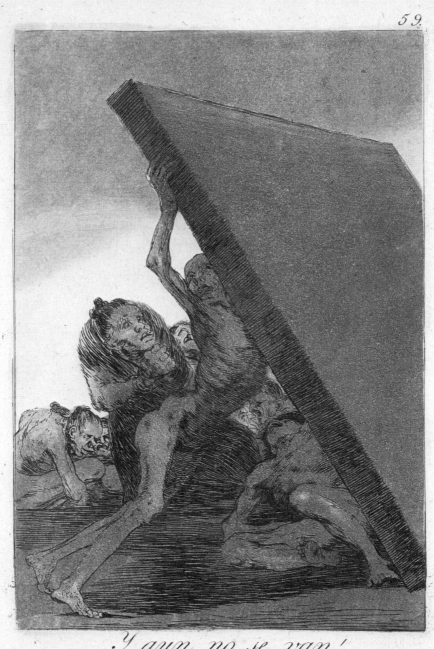

Y aun no se van!

59 Y aun no se van!

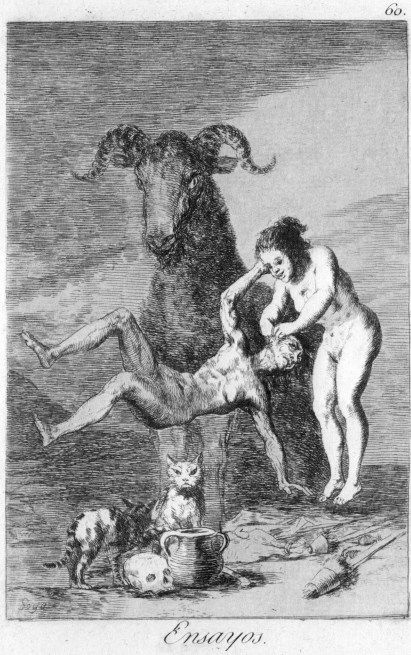

Ensayos.

60 Ensayos.

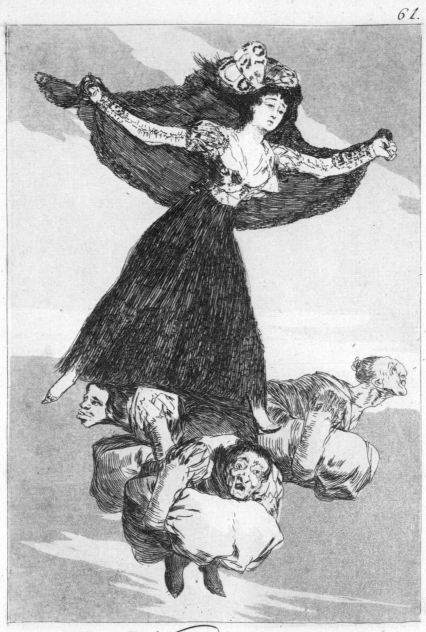

Volaverunt.

61 Volaverunt.

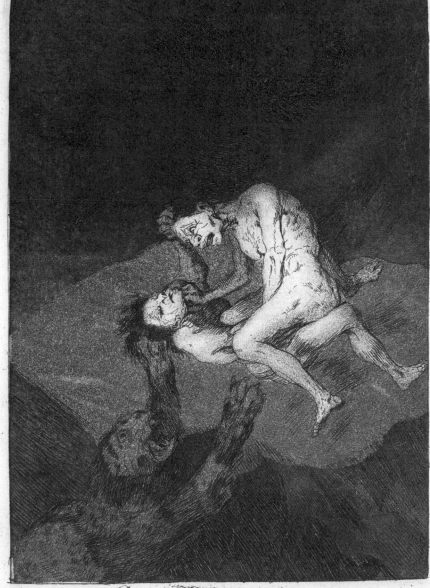

Quien lo creyera!

62 Quien lo creyera!

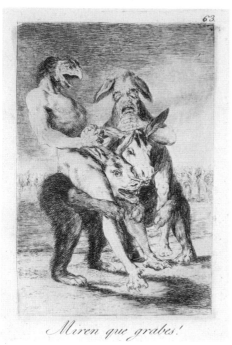

63 Miren que graves!

64 Buen Viage.

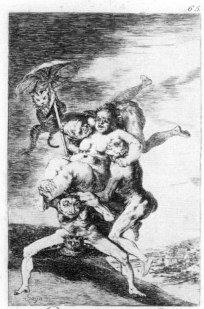

65 Donde vá mamà?

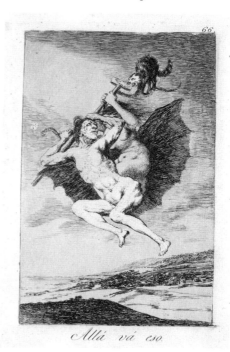

66 Allá vá eso.

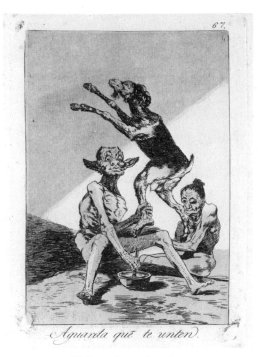

67 Aguarda que te unten.

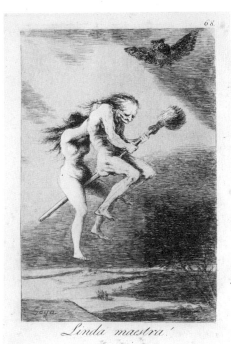

68 Linda Maestra!

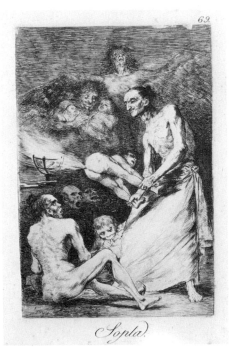

69 Sopla.

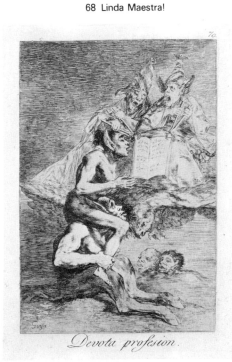

70 Devota profesión.

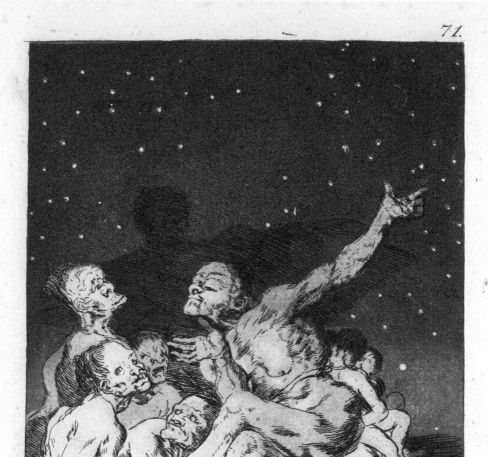

Si amanece ; nos Vamos.

71 Si amanece; nos Vamos.

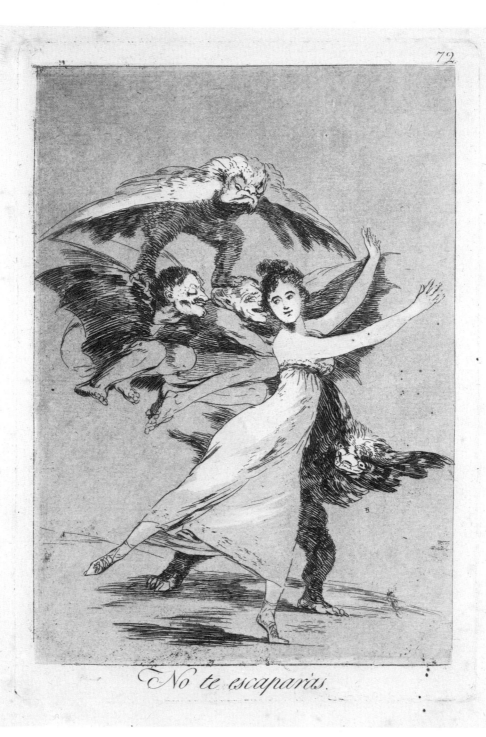

No te escaparás.

72 No te escaparás.

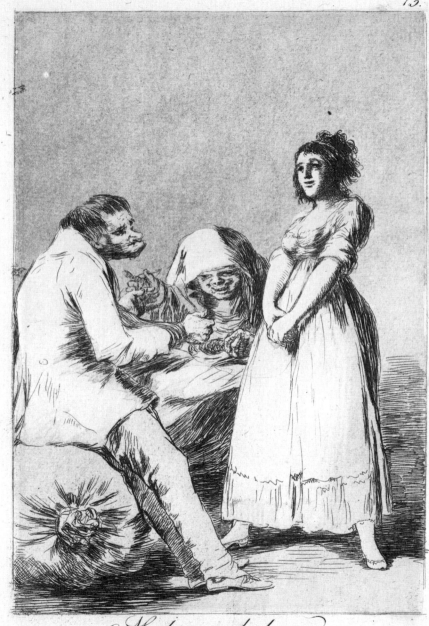

Mejor es holgar.

73 Mejor es holgar.

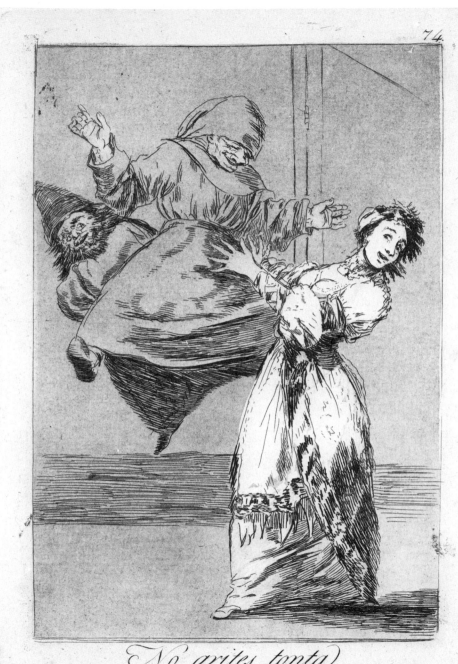

No grites, tonta.

74 No grites, tonta.

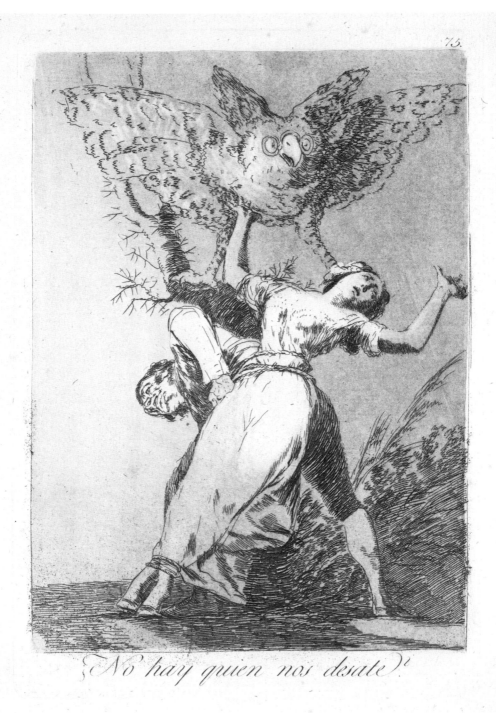

¿No hay quien nos desate?

75 ¿No hay quien nos desate?

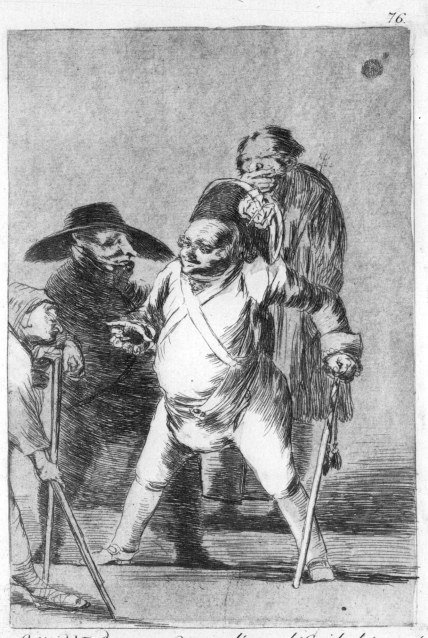

¿Està Vm?... pues, Como digo.. eh! Cuidado! si nó...

76 Está Vm^d... pues, Como digo... eh! Cuidado! si nó...,

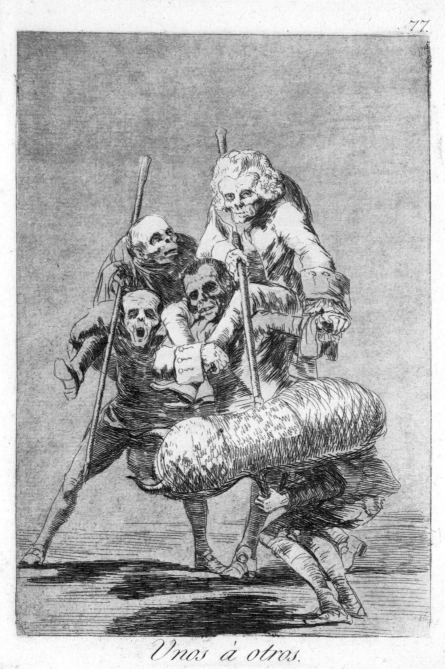

Unos á otros.

77 Unos á otros.

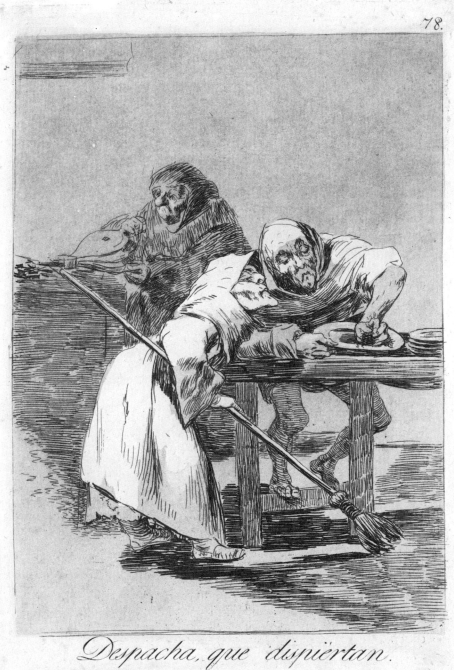

Despacha, que dispiertan.

78 Despacha, que dispiertan.

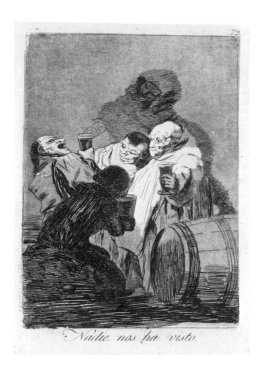

79 Nadie nos ha visto.

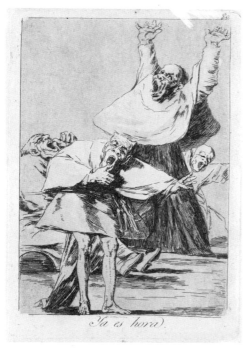

80 Ya es hora.

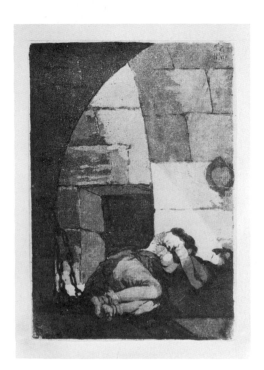

Mujer en la prisión.

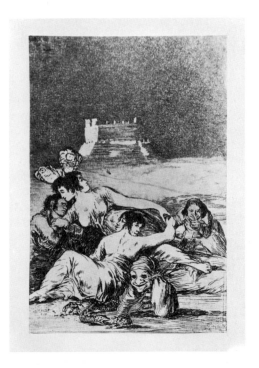

Sueño de la mentira y la Inconstancia.

Los desastres de la Guerra

En 1808 estalló la primera guerra de guerrillas de la historia de la humanidad. Se libró entre España y Francia. Las tropas de Napoleón entraron en España para atacar a Portugal, aliada de Inglaterra en el bloque continental. En un primer momento, las tropas francesas fueron saludadas jubilosamente. Se pensó que venían a derrocar al odiado favorito de la reina, a Manuel Godoy. Pero cuando Napoleón obligó a abdicar a la familia real después de los acontecimientos del 3 de mayo y nombró rey a su hermano José, la situación cambió por completo. El supuesto liberador se convirtió de golpe en usurpador. Al igual que en el resto de Europa, la oposición creció a medida que se prolongaba la ocupación.

La brutal y sangrienta represión del levantamiento realizada en Madrid fue la señal para iniciar las sublevaciones contra los franceses a lo largo y ancho de todo el país. Partiendo de Navarra, primer puesto norteño que entró en contacto con las tropas, se multiplicaron las acciones de resistencia hasta la parte más extrema del sur de España.

El día 31 de mayo y bajo las órdenes del general Palafox, Zaragoza, patria chica de Goya, comenzó una lucha encarnizada contra los franceses. La ciudad fue bombardeada desde mediados de junio, pero resistió estoica y valerosamente. A mediados de agosto se retiraron los sitiadores para hacer una pausa en la lucha. En aquel momento, el famoso general Palafox invitó al renombrado pintor de la Corte, Francisco Goya, para que viniera a Zaragoza y contemplara la destrucción causada. En octubre, Goya se encontraba ya en camino.

La ciudad cayó el 21 de febrero de 1809, después de un bombardeo ininterrumpido durante 42 días. La población estaba casi extinguida cuando las tropas de Napoleón entraron en Zaragoza. Una epidemia de tifus, provocada por los numerosos cadáveres putrefactos a los que nadie podía enterrar, quebró la encarnizada resistencia de la población.

Las vivencias de aquel viaje impresionaron a Goya de forma duradera. No podemos responder a la pregunta de cuántas de las escenas horripilantes fueron contempladas personalmente por el pintor. Únicamente debajo de los *Desastres* 44 y 45, que representan a personas huyendo, escribió: *Yo lo vi. Y esto tambien*.

La guerra, tal como fue llevada por el pueblo español, era ambivalente en

cuanto a las metas que perseguía. En la mayoría de los casos, los levantamientos estuvieron acaudillados por el clero o por estudiantes; los grupos de guerrilleros que pululaban por el país eran mandados por bandidos o por estraperlistas. El pueblo mismo se puso como primer objetivo evitar el saqueo de las aldeas, defenderse contra la rapiña que llevaban a cabo las tropas mercenarias de Napoleón quitando a los aldeanos lo poco que tenían. El pueblo era pobre. ¿Cómo podía alimentar a las fuerzas de ocupación? Tal vez la negativa a entregar alimentos modificó súbitamente el comportamiento de los oficiales extranjeros y de la tropa. Se trocó en opresión y se agravó en violación y muerte (D. 2, 9, 10, 11, 13 y 19). La población rural, deficientemente armada, puso en práctica la táctica de las guerrillas (D. 3, 4, 5, 6 y 9). Esto, a su vez, provocó las represalias terroríficas de los franceses (D. 12, 15, 26, 31 a 33, 36 a 39). En numerosos lugares, los levantamientos tuvieron carácter revolucionario; luchaban contra la antigua autoridad y contra sus privilegios.

Sin embargo, con frecuencia, los atacantes pretendían imponer reformas. En efecto, la constitución que Napoleón dictó para los españoles contenía reformas —reproducción del modelo francés— deseadas desde hacía mucho tiempo por los ilustrados liberales del país. Esto hizo que el mencionado estamento tomara partido a favor de José Bonaparte. Entre las reformas se señalaba la desaparición de la Inquisición y de los privilegios feudales, la secularización de los bienes eclesiásticos, la disolución de los conventos (compárense D. 42, 43 y 44), modernización de la administración del Estado, entrada en vigor del código napoleónico y de las libertades civiles. El Gobierno de José Bonaparte, del que formaban parte muchos de los amigos de Goya, se encontraba acosado continuamente. Por esta razón no pudo llevar a la práctica muchas de las reformas prometidas. En consecuencia, fracasaron al tropezar con la resistencia de las Juntas Nacionales fundadas en las localidades. En las Juntas se congregaban —bajo la bandera de la resistencia patriótica— también personas pertenecientes al viejo estamento de los privilegiados. Siguiendo la vieja costumbre, tomaron rápidamente el mando en las Juntas y lo utilizaron para servir a sus propios intereses. Además, el liberalismo económico de la constitución napoleónica, sancionado también por la "Contra-Constitución" elaborada en Cádiz en 1812 por la Junta Central presidida por Floridablanca y Jovellanos, estaba cortado a la medida de los intereses de la burguesía. Para la paupérrima población rural y para gran parte del proletariado urbano, la pérdida repentina del feudalismo económico de Estado —que se ponía de manifiesto, por ejemplo, en la engañosa expropiación de bienes rústicos, en la rápida concentración del suelo o en la incontrolada liberalización de los precios de los cereales y del pan— significaba miseria y ocaso. Se convirtieron en presa fácil de la Iglesia católica —opuesta a las medidas liberales—, para la que cualquier reforma significaba pérdida de riqueza y de poder. El pueblo, incapaz de ver en la maraña intrincada de intereses, se puso del lado del clero —cuya existencia estaba claramente amenazada— y luchó por defender los intereses políticos de éste. Como "negra canalla", el pueblo masacró —atizado por fanáticos desaprensivos— a los culpables: a los franceses, a los "afrancesados", a los "ilustrados". Los *Desastres* 28 y 29 nos presentan al "populacho" en acción.

La posición de Goya frente a esta guerra no podía ser clara. Por una parte, conocía el valor dudoso de la dinastía española y sintió alegría cuando se produjo su derrocamiento. Aplaudió las reformas largo tiempo ansiadas e introducidas por

José Bonaparte. Pero, por otra parte, Napoleón oprimía la casi totalidad de Europa. De manera sorprendente, el primer toque de alarma para iniciar las guerras de liberación de Europa fue dado por la debilitada España. ¿Era, acaso, posible que no estuviese de la parte de los patriotas? En 1812, Wellington —mientras los ingleses se habían puesto de parte de la monarquía española y de la Junta Central y habían entrado en guerra— venció a los franceses en la batalla de Arapiles. En 1813 las tropas bonapartistas iniciaron la retirada. Los partidarios de la monarquía absoluta y la Iglesia continuaron la lucha con sus propios medios intentando deshacerse de los defensores de la Constitución nacional de 1812. En el camino de vuelta a la patria, Fernando el "Deseado" —hasta hacía poco tiempo servil admirador de Napoleón— firmó el primer decreto de persecución contra los "afrancesados" y liberales. No había entrado aún en Madrid cuando, el 4 de mayo de 1814, declaró derogada la Constitución de Cádiz.

En el espacio de tiempo que va desde la retirada de los franceses de Madrid, 17 de mayo de 1813, hasta el retorno de Fernando —cuando existían aún esperanzas de una monarquía constitucional—, Goya pensó en publicar los *Desastres*. Había enumerado en secuencia la serie compuesta por todas las láminas que había preparado hasta entonces. Comenzaba con las que presentaban a los hombres ajusticiando con el "garrote": *Por una navaja* y *No se puede saber por qué* (D. 34 y 35). Puesto que los franceses formaban pelotones de ejecución (D. 26), debemos ver aquí una censura de españoles por españoles. Tal vez se trata de una alusión a las contradicciones de esta guerra. La serie terminaba, probablemente, con el *Desastre* 69, en el que un cadáver transmite a los vivos el escalofriante mensaje sobre la muerte: *Nada. Así se llama*. Los editores de los *Desastres* suavizaron este ateísmo manifiesto de Goya en la primera edición del ciclo, aparecida en 1863, y pusieron por subtítulo: *Nada. Ello dirá*.

La depuración inmediata de la Corte —ordenada por Fernando— y la caza brutal de los que simpatizaban con los franceses prohibía, de momento, pensar en la publicación de la serie. Ni siquiera las imágenes con las escenas del 2 y 3 de mayo, colgadas en el arco de triunfo levantado en la calle engalanada para la entrada triunfal del rey, fueron capaces de despejar la duda de si Goya era fiel al rey o no. La Restauración se llevó a cabo con medidas draconianas y mandó al exilio a Moratín y a Meléndez Valdés, amigos íntimos de Goya. Ante la nueva situación, tal vez reconsideró con mirada crítica el patriotismo de los *Desastres* y del 2 y 3 de mayo. En cualquier caso, a partir de este momento la ampliación de los *Desastres de la Guerra* caminó en dirección a la sátira.

Durante un breve espacio de tiempo concentró su incansable fuerza creadora en la *Tauromaquia*. Después, o simultáneamente, se entregó de nuevo a la esperanza de poder publicar sus *Caprichos*, como él llamaba a los *Desastres,* en un orden nuevo cuando la política española entrara en una fase más liberal. Entremezcló trabajos posteriores (D. 1, 8, 28, 29, 40, 42, 45 y 62) en las antiguas estampas sobre escenas de la guerra y del hampa. El consiguiente cambio producido en la secuencia de las imágenes puso de manifiesto otras tensiones de contenido.

Al final añadió los *Caprichos enfáticos*, sátiras de situaciones contemporáneas del artista, principalmente anticlericales. Incluyó en su serie motivos tomados de la nueva situación política, mejoró su estructura interna y su calidad artística.

El régimen de Fernando —que llevaba a España a la bancarrota— provocó la insatisfacción en muchos círculos que trataron de encontrar un tubo de escape en las constantes conspiraciones. En 1819 se aplastó un complot en el que tomaban parte oficiales que habían pertenecido al antiguo ejército de la guerra civil. Por fin, en 1820 logró triunfar una rebelión: el coronel Rafael de Riego proclamó, tras un motín, la Constitución de 1812. Era el día 1.º de enero de 1820. Unidades del ejército apoyaron su levantamiento en muchas ciudades. Fernando fue apresado y no tuvo más remedio que jurar la Constitución. La inmediata liberalización que invadió la vida cultural dio alas a Goya para comenzar a pensar en la publicación de su serie más reciente. Pero, una vez más, las esperanzas no se tradujeron en realidades. Desde 1822 España se veía envuelta en una encarnizada guerra civil en cuyo decurso los liberales perdieron el poder. Los "ilustrados 'moderados' y 'radicales'" se hacían la guerra, discutían a causa de la monarquía constitucional o la república. A partir de 1823 se impusieron los reaccionarios absolutistas y los "apostólicos" con su "terror blanco". No olvidemos que éstos recibieron el apoyo de la expedición militar de los "Cien Mil Hijos de San Luis", enviados por Chateaubriand. La fuga al extranjero fue la única manera de supervivencia con la que contaban los vencidos, acosados por una persecución bestial. La crueldad de Fernando alcanzó cotas insospechadas.

Goya permaneció oculto durante un trimestre. Aprovechando la promulgación de una amnistía solicitó un permiso y salió de España. Los *Desastres* desaparecieron en una caja que fue ocultada en casa de su hijo. Un año antes de su muerte, en 1853, Javier Goya vendió ochenta estampas de los *Desastres* a la Real Academia. En 1863 fueron publicadas por vez primera bajo el título de *Desastres de la Guerra*. Otras siete ediciones no vieron la luz hasta 1937.

Puesto que se han conservado dos colecciones completas de pruebas de estado, compiladas por Goya mismo, sabemos que la serie constaba originalmente de ochenta y cinco láminas. Goya envió una de estas colecciones a su amigo e historiador de arte Ceán Bermúdez. Deseaba que éste la revisara y corrigiera. El título, impreso en oro, era: CAPRICHO. El subtítulo decía: *Consecuencias funestas de la guerra sangrienta en España contra Bonaparte y otros caprichos patéticos en 85 láminas.* Cada una de ellas estaba numerada y llevaba un comentario; es decir, una leyenda escrita a mano por Goya. El frontispicio que aún hoy abre la serie nos muestra a un hombre de rodillas que, con gesto humilde, extiende y levanta sus brazos al cielo, simbolizando *Tristes presentimientos de lo que ha de acontecer* (D.1.), tal como reza la inscripción que se encuentra debajo de la estampa.

Las estampas que vienen a continuación formaban, según la compilación de Goya, los siguientes grupos: los *Desastres* 2 a 47 con los horrores de la guerra, escenas de violaciones, de fusilamientos, carnicerías, mutilaciones, campos sembrados de cadáveres, heridos, muertos, ejecuciones con el garrote, hombres que huyen, saqueos de iglesias. Ninguna de las láminas de Goya presenta escenas de lucha militar. No presentan la guerra como maquinaria abstracta, como "inocua continuación de la política con otros medios". Se la presenta, por el contrario, tal como la experimenta el hombre concreto. Toda su crueldad, que mata inútilmente la vida, se despliega en el destino individual.

Los *Desastres* 48 a 64 tratan del hambre que se abatió sobre Madrid en 1811-1812. Durante ese tiempo murieron 20.000 personas. Goya describe, en

cuadros impresionantes, los avances del hambre, la retirada de los muertos de hambre, la pena que producían los cadáveres consumidos, las fosas comunes, la servicialidad con la que se prestaban mutua ayuda los pobres. En un conjunto de diecisiete grabados censuró duramente a los ricos que pasaban junto a la miseria sin experimentar el menor sentimiento de solidaridad (D. 54, 55, 58 y 61).

Las láminas 65 a 82 forman el grupo, completo en sí mismo, de los *Caprichos enfáticos*. Presentan una crítica anticlerical revestida de simbolismo, emparentada con los *Caprichos* y con los *Disparates*. Es probable que la similitud temática llevara a Goya a colocar en este grupo la lámina *Nada. Ello dirá* (D. 69), nacida antes que sus compañeras de grupo, pero cuyo mensaje desde el más allá alcanzará a todo lo religioso como locura vacía y charlatanería. Las últimas cuatro láminas de este grupo se refieren a la restauración reaccionaria monárquica de Fernando VII y reflejan las esperanzas que renacieron con el levantamiento de Riego: *Murió la Verdad* (D. 79), *Si resucitará?* (D.80). Todo el baile de disfraces se ha congregado en torno al cadáver, aún bello y resplandeciente en la muerte. Acompañado por los desconsolados gestos fúnebres de la ''Justicia'' se empeña febrilmente en enterrar a los muertos. (D. 79). Las dos últimas láminas de los *Caprichos enfáticos* —cuyas planchas pertenecen a la Calcografía de Madrid, pero que, no obstante, jamás fueron editadas con los ochenta restantes *Desastres*— confieren a la serie un final optimista. El *Fiero monstruo* vomita a su víctima. A continuación, triunfa la dicha humana: la juvenil y vivaz ''Verdad'', representada por una bella mujer, se entretiene, en familiaridad íntima, con la ''Paz'', hombre anciano de origen rural. Una corona destellante brilla alrededor de la pareja: *Esto es lo verdadero* (D. 82).

Las tres últimas láminas enviadas por Goya a Ceán Bermúdez representan prisioneros. Goya las numeró del 83 al 85. A pesar de que se distinguen claramente de las restantes por su formato y contenido, pertenecen claramente a la serie tal como fue planeada en principio. Exigen la supresión y desaparición de las torturas físicas.

De todas las series de Goya, la de los *Desastres de la Guerra* es la menos unitaria, tanto por lo que se refiere al tema como a la técnica y dimensiones de las láminas de cobre empleadas. Una de las explicaciones radica en que Goya trabajó en ésta durante largo tiempo, desde 1810 hasta, aproximadamente, 1820. Además, durante los años que duró la guerra no encontró los materiales que habría deseado, y se vió obligado a utilizar los que estaban a su alcance, que no eran siempre los más adecuados. Para cuatro de las estampas de los *Desastres* (D. 13, 14, 15 y 30), tuvo que partir las dos grandes planchas de sus dos únicas ilustraciones de paisajes y las grabó al aguafuerte por la cara posterior. En tres de estas láminas dejó grabado el año: 1810. Esa fecha nos sirve para datar el estilo ''primitivo'' de la serie. Probablemente tenemos que atribuir al material inadecuado el tono grave, de tosco granulado, oscuro, del aguatinta, presente en muchas de las láminas que representan la ola de hambre a la que nos hemos referido anteriormente. Goya bruñía las planchas malogradas y encubría las huellas del grabado anterior mordiéndolas al ácido. [7]

El hecho de que casi todos los bocetos sirvieran de pauta muy directamente al grabado correspondiente ha permitido extraer conclusiones acerca de las fechas probables del nacimiento de las estampas. También se ha sometido a detallado examen los diversos papeles empleados por Goya. Se descubrió que las

filigranas del papel se corresponden, en cada caso, con determinadas peculiaridades estilísticas de los dibujos y de la estampación. [8] Generalmente Goya prefería papel holandés importado, pero durante la guerra española tuvo que conformarse con papel nacional. Éstas y otras consideraciones dan cuerpo a la tesis de un desarrollo progresivo del estilo en el proceso de producción de la serie.

Fundamentalmente, el desarrollo del estilo goyesco progresa de un "primitivo" dibujo cargado de figuras hacia una forma de composición "tardía", en la que las figuras avanzan más a un primer plano y se aproximan al que las contempla. El estilo "tardío" se caracteriza también por la renuncia al detalle, que Goya abandona o sombrea con aguatinta, en aras a una concentración en lo esencial, que será subrayado complementariamente por la luminosidad. En las estampas "tardías", las figuras ganan en tamaño y en cercanía; quien las contempla se ve obligado a prestar mayor atención al tema de la imagen. Su entorno se disuelve en un espacio indefinido, cuya índole atmosférica es insinuada no ya con trazos entrecruzados al aguafuerte, sino con un ligero *lavis* y con diversas tonalidades al aguatinta. En las escenas de guerra y en las del azote del hambre logró extraordinarias combinaciones de aguafuerte y aguatinta (D. 4, 31, 36, 38, 51, 59 y 60).

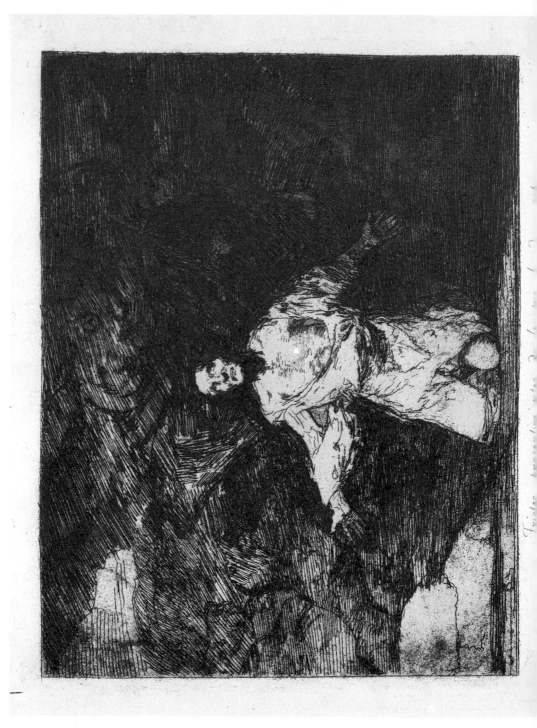

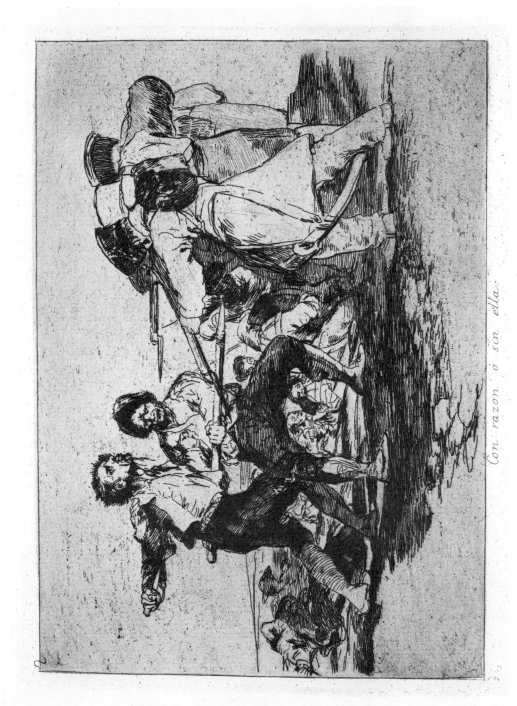

Con razon ó sin ella.

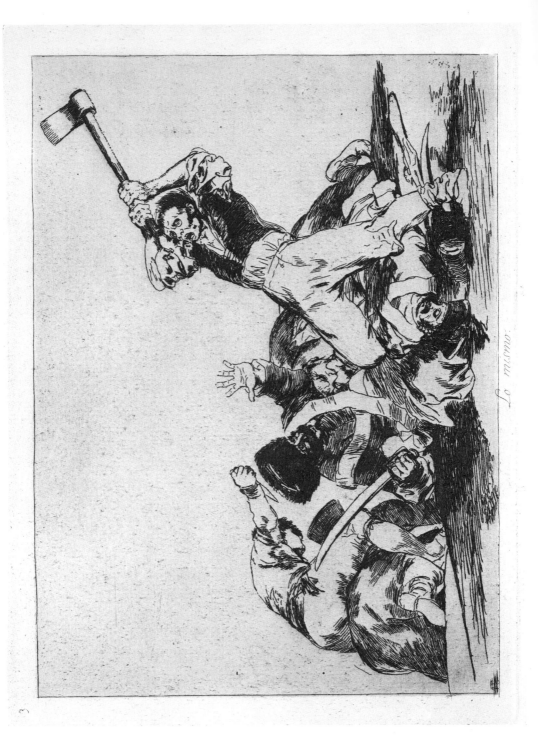

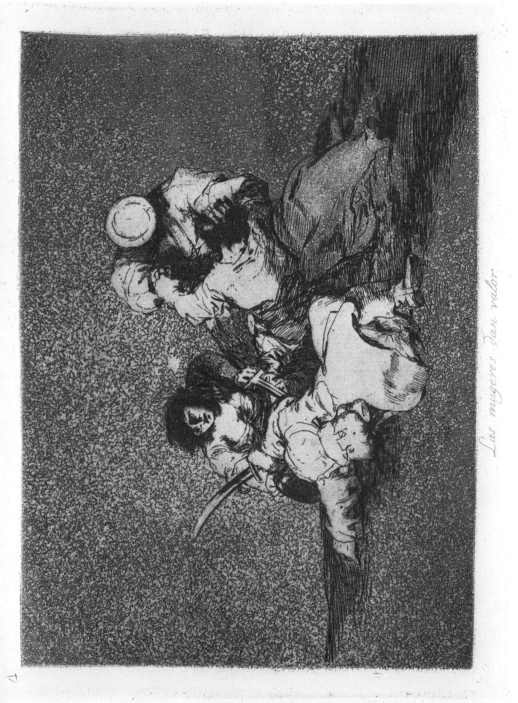

Las mugeres dan valor.

4 Las mugeres dan valor.

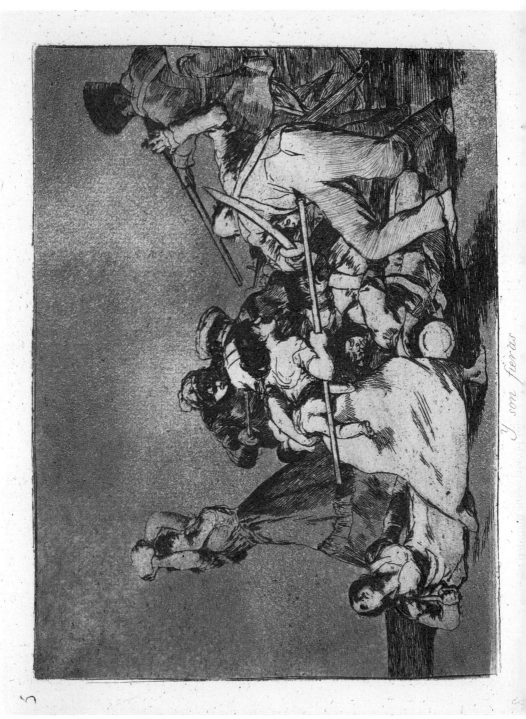

Y son fieras

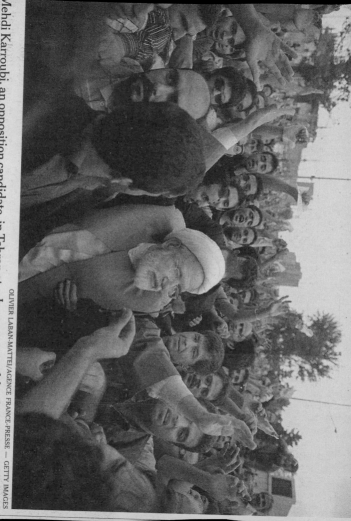

Mehdi Karroubi, an opposition candidate, in Tehran at a June protest of the disputed election.

OLIVIER LABAN-MATTEI/AGENCE FRANCE-PRESSE — GETTY IMAGES

With Those Who Know It Best

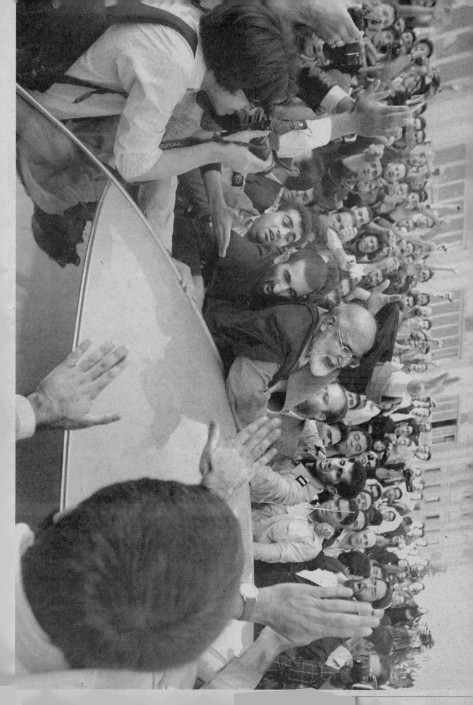

babette

EENE STREET, NEW YORK CITY (212) 780-0930

h a Fortune and a Tractor

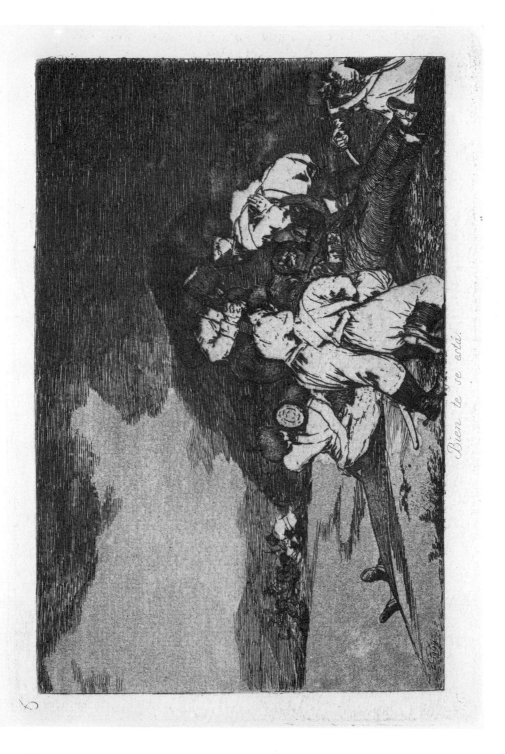

Bien te se está.

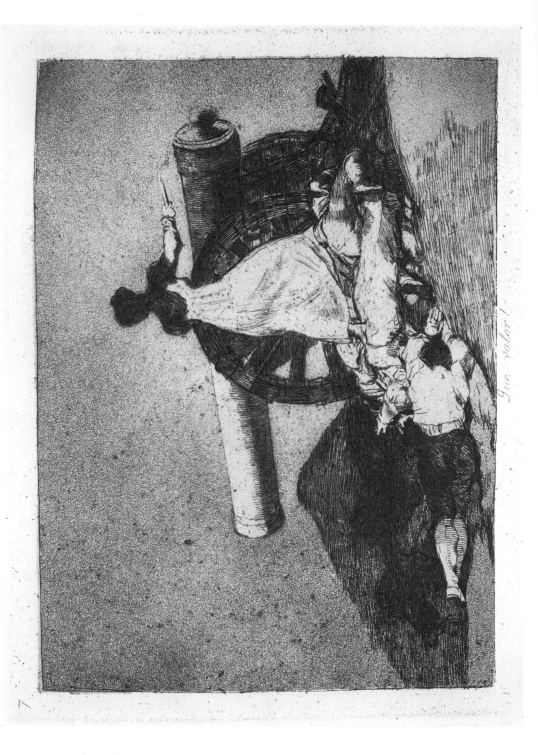

¡Que valor!

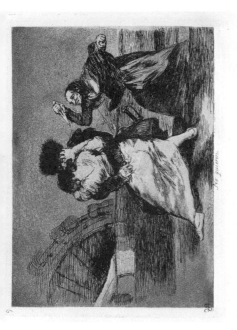

9 No quieren.

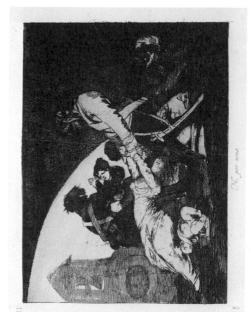

11 Ni por esas.

8 Siempre sucede.

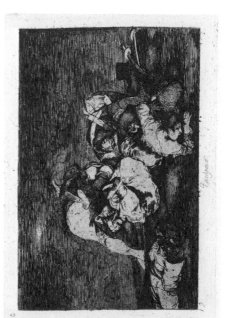

10 Tampoco.

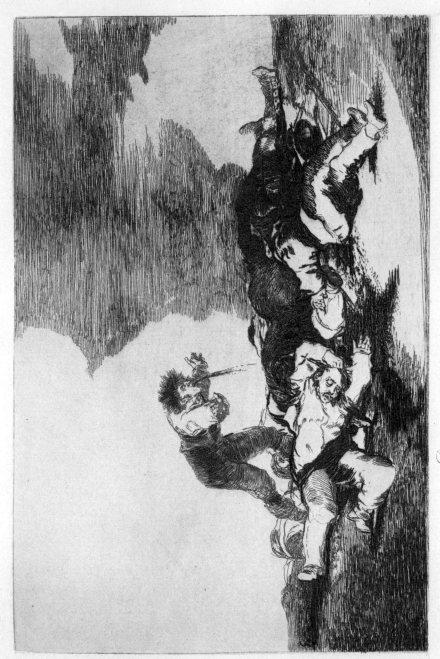

Para eso habeis nacido.

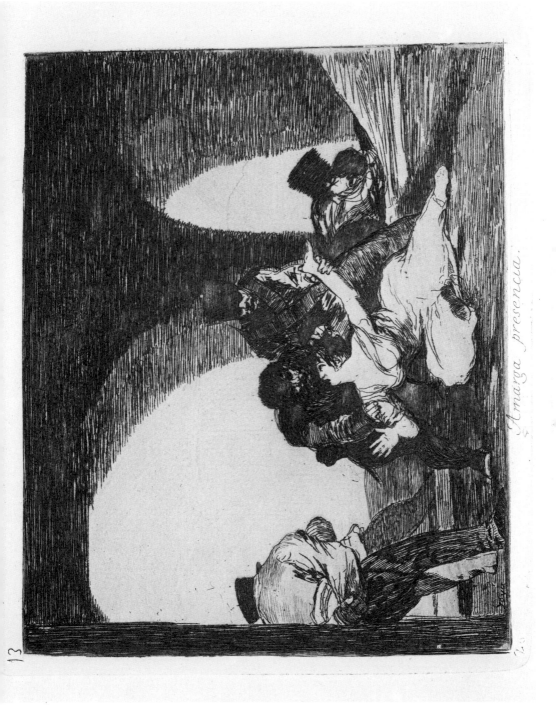

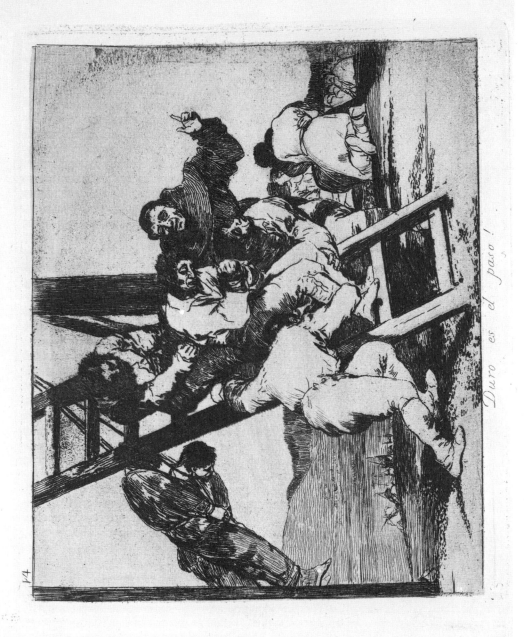

Duro es el paso !

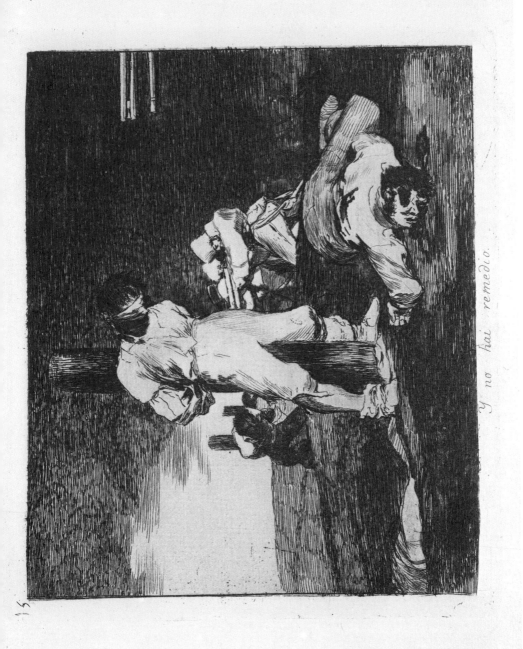

Y no hai remedio.

15 Y no hai remedio.

107

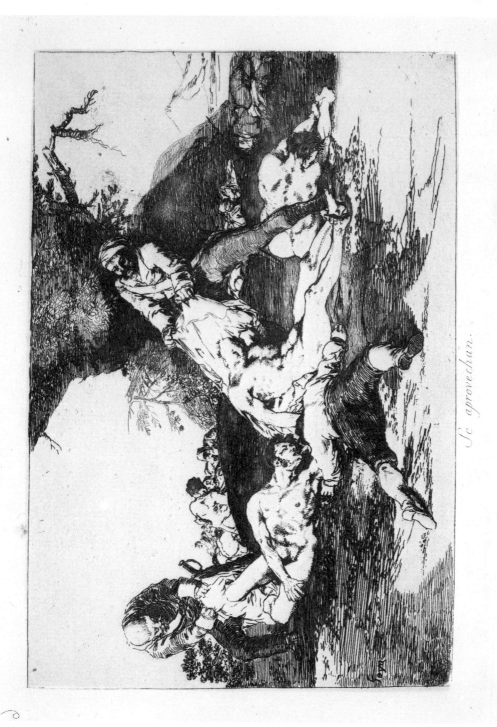

Se aprovechan.

16 Se aprovechan.

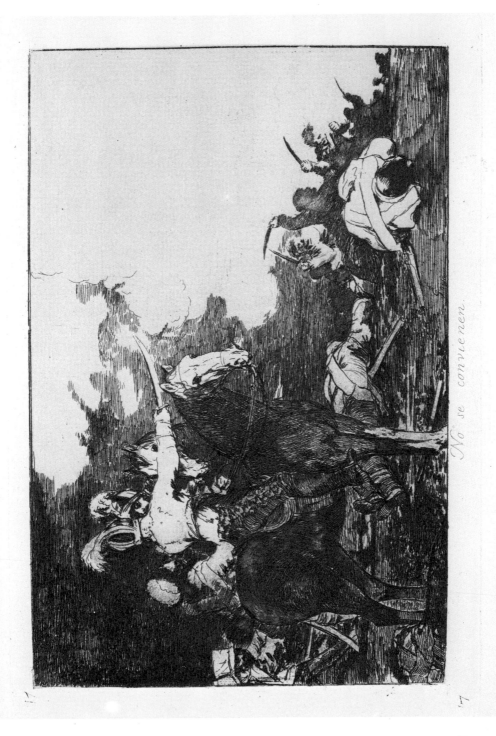

No se convienen.

17 No se convienen.

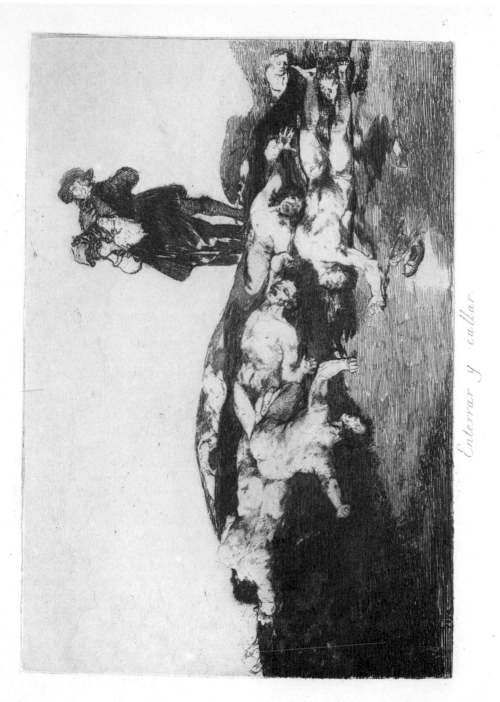

Enterrar y callar.

18 Enterrar y callar.

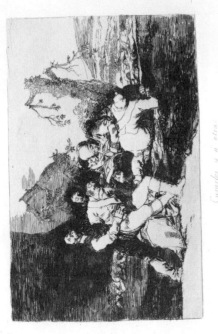

20 Curarlos, y á otra.

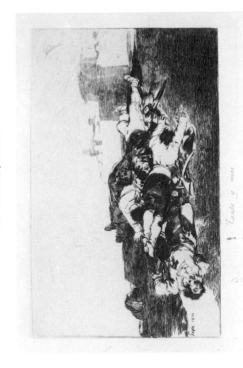

22 Tanto y mas.

19 Ya no hay tiempo.

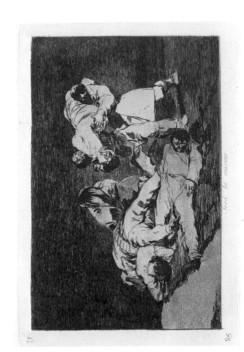

21 Será lo mismo.

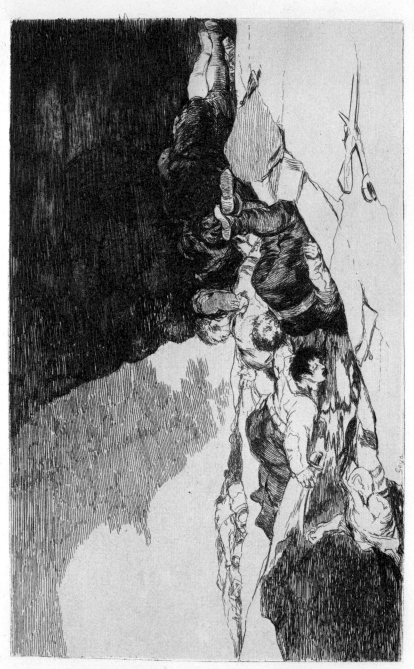

Lo mismo en otras partes

23 Lo mismo en otras partes.

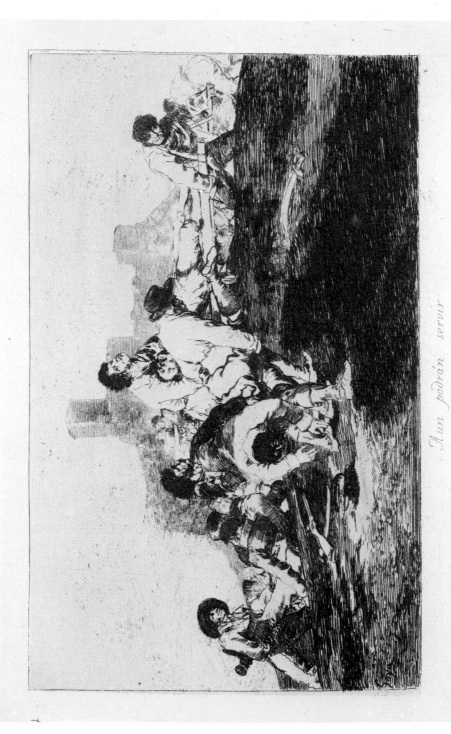

Aun podrán servir

24 Aun podrán servir.

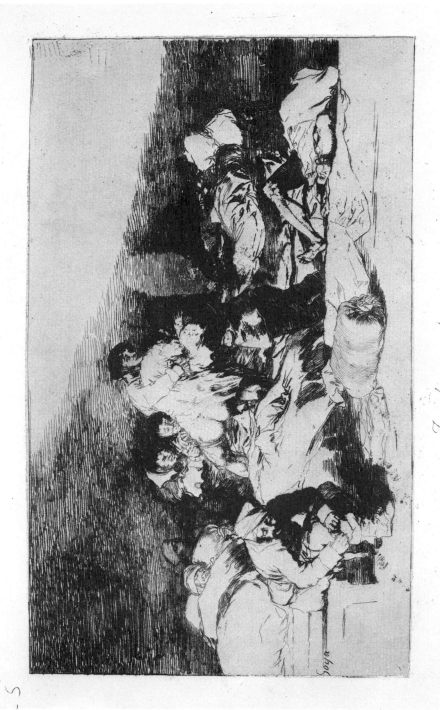

25 Tambien estos.

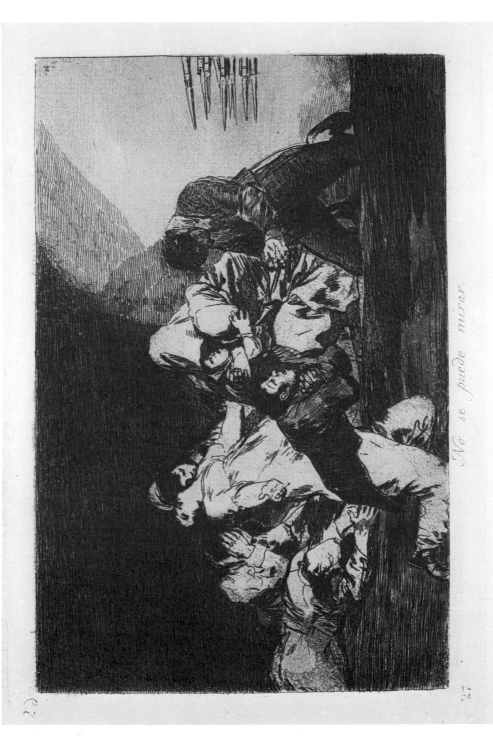

No se puede mirar.

26 No se puede mirar.

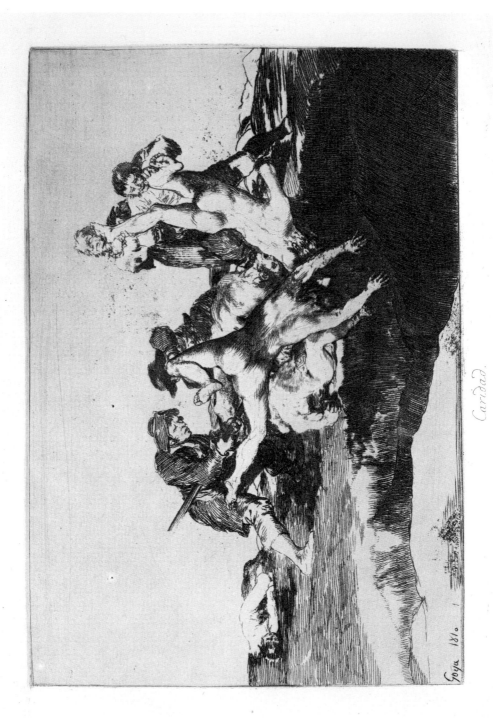

Caridad.

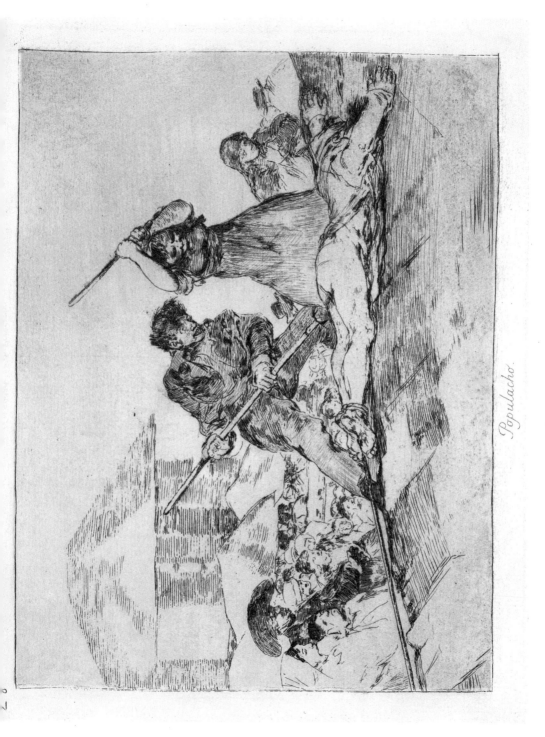

Populacho.

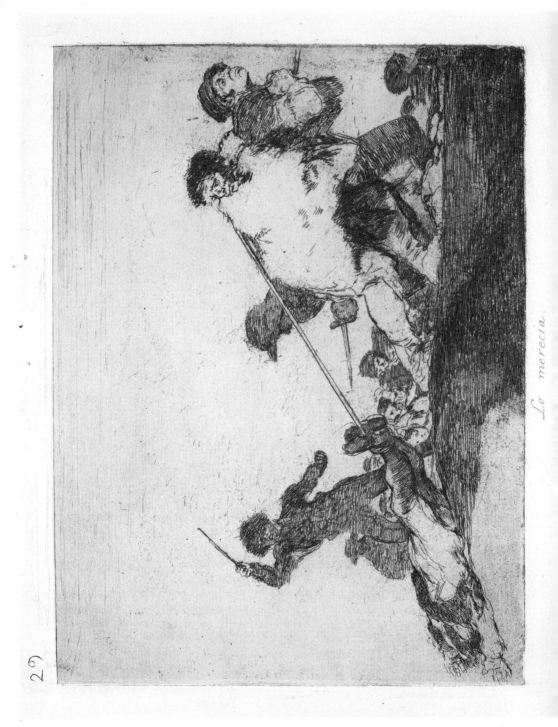

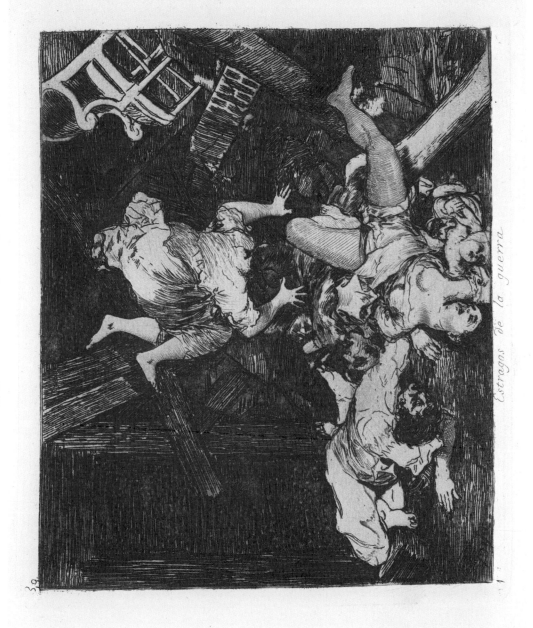

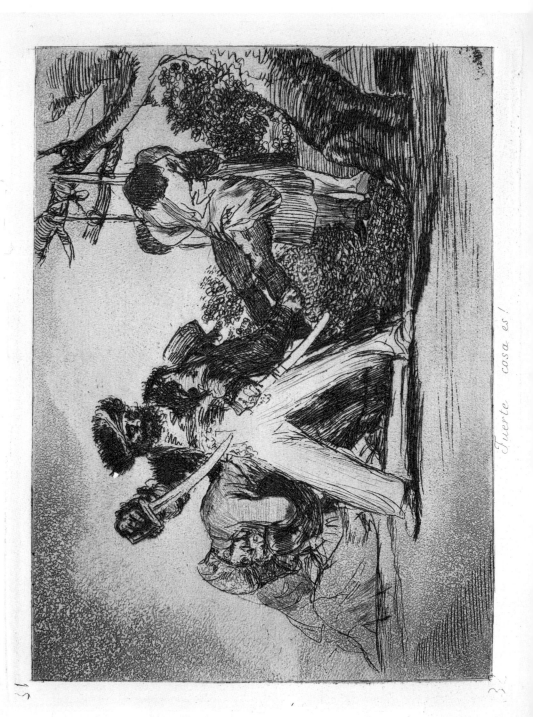

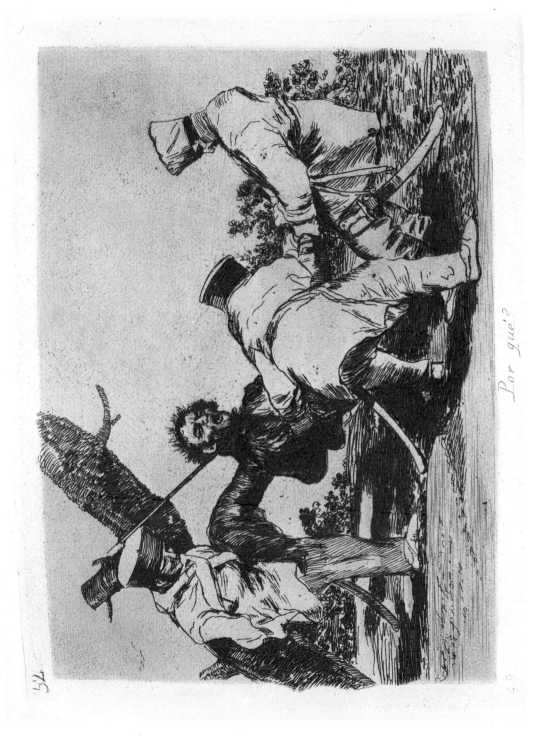

Por qué?

121

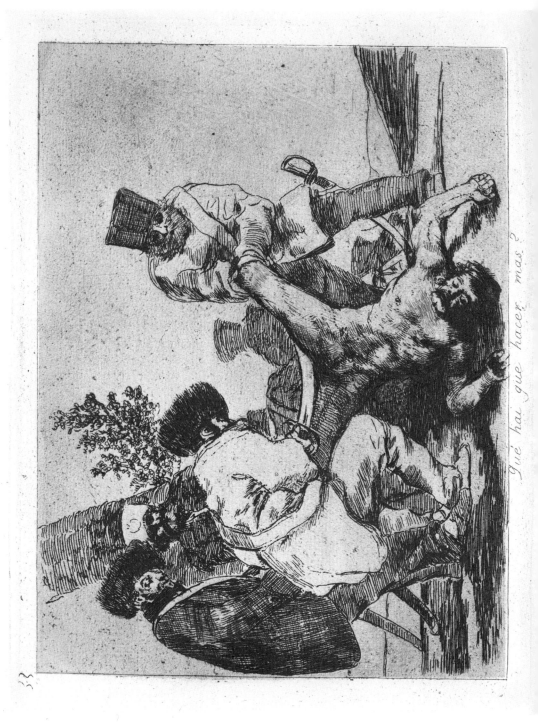

Qué hai que hacer mas?

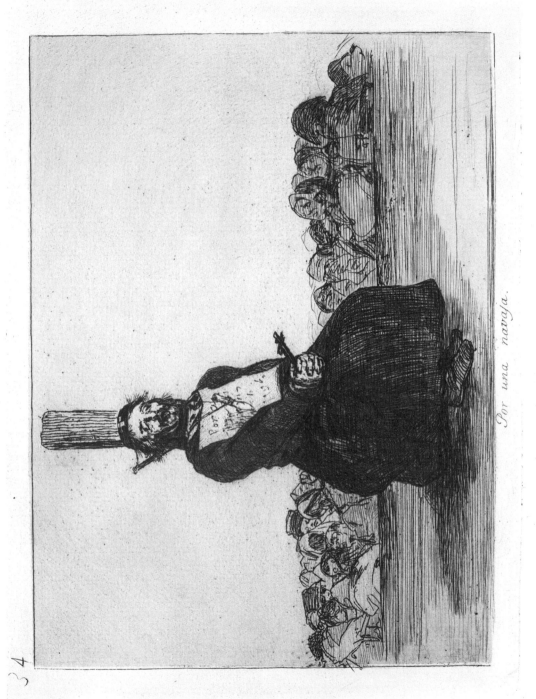

Por una navaja.

34

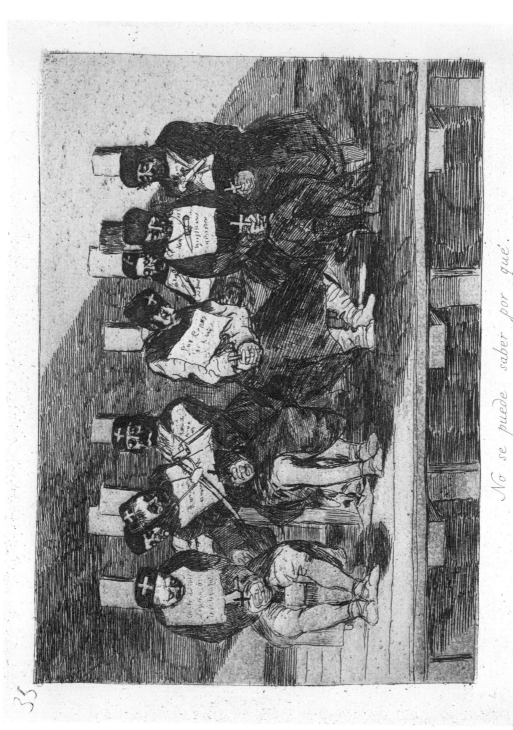

No se puede saber por qué.

35 No se puede saber por qué.

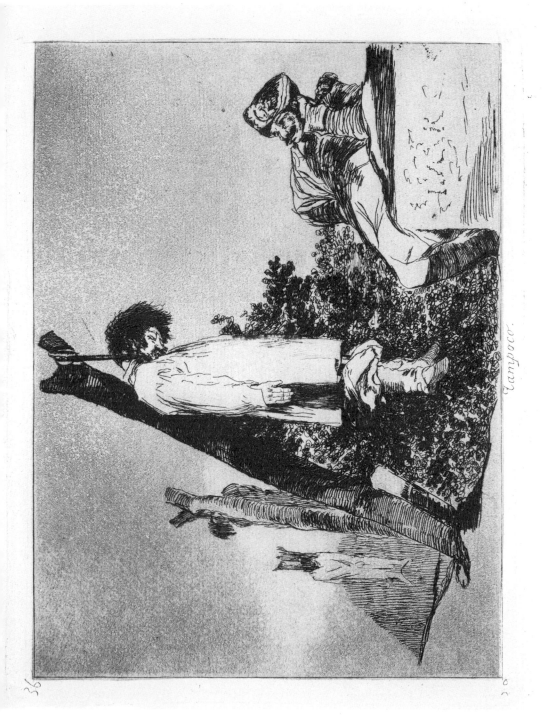

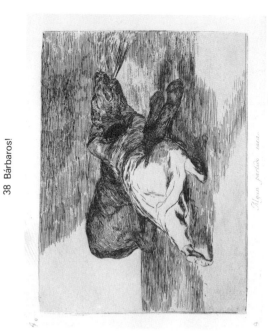

38 Bárbaros!

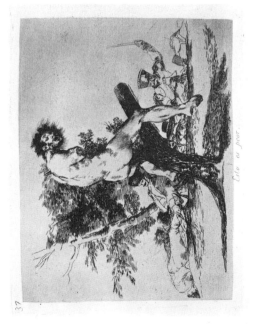

37 Esto es peor.

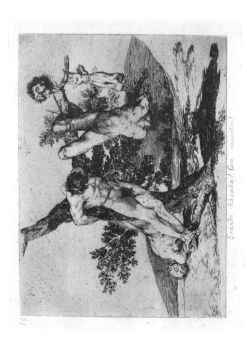

39 Grande hazaña! Con muertos!

126

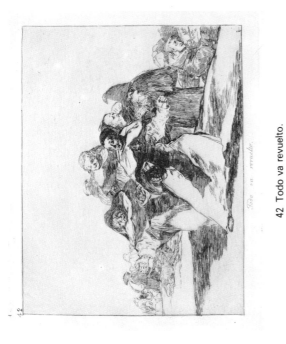

42 Todo va revuelto.

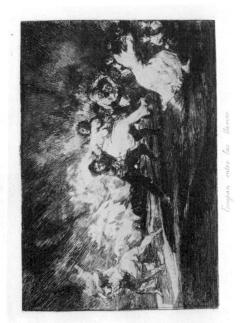

41 Escapan entre las llamas.

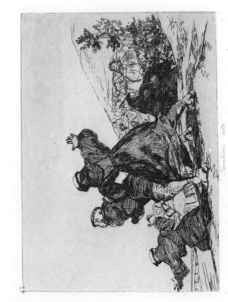

44 Yo lo vi.

43 Tambien esto.

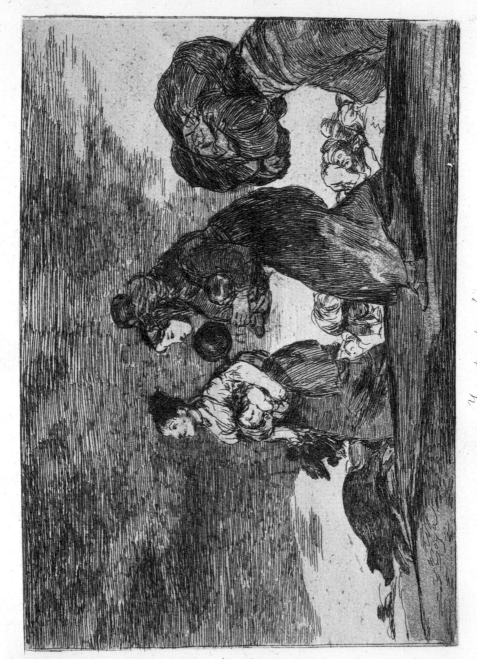

45

Y esto tambien.

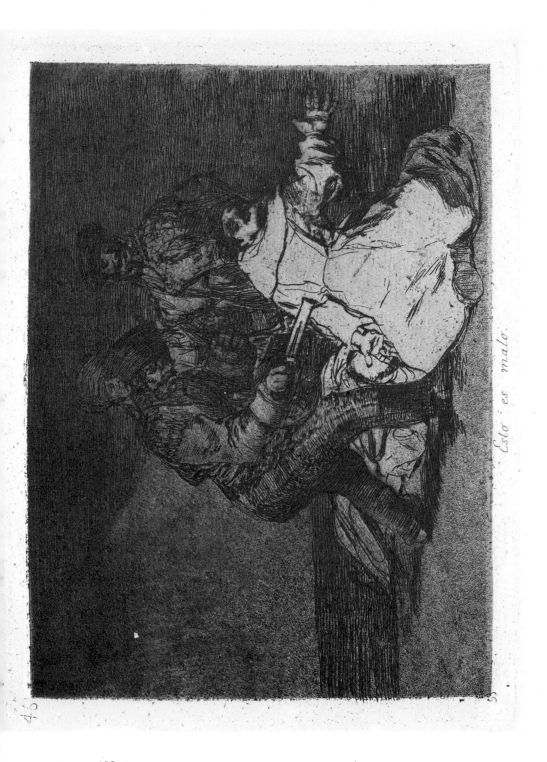

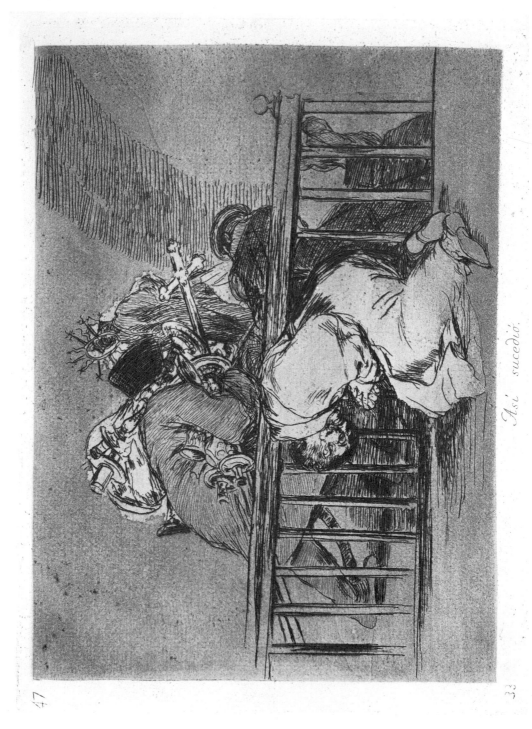

Asi sucedió.

33

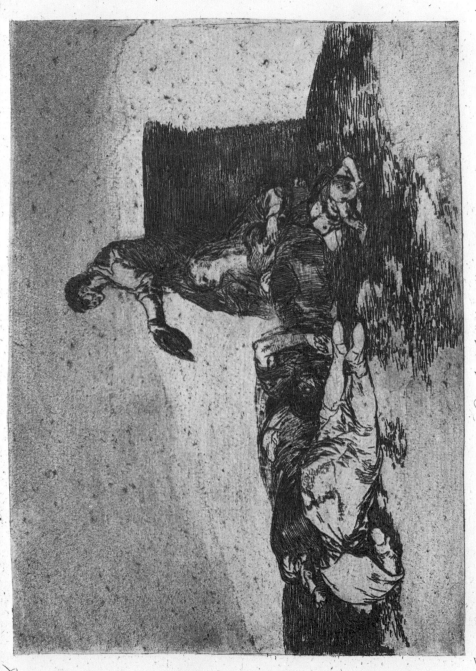

Cruel lástima!

48 Cruel lástima!

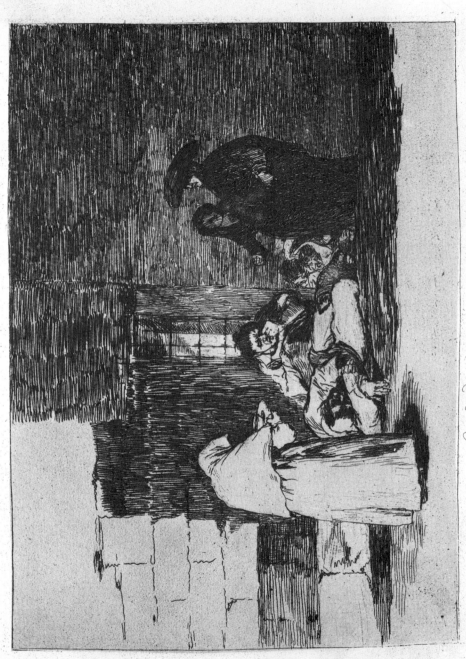

Caridad de una muger.

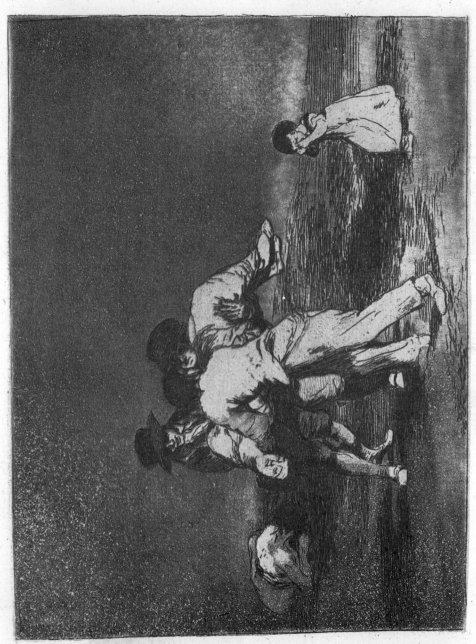

Madre ¡ infeliz !

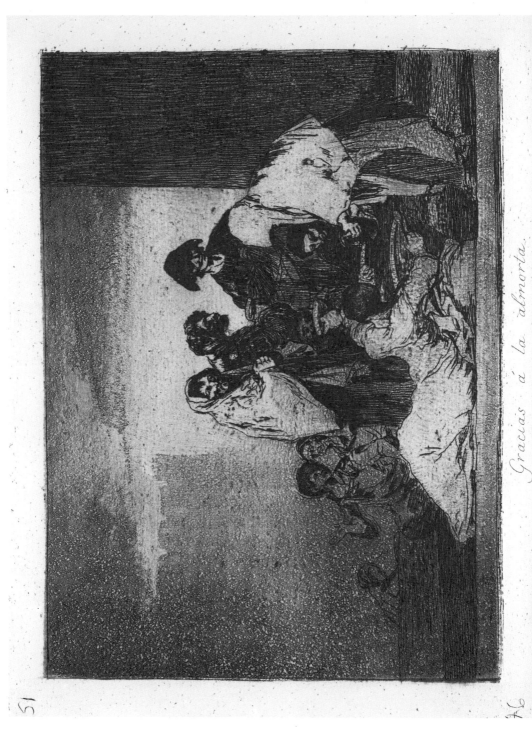

Gracias á la almorta.

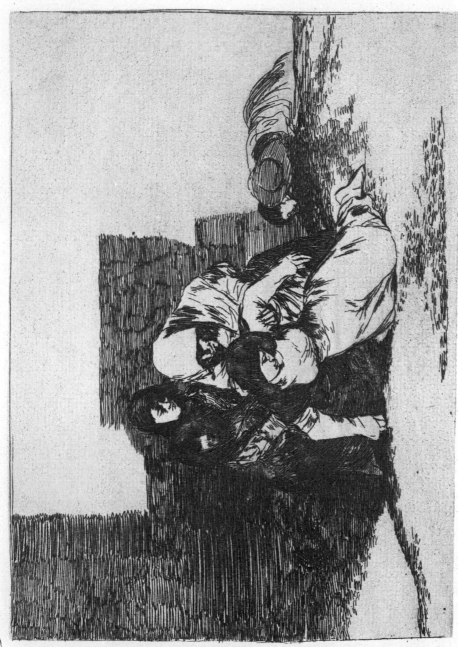

52

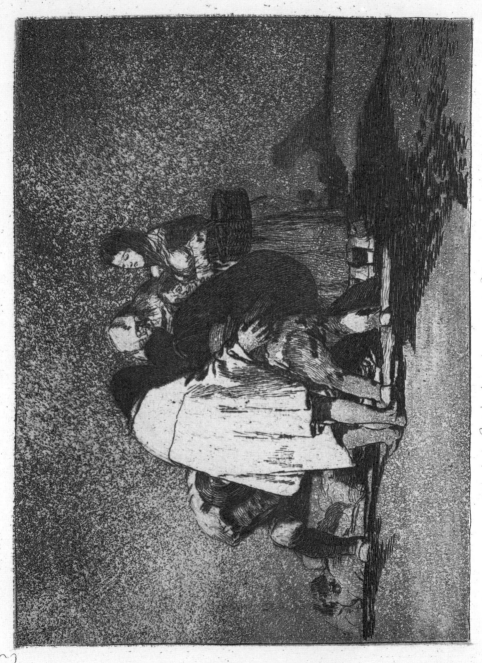

Espiró sin remedio.

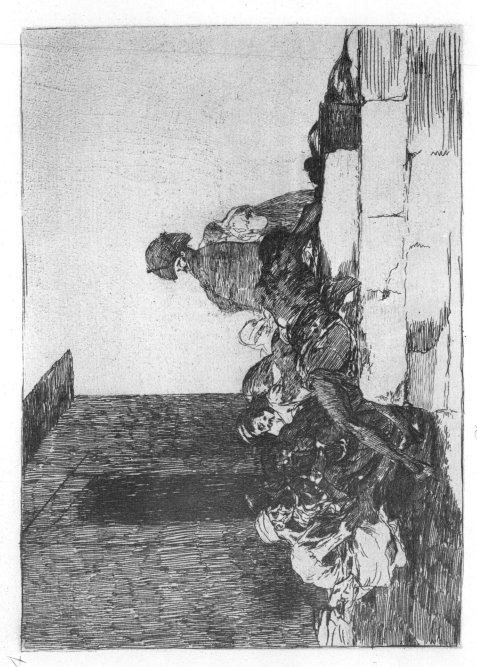

Clamores en vano.

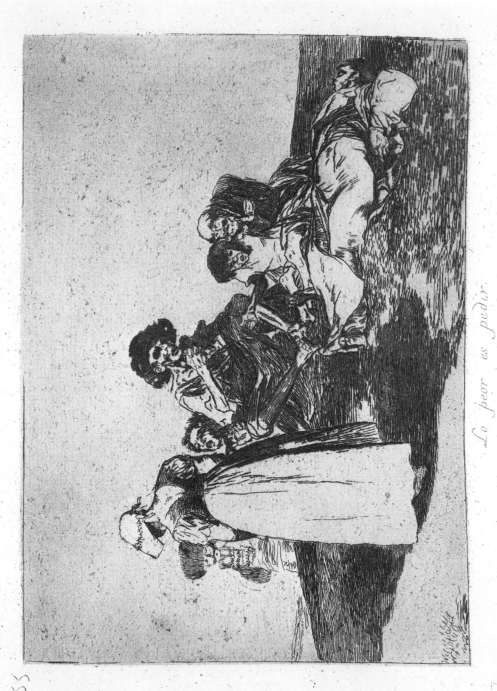

Lo peor es pedir.

55 Lo peor es pedir.

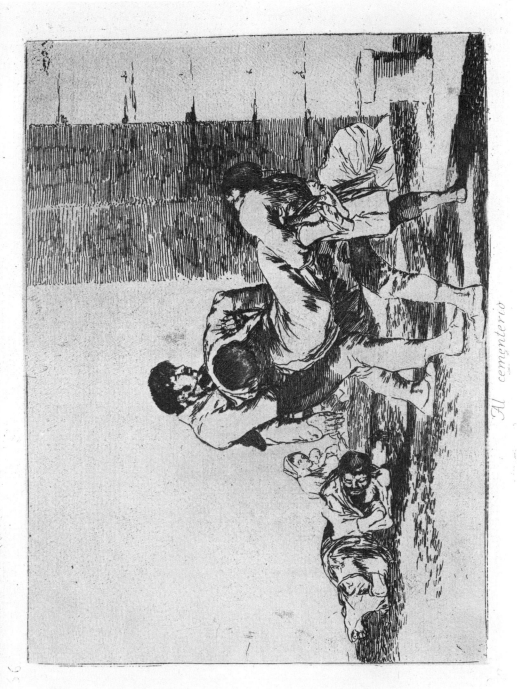

Al cementerio

56 Al cementerio.

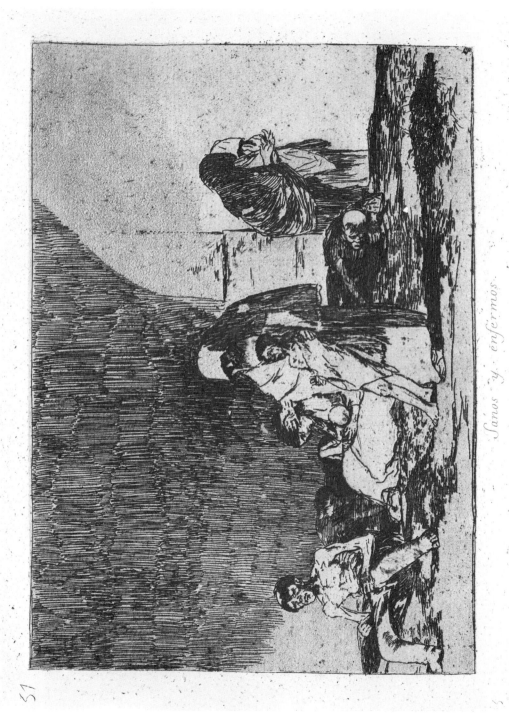

Sanos y enfermos.

57 Sanos y enfermos.

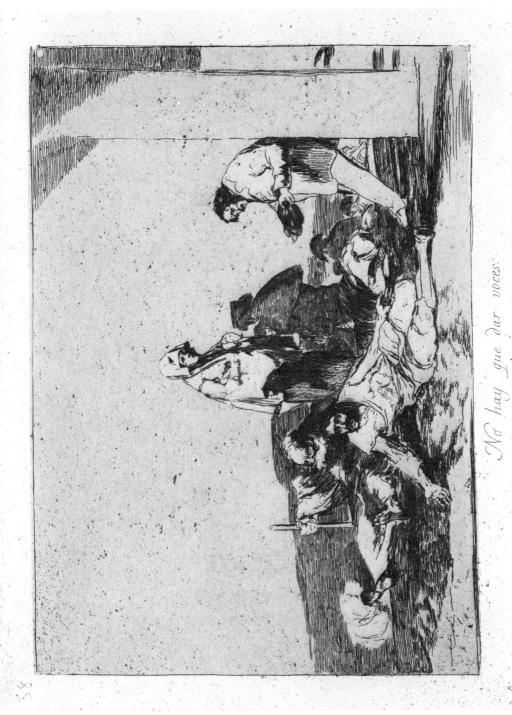

No hay que dar voces.

58 No hay que dar voces.

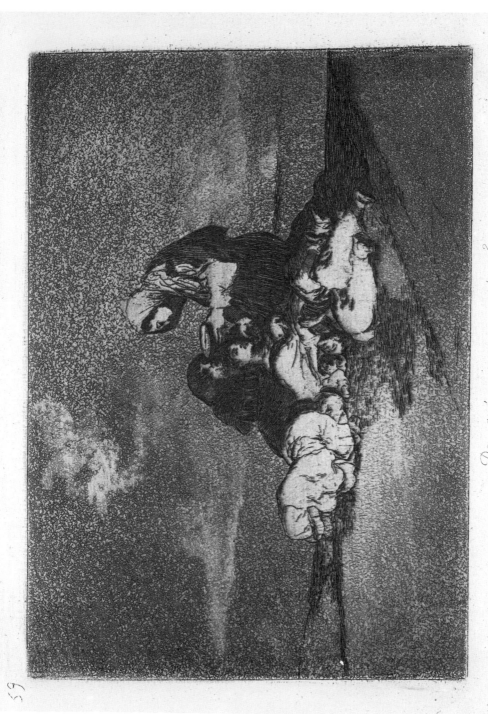

De qué sirve una taza?

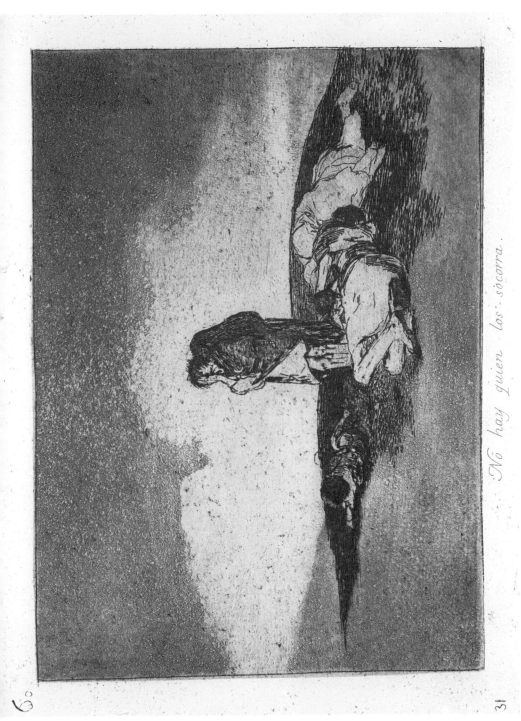

No hay quien los·sócorra.

60 No hay quien los socorra.

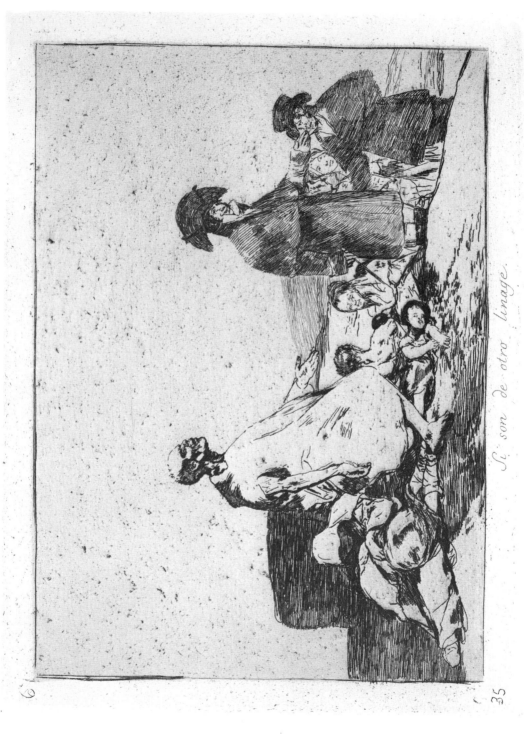

Si son de otro linage.

61 Si son de otro linage. 62 Las camas de la muerte.

35

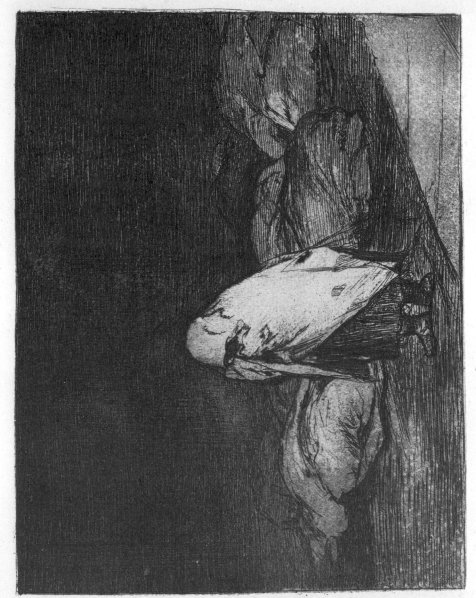

Las camas de la muerte.

Muertos recogidos.

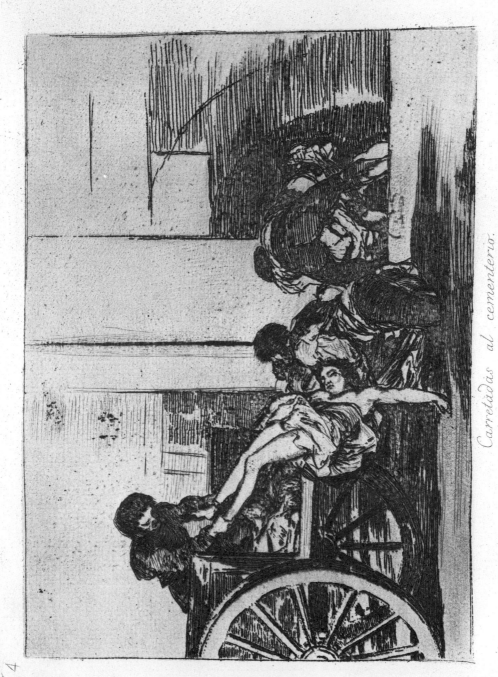

Carretadas al cementerio.

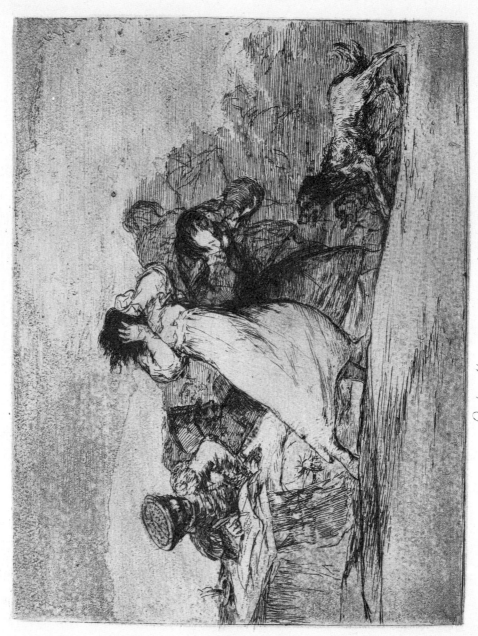

Qué alboroto es este.?

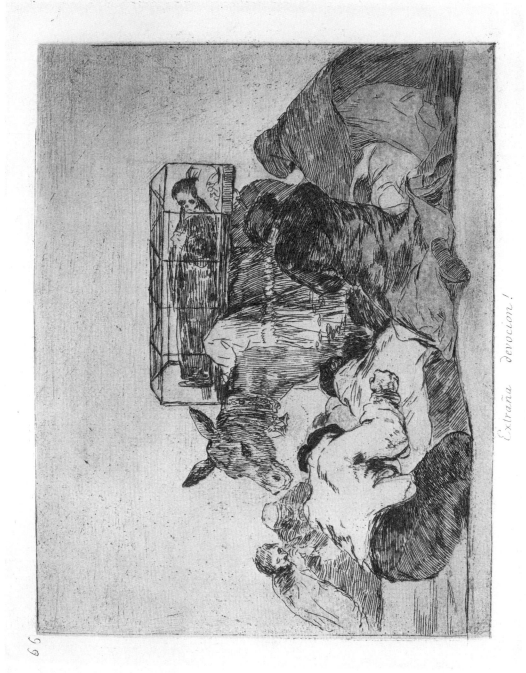

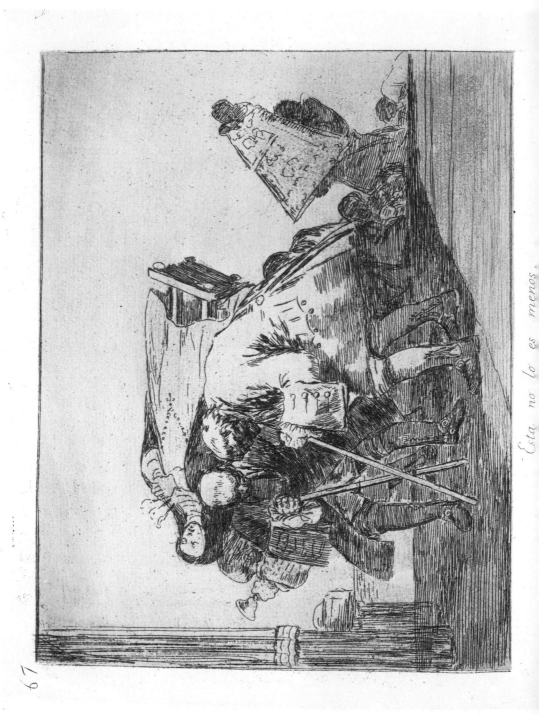

Esta no lo es menos.

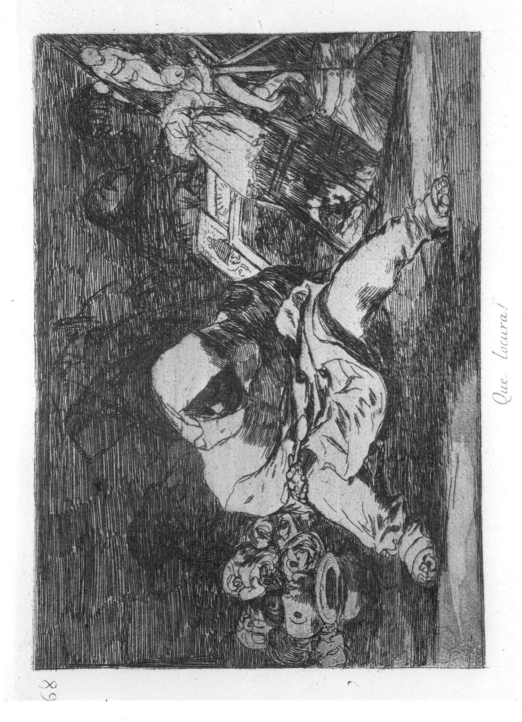

Que locura!

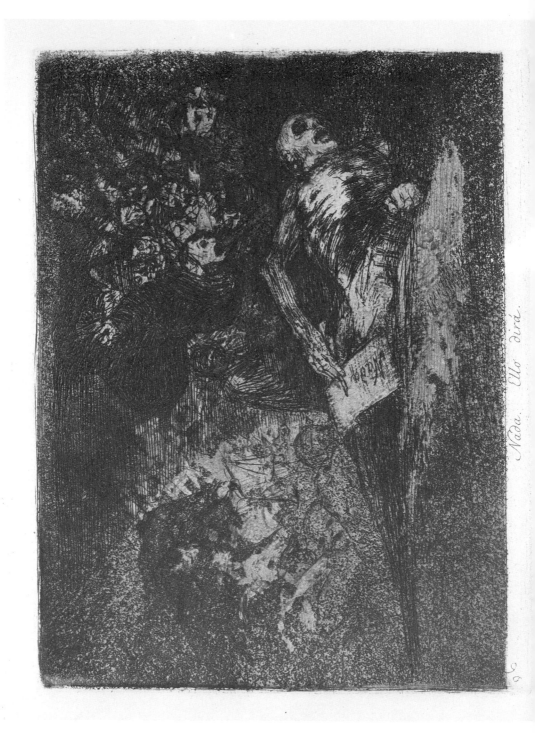

Nada. Ello dirá.

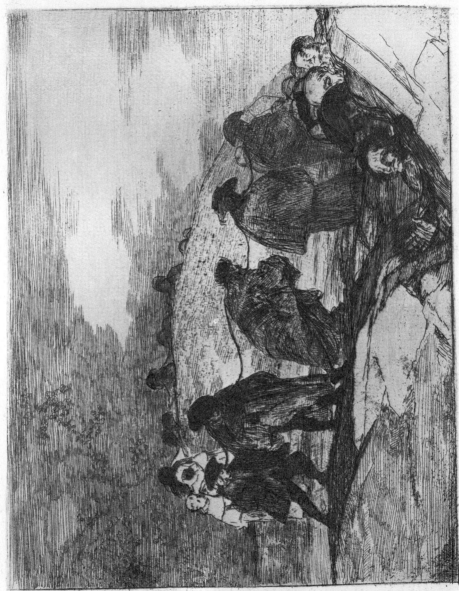

No saben el camino.

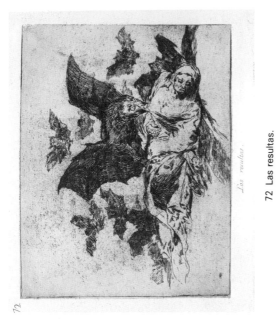

Las resultas.

72

72 Las resultas.

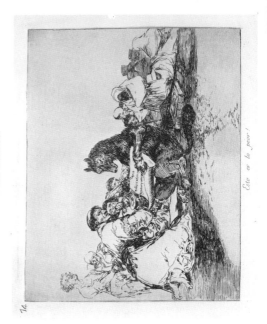

Esto es lo peor!

74

Contra el bien general.

71

71 Contra el bien general.

Gatesca pantomima.

73

Farándula de charlatanes.

75 Farándula de charlatanes.

155

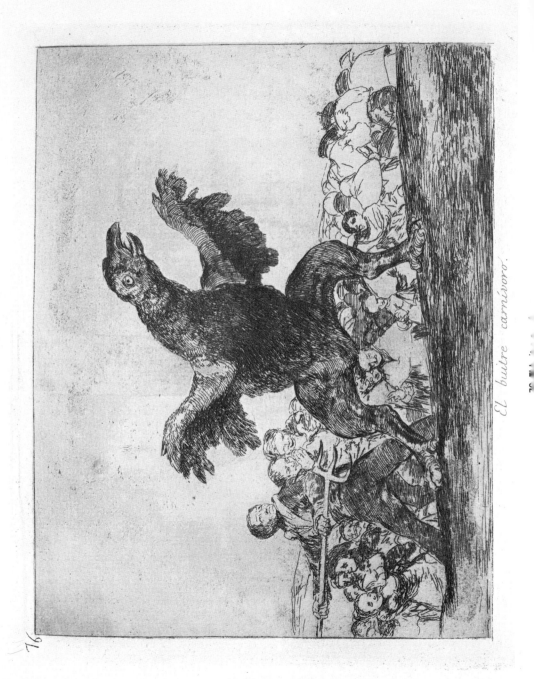

El buitre carnívoro.

76

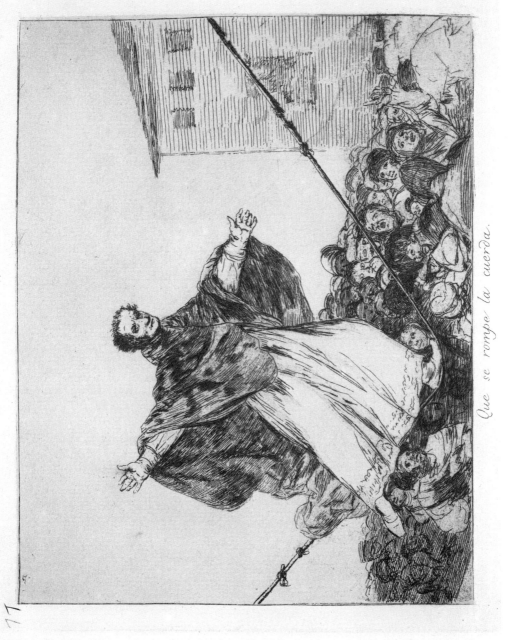

Que se rompe la cuerda.

77 Que se rompe la cuerda.

157

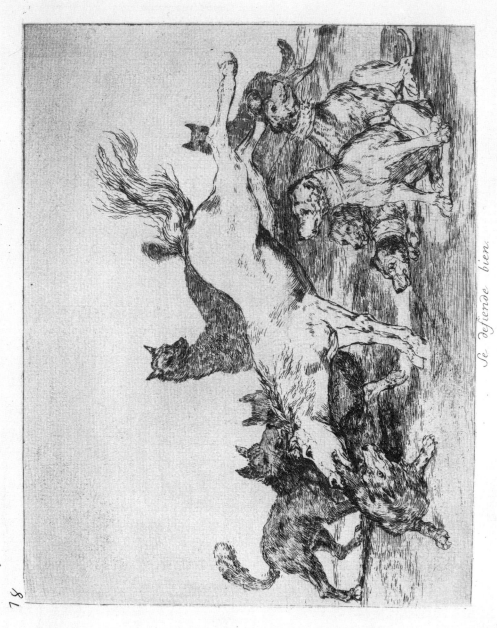

78

Se defiende bien.

78 Se defiende bien

80 Si resucitará?

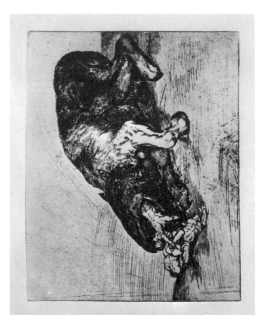

82 Esto es lo verdadero.

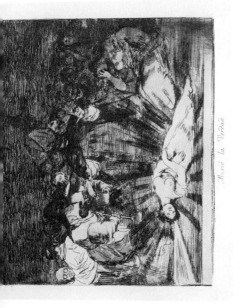

79 Murió la Verdad.

81 Fiero monstruo!

159

La Tauromaquia

En mayo de 1814 Fernando VII aniquiló la esperanza de Goya de publicar los *Desastres*. El artista, a punto de cumplir los setenta años de edad y lleno de fuerza creativa, tomó entre manos un tema políticamente inocuo: el deporte nacional español, la corrida de toros. Al cabo de dos años y medio la serie estaba completa. El 28 de octubre de 1816 se publicaba en el *Diario de Madrid* el primer anuncio de venta. En un negocio de cuadros de arte, situado en la calle Mayor frente a la casa del conde Oñate, podía adquirirse una lámina suelta por el precio de 10 reales y por 300 toda la serie compuesta por 33 láminas. Éste era el precio habitual que se pagaba por obras gráficas, sin color, de dimensiones similares.

Tal vez pensó Goya que su *Tauromaquia* obtendría un éxito igual al alcanzado por la serie de trece grabados en color, realizada por su paisano Antonio Carnicero sobre la corrida de toros.[9] Los motivos de esta serie fueron tan populares que aparecieron, incluso, en porcelana y en muebles. Algunos países produjeron ediciones pirata de la serie. Sin embargo, la obra de Goya carecía de colorido folklorista. El hecho de que las estampas de Carnicero mostraran en primer término la barrera contribuyó a facilitar la comprensión de sus escenas tauromáquicas. Goya no se conformó tampoco con ilustrar las fases principales que componían una corrida de toros en su tiempo. Basándose en dos conocidas obras de entonces, sobre la historia de la corrida de toros,[10] incluyó en su serie el desarrollo histórico tal como se relataba en las obras mencionadas. Según éstas, el toreo no nació de las luchas de los gladiadores en Roma, sino de la caza de los antiguos iberos a los animales salvajes de la Península (T. 1 y 2). Más tarde, los moros que habitaban las esplendorosas cortes de Sevilla y Toledo se entretuvieron con estos ejercicios (T. 3 a 8 y 17).

Hasta los tiempos de Goya se capturaba a los toros en la Sierra de Ronda. En los siglos XII y XIII el toreo fue ritualizado elevándolo al rango de torneo y únicamente los nobles caballeros podían participar en él (T. 9, 10, 11, 13 y 25). Si el caballero no triunfaba sobre el toro, se hacía entrar en el ruedo —para vergüenza del caballero— al populacho, a la "canallada", para que matara al toro (T. 12). Hasta la construcción del primer coso taurino propiamente dicho, en Madrid en 1754, las corridas se celebraban en la plaza, punto central de cada ciudad. Bastaba con

bloquear las diversas salidas existentes en ella, mientras los espectadores de mayor alcurnia contemplaban el espectáculo desde los balcones engalanados y desde las ventanas de las casas que rodeaban la plaza.

Desde que los borbones ocuparon el trono de España en 1701 decreció el interés de la nobleza por las corridas de toros. El pueblo desarrolló el sensacional espectáculo durante el siglo XVIII y lo convirtió en un arte que requiere disciplina, habilidad, inteligencia y valor en grado no común.

La serie de la *Tauromaquia* se cierra con la muerte trágica de Pepe Illo. Este matador, tan comedido como osado, que había recibido frecuentemente graves heridas en la lidia, fue cogido por un toro el 11 de mayo de 1801 y murió en el ruedo de Madrid (T. 33). España entera lloró su muerte. Una lámina como *La muerte de Pepe Illo* permite observar la gran maestría que había alcanzado Goya en la técnica del grabado al aguatinta. Casi todas las láminas de la *Tauromaquia* son pulidas y perfectas a pesar de que Goya experimentaba constantemente. El claroscuro subraya siempre el drama de la lucha entre el hombre y la bestia, se adecúa a la escena y matiza la tensión dramática del momento. En *La muerte de Pepe Illo* (T. 33) la línea entre luz y sombra entra en la imagen de soslayo y cae directamente sobre los dos antagonistas. Justamente donde retrocede la luz se levanta el toro, destacado sobre un fondo claro, y cornea contra el suelo al diestro, que yace ya en la zona de sombras, pero su figura, todavía iluminada, en contraste con la potencia del animal, aparece aún más delicada. Por una plancha desechada por Goya y por informes contemporáneos del artista sabemos que en el momento inmediatamente anterior a la muerte del torero el toro zarandeó a Pepe Illo por la arena. En la nueva escena Goya intensificaba la tensión. El hecho de que la desgracia suceda entre la claridad y la oscuridad, pero en la zona de sombra, subraya el momento culminante.

En la *Tauromaquia* se distinguieron dos estilos diversos.[11] Uno "inicial", datable por tres láminas que llevan grabada la fecha de 1815. Típicas de este estilo son las composiciones con numerosas figuras de tamaño reducido cuyo agrupamiento es algo episódico y abunda en detalles narrativos. Por consiguiente, Goya descubrió estas láminas con ayuda de la aguatinta en un tono oscuro y diseminó, después, manchas claras de luz sobre la superficie. De esta forma consiguió dar uniformidad a la composición y confirió a la acción una conexión interna más acabada. A medida que avanzaba en su trabajo de la *Tauromaquia* lograba nuevas simplificaciones. Láminas marcadas por este estilo, al que se denomina "tardío" por el parentesco que tiene con el de los *Disparates,* y creadas entre 1819-1820, ponen de manifiesto una concentración en los antagonistas, en el toro y en el torero. Todo lo accesorio queda fuera. Los paisajes, las casas o la plaza de toros con el público son aludidos de manera fugaz. Aumenta el tamaño de las figuras; el espacio que las envuelve queda, casi siempre, indeterminado. El dibujo es vigoroso, realizado en delicados tonos al aguatinta, clareados en algunos puntos con el bruñidor. Todas las láminas que tienen por tema la corrida de toros y nacieron en el siglo XVIII fueron elaboradas en ese estilo.[12]

En esta serie de Goya, la secuencia o numeración de las láminas no coincide con el orden cronológico de su nacimiento.

En 1816 Goya envió una serie modelo de la *Tauromaquia* a su amigo Ceán Bermúdez. En esta colección de pruebas de estado había una estampa, mar-

cada con el número 34, que llevaba por leyenda: *Modo de volar.* Más tarde fue introducida en los *Proverbios* por los editores de esta serie, que le asignaron el número 13. Para proceder de esta manera se apoyaron en la gran semejanza de estilo entre esta estampa y los *Disparates (Proverbios),* nacidos hacia 1820. No está incluida en la edición autorizada por Goya en 1816. De esta exclusión surgió la teoría de que el autor, por medio de la estampa *Modo de volar,* quería dar a la *Tauroma- quia* una interpretación muy concreta: las personas que aparecen en esta es- tampa aprendieron a dominar el elemento aire con un aparato volador, basándose únicamente en sus fuerzas personales y en su razón. No necesitaron de la intervención de ninguna bruja. De igual manera, el pueblo español llano aprendió a dominar a un enemigo peligroso mediante la habilidad e inteligencia; supo vencerle utilizando su inteligencia. Ha convertido en arte lo que anteriormente era privilegio y entretenimiento de la nobleza.[13]

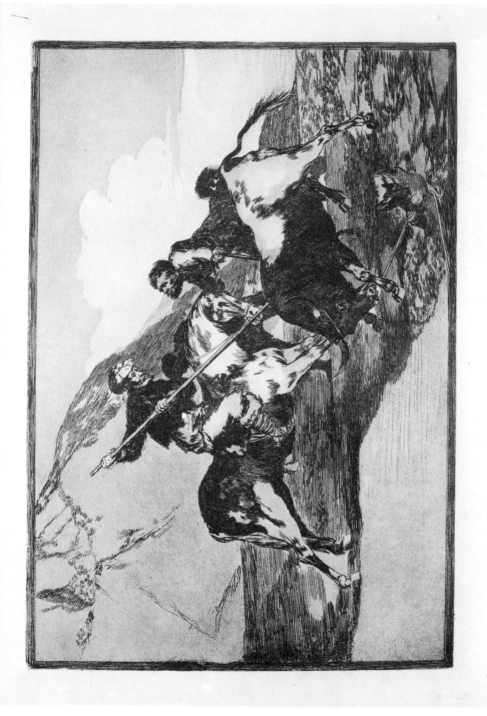

1 Modo con que los antiguos españoles cazaban los toros á caballo en el campo.

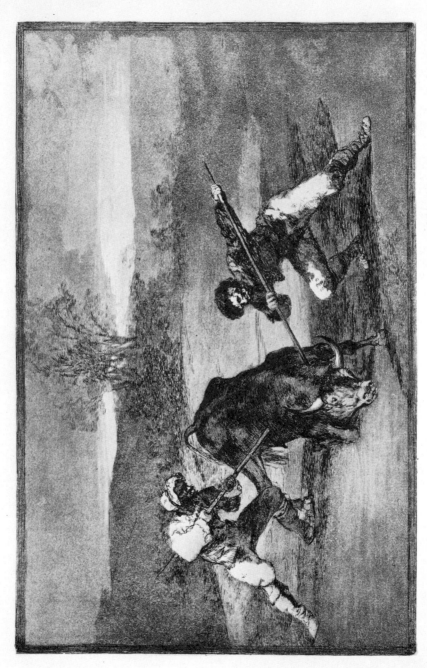

2 Otro modo de cazar á pie.

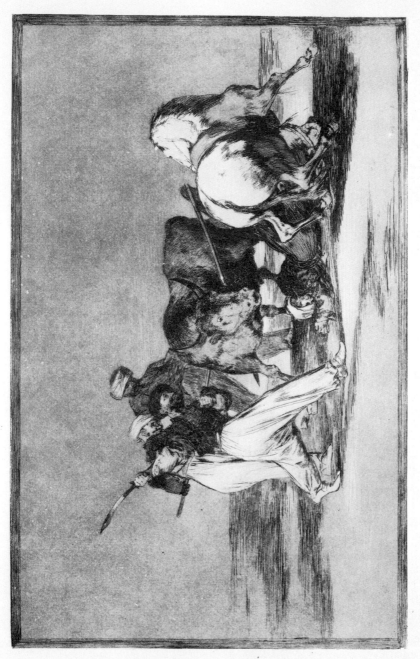

3 Los moros establecidos en España, prescindiendo de las supersticiones de su Alcorán, adoptaron esta caza y arte, y lancean un toro en el campo.

4

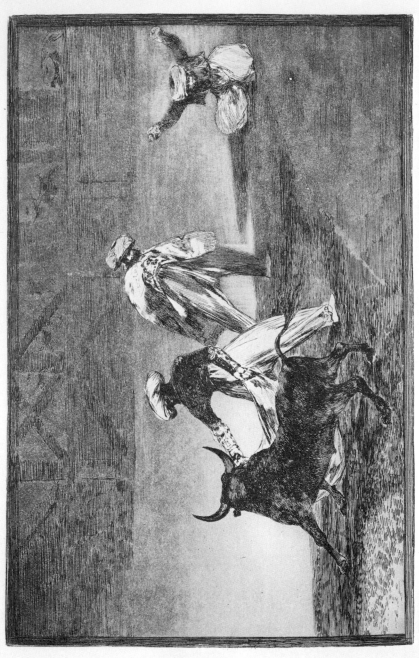

4 Capean otro encerrado.

166

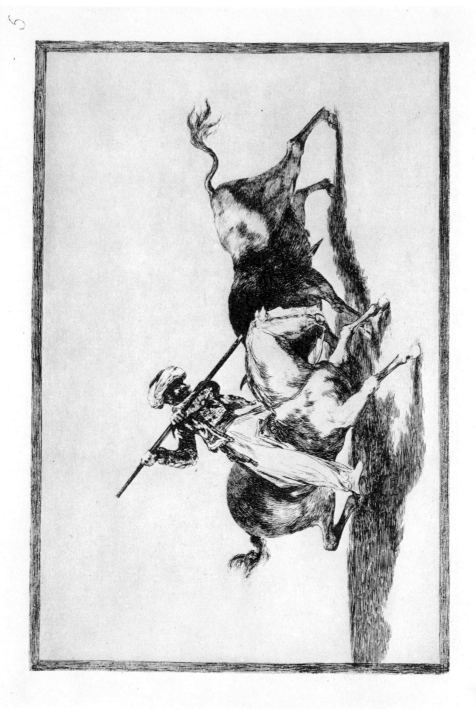

5 El animoso moro Gazul es el primero que lanzeó toros en regla.

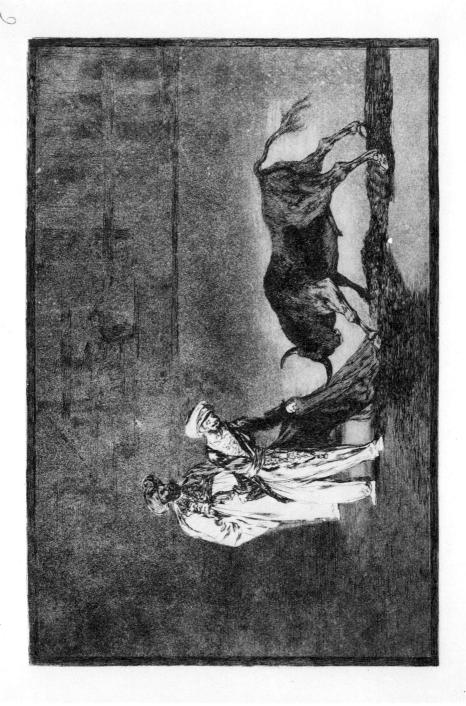

6 Los moros hacen otro capeo en plaza con su albornoz.

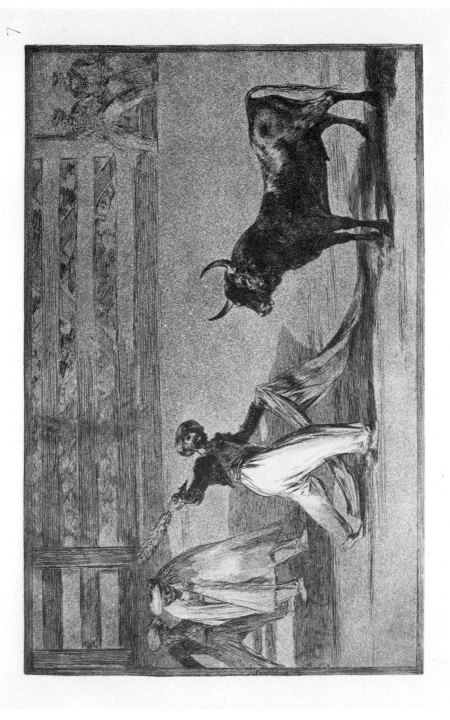

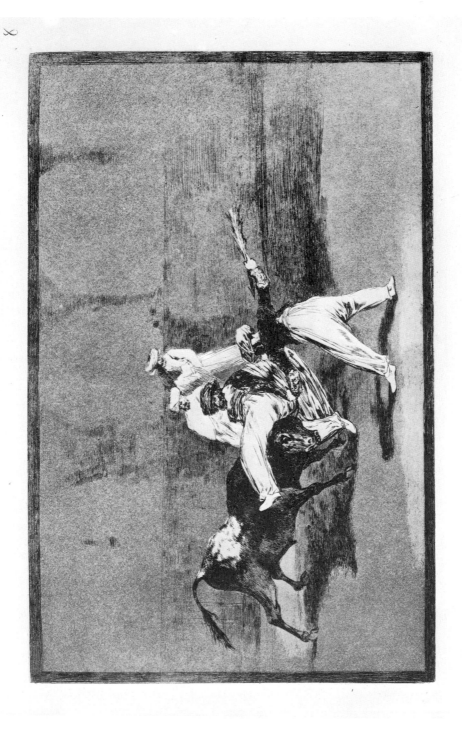

8 Cogida de un moro estando en la plaza.

9 Un caballero español mata un toro despues de haber perdido el caballo.

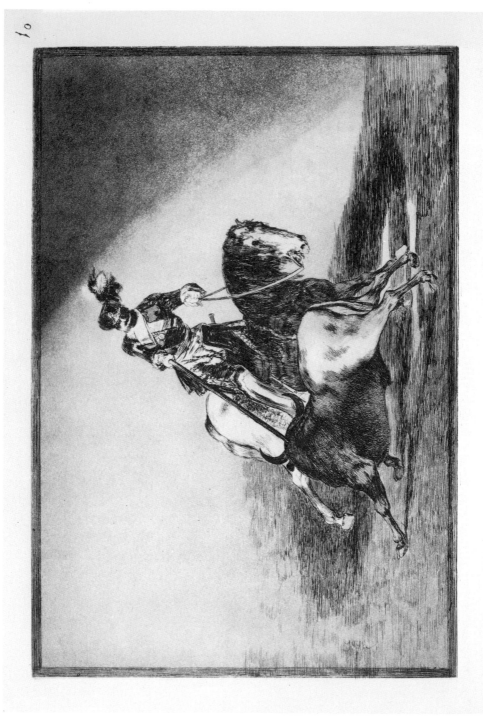
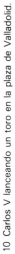

10 Carlos V lanceando un toro en la plaza de Valladolid.

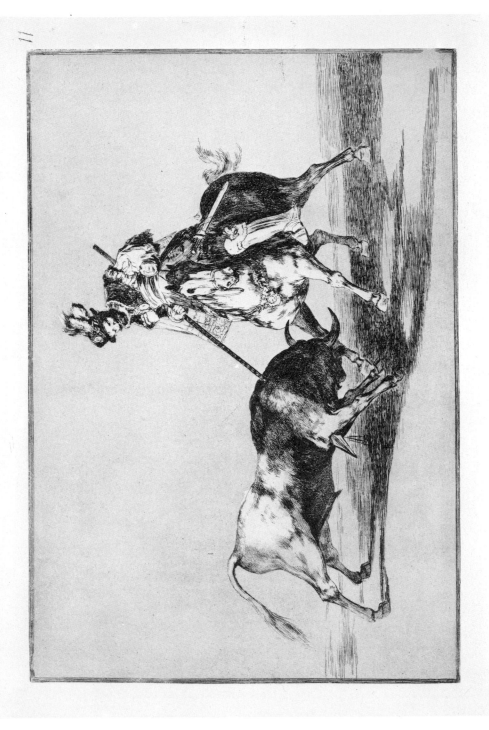

11 El Cid Campeador lanceando otro toro.

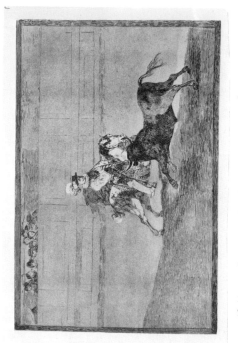

13 Un caballero español en la plaza quebrando rejoncillos sin auxilio de los chulos.

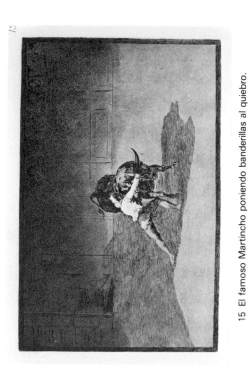

15 El famoso Martincho poniendo banderillas al quiebro.

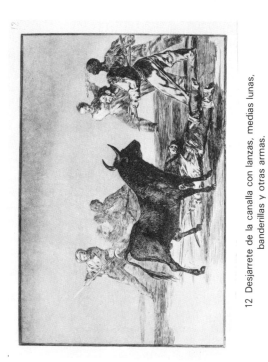

12 Desjarrete de la canalla con lanzas, medias lunas, banderillas y otras armas.

14 El diestrísimo estudiante de Falces, embozado, burla al toro con sus quiebros.

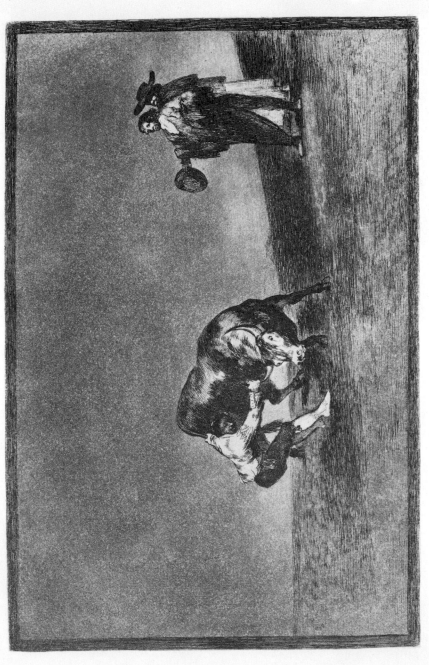

16 El mismo vuelca un toro en la plaza de Madrid.

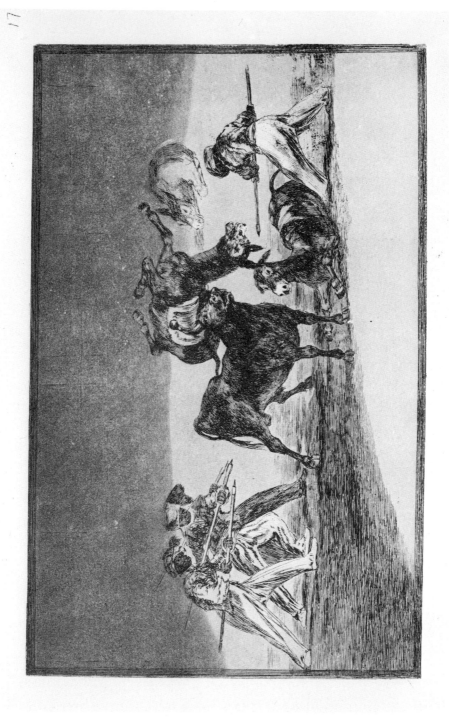

17 Palenque de los moros hecho con burros para defenderse del toro embolado.

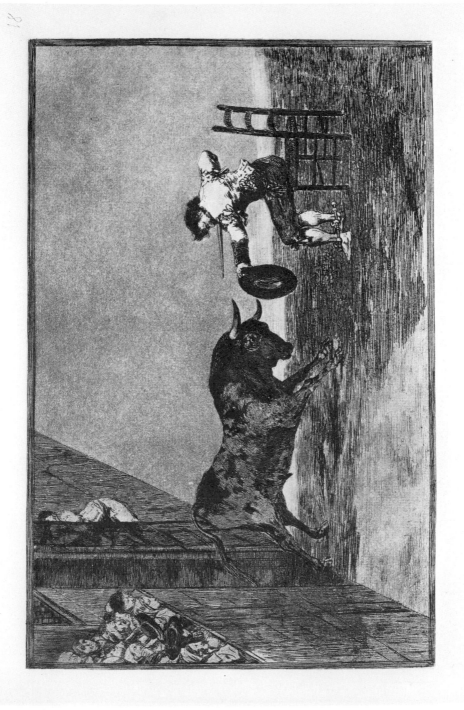

18 Temeridad de Martincho en la plaza de Zaragoza.

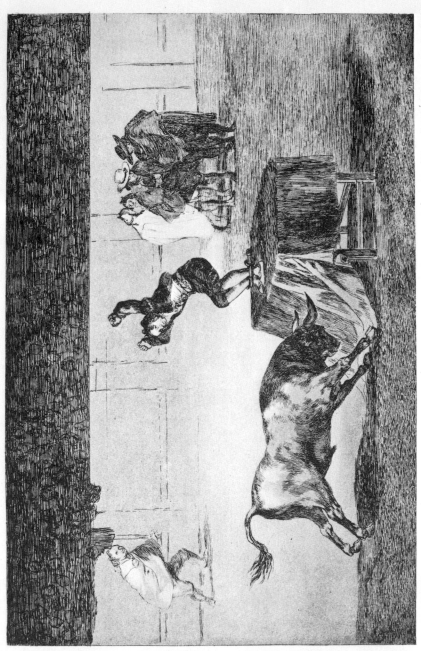

19 Otra locura suya en la misma plaza.

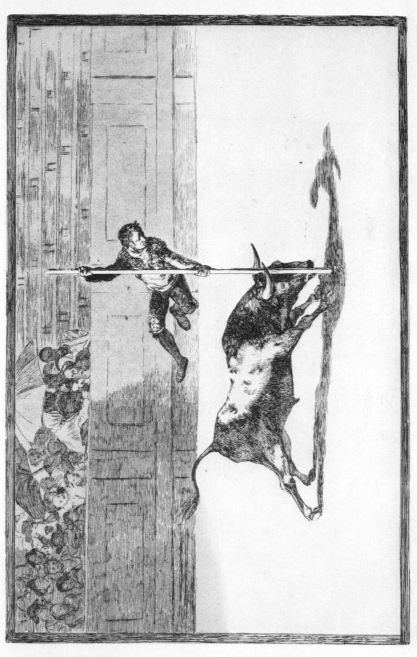

20 Ligereza y atrevimiento de Juanito Apiñani en la de Madrid.

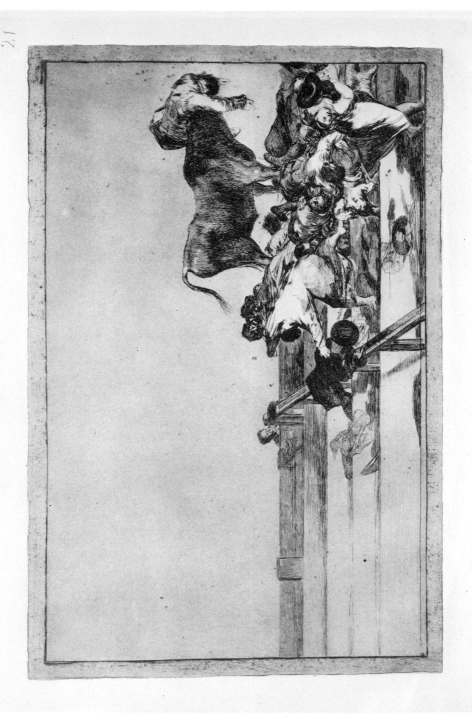

21 Desgracias acaecidas en el tendido de la plaza de Madrid, y muerte del alcalde de Torrejon.

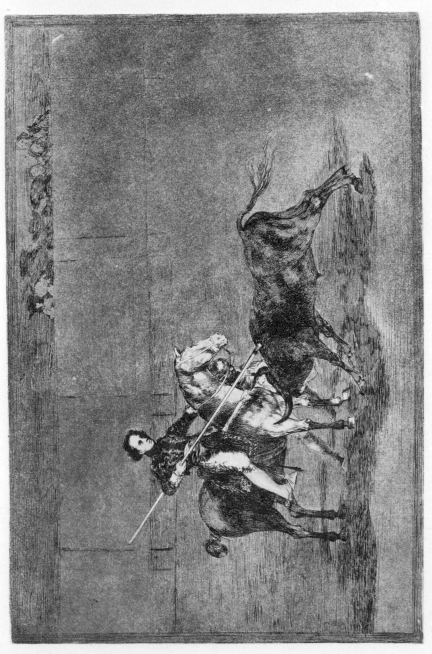

22 Valor varonil de la célebre Pajuelera en la de Zaragoza.

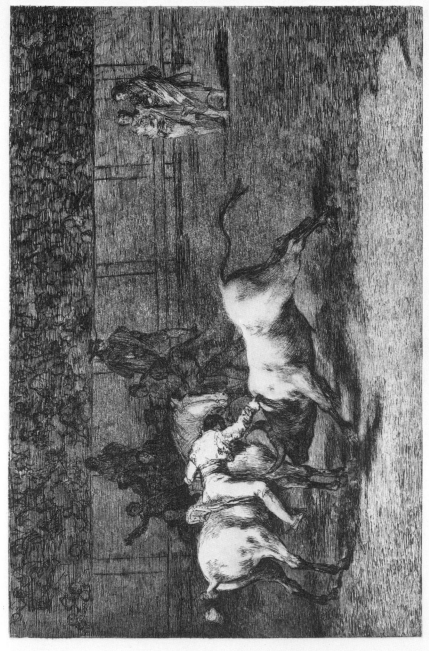

23 Mariano Ceballos, alias El Indio, mata el toro desde su caballo.

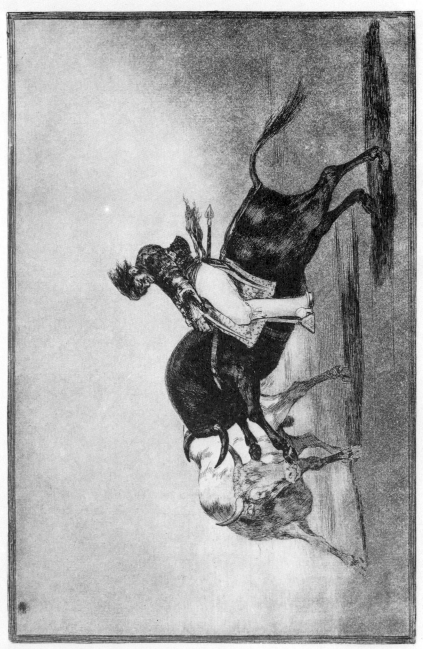

24 El mismo Ceballos montado sobre otro toro quiebra rejones en la plaza de Madrid.

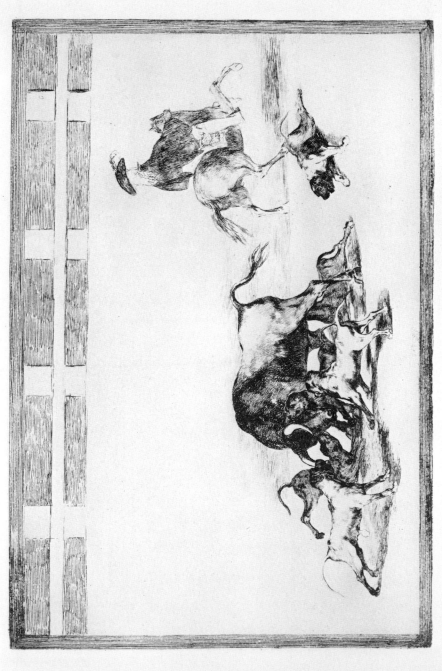

25 Echan ierros al toro.

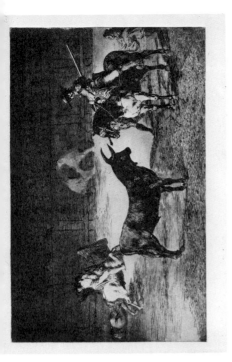

27 El célebre Fernando del Toro, barilarguero, obligando a la fiera con su garrccha.

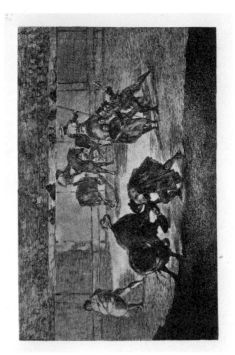

29 Pepe Illo haciendo el recorte al toro.

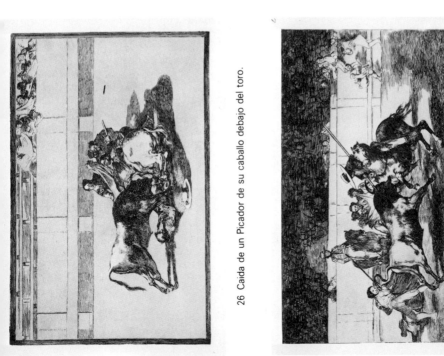

26 Caida de un Picador de su caballo debajo del toro.

28 El esforzado Rendon picando un toro, de cuya suerte murió en la plaza de Madrid.

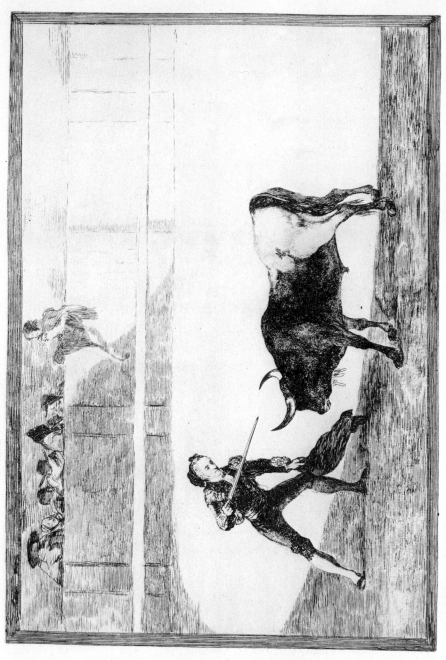

30 Pedro Romero matando a toro parado.

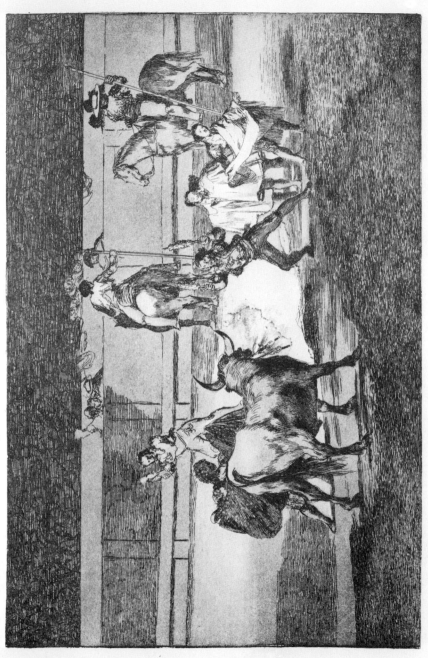

31 Banderillas de fuego.

187

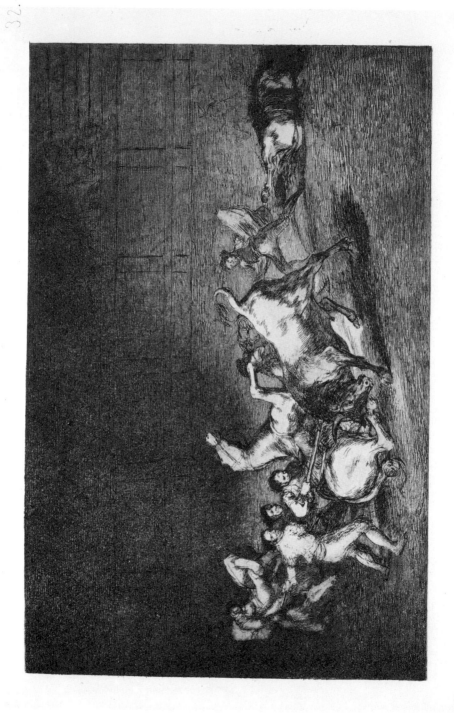

32 Dos grupos de picadores arrollados de seguida por un solo toro.

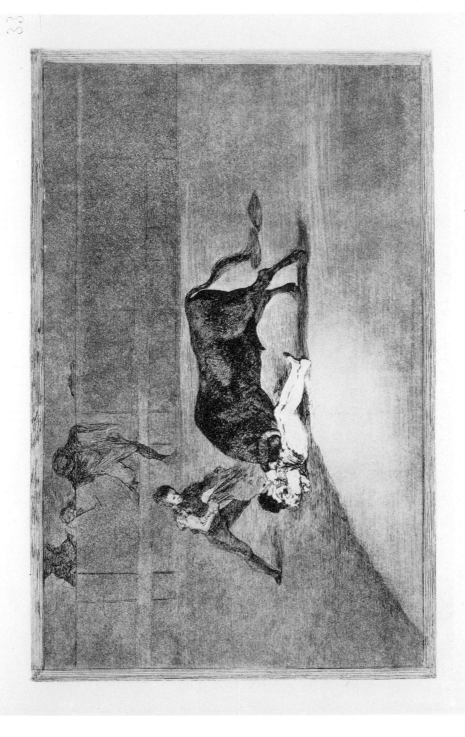

33 La desgraciada muerte de Pepe Illo en la plaza de Madrid.

189

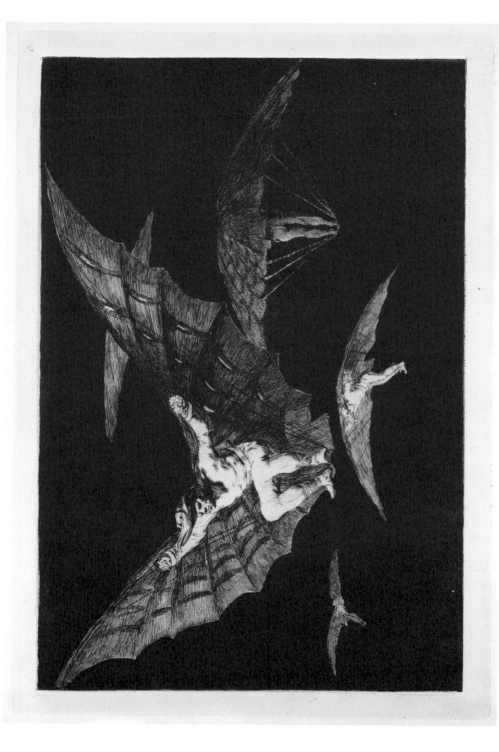

Los Disparates
Los Proverbios

Durante el lapso de tiempo que va desde 1815 hasta su marcha a Burdeos en 1824, Goya apenas realizó encargos. Se entregó a sus libros de bocetos y a la impresión gráfica. Aún no había sido publicada la *Tauromaquia* cuando ya trabajaba en nuevos proyectos. Sentía la necesidad imperiosa de plasmar sobre el cobre sus comentarios críticos a la situación política. Preparaba su nueva serie, la de los *Disparates.*

Hasta 1864 —treinta y seis años después de la muerte de Goya— no fueron publicados los *Disparates,* a los que se dio el nombre de los *Proverbios,* en una serie de dieciocho láminas. Otras cuatro estampas pertenecientes a la serie se encuentran en manos de propietarios particulares. En 1877 fueron dadas a conocer por vez primera en la revista francesa *L'Art.* En esa fecha fue editada en París una tirada muy corta de estos cuatro grabados al aguatinta. Los subtítulos de las láminas estaban grabados en francés.

Hasta 1936 se estamparon nueve ediciones de las dieciocho planchas originales de la Calcografía. En catorce pruebas de estado Goya dio a cada una de las láminas un título que comenzaba con: *Disparate de...* Disparate significa desatino, dislate, absurdo, despropósito... Además de los subtítulos, Goya escribió personalmente la numeración de cada una de las láminas, de manera que quedara firmemente establecido el orden de la secuencia. En las reediciones realizadas por la Real Academia no se respetaron los subtítulos ni la numeración dados por Goya. La serie fue editada bajo el título de *Proverbios* porque se pensó que las láminas, difíciles de interpretar, trataban de presentar proverbios.[14] Entre tanto, se ha impuesto la opinión de que en la temática de los *Disparates,* al igual que en los *Caprichos enfáticos* y en los *Caprichos* anteriores, hay que ver un enfrentamiento de Goya con los abusos que se daban en su tiempo.

En cuanto a estilo y técnica, los *Disparates* empalman con las láminas más recientes de la *Tauromaquia.* En un principio, Goya colocó al final de las escenas de la *Tauromaquia* el proverbio 13 desprovisto del título *Disparate de...* Próxima a él se encuentra la enigmática lámina *Disparate de tontos,* que presenta cuatro toros suspendidos en el vacío.

Con frecuencia, los *Disparates* vuelven a tocar motivos y temas tratados por Goya en su obra anterior. *Disparate de miedo* (P. 2) nos recuerda los *Desastres* y los *Caprichos* 3 y 52. De la bocamanga del gigantesco fantasma asoma un rostro que ríe sarcásticamente y desenmascara al monstruo, a cuya vista huyen los valientes soldados como si de un espectro se tratara. El *Disparate femenino* (P. 1) es una repetición del juego con el pelele, pintado por Goya en uno de los últimos cartones para tapices destinados a Carlos IV. Aquí Goya airea lo demoníaco de la dependencia sexual que tan dolorosamente hubo de experimentar en su relación con la duquesa de Alba: un pelele vacilante y sin osamenta se agita en los aires manteado por las mujeres. Para dar a entender la significación, un hombre y un asno yacen en la manta de lanzamiento en estrecho contacto. El asno es el símbolo de la insensatez del hombre con el que las mujeres pueden hacer cuanto les viene en gana. El *Disparate alegre* (P. 12) fue compuesto, igualmente, a partir de un cartón para la Tapicería, *Baile a orillas del Manzanares,* de 1777.

Ciertamente, los danzantes de *Disparate* están muy envejecidos. Los cuerpos de los hombres están deformes, los rostros de las mujeres petrificados en rebuscamiento poco elegante, sus movimientos son angulosos como los de una muñeca mecánica; todo ello una danza fúnebre de la decadencia española. El *Disparate desordenado* (P. 7) es una variación macabra del *Capricho* 75: *¿No hay quien nos desate?* Las piernas de la pareja siamesa de mellizos dispone inútilmente de dos pies, ya que no pueden caminar en direcciones opuestas. ¿Acaso se alude aquí, de nuevo, al dogma cristiano de la indisolubilidad del matrimonio? El *Disparate bobalicón* (P. 4) está relacionado con los *Caprichos* 3 y 52. Un hombre quiere protegerse de idiotas gigantes que suenan las castañuelas. Para ello, se esconde detrás de una muñeca colocada delante, tal vez es la figura de un santo. El *Disparate del caballo raptor* (P. 10), cargado de dramatismo, es un símbolo del fanatismo religioso desenfrenado que se traga a las personas cuando éstas se entregan a él. El *Disparate claro* (P. 15) critica —como ha sido demostrado de manera irrefutable— el oscurantismo de la reacción que se puso de nuevo en marcha con Fernando VII. Sus cómplices intentan mantener alejada la luz de la verdad sirviéndose de una cortina, con la finalidad de continuar manteniendo oculta la realidad española de las cárceles como resultado de las persecuciones. [15] En el *Proverbio* 13, *Modo de volar,* los hombres están suspendidos en el aire no en virtud de brujerías, sino gracias a una construcción mecánica inventada por el relojero Jacob Degen y presentada en Viena en 1808. En Francia circulaban ilustraciones de su aparato volador. [16] Dado que en esta lámina no se presenta la sinrazón, sino la razón humana y los progresos alcanzados por ésta, es al menos dudoso incluir esta estampa entre los *Disparates*.

La imaginación de Goya se alimentó de las mismas fuentes que en sus series anteriores. Refranes, formas de expresión, alegorías tradicionales y símbolos, emblemática y literatura. Acuñó su mundo pictórico visionario en parábolas referidas al caos reinante en España. A pesar de todo, resulta totalmente imposible descifrar la dimensión del absurdo y de la oscuridad en los *Desastres*. La técnica maestra de Goya y el juego asombroso de las relaciones de masas claras y oscuras subrayan lo fantástico en consonancia con el dibujo, ahora monumental y que escapa de los límites de la imagen. Así, por ejemplo, en *Disparate ridículo* (P. 3). La decadente sociedad española se ha posado, como una bandada de pájaros, sobre una rama

muerta podrida que atraviesa en diagonal todo el ámbito de la lámina, dejando en la incertidumbre su comienzo y su final. Las personas, alcanzadas por algunas manchas claras, forman un bizarro conjunto con la rama negra en la que se sientan, levantándose de forma inquietante contra el lúgubre vacío de la atmósfera. ¿Significa, quizás, la inconsolable frialdad de estas personas en la nada, el clima de traición y de terror que se habían apoderado de España?

Todos los *Disparates* destilan horror. Zonas incultivables de soledad desoladora o cielos impenetrables, cargados de oscuridad nocturna, constituyen el transfondo. Sobre él desarrollan su grotesca pantomima las figuras, empujadas a un primer plano; se destacan de forma colosal sobre los bajos horizontes. Rara vez concede Goya al espectador la segura distancia de la mirada desde arriba. El viejo Goya, con setenta y ocho años de edad, no quiso reconocer por más tiempo como patria suya esta España "disparatada" de Fernando VII. En consecuencia, se fue al exilio. Los *Disparates* quedaban detrás de él.

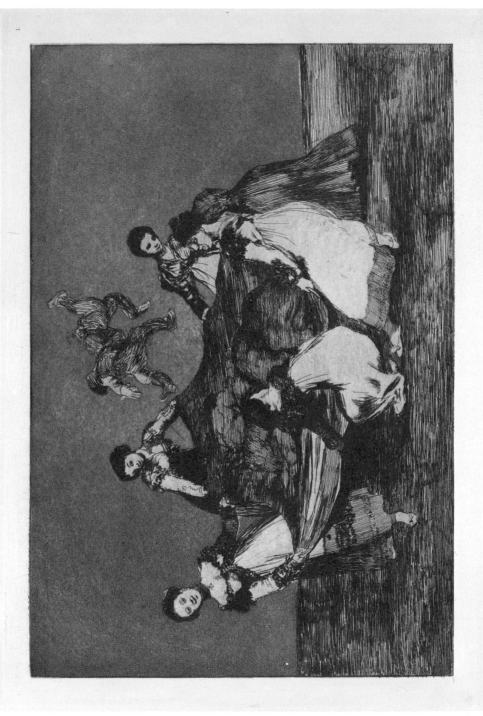

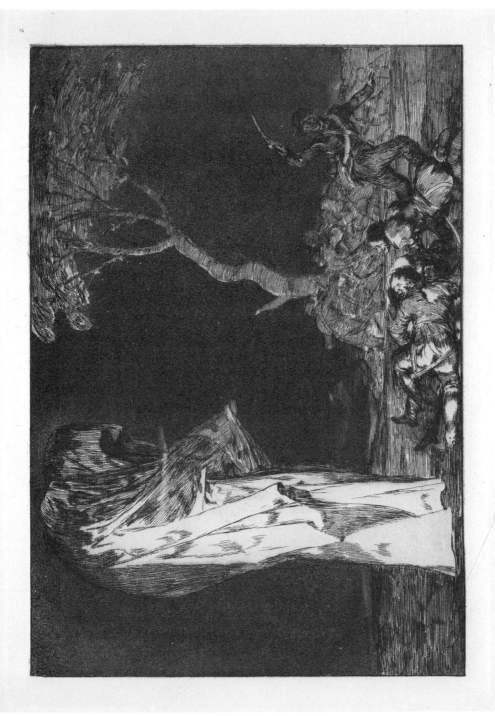

2 Disparate de miedo.

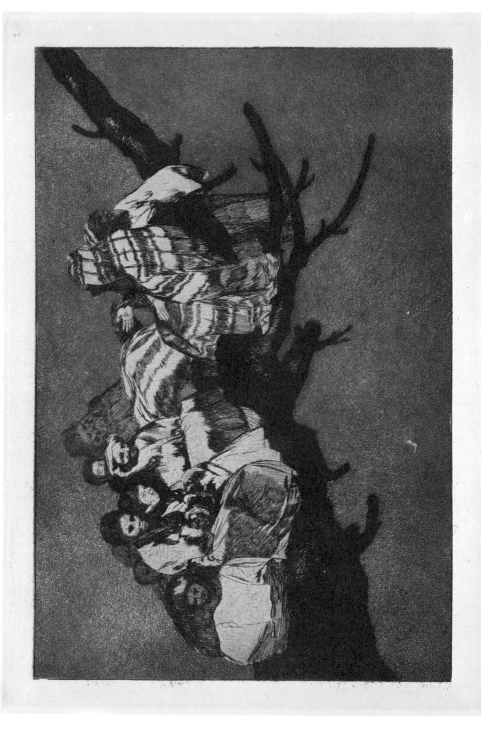

3 Disparate ridículo.

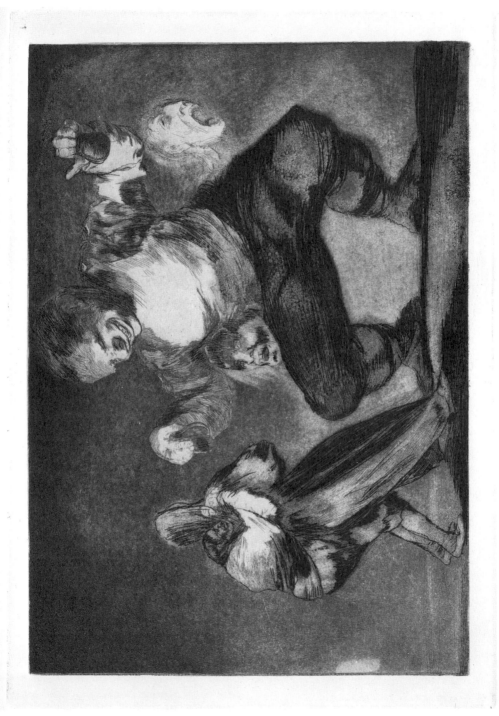

4 Disparate bobalicón.

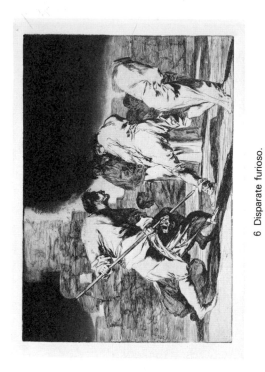

6 Disparate furioso.

8 Disparate de los ensacados.

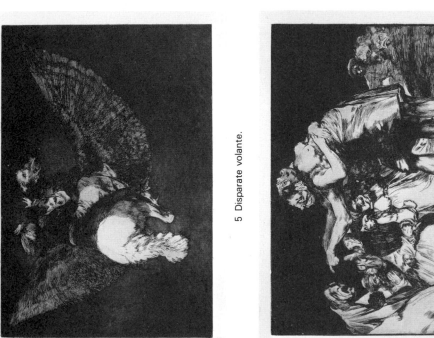

5 Disparate volante.

7 Disparate desordenado.

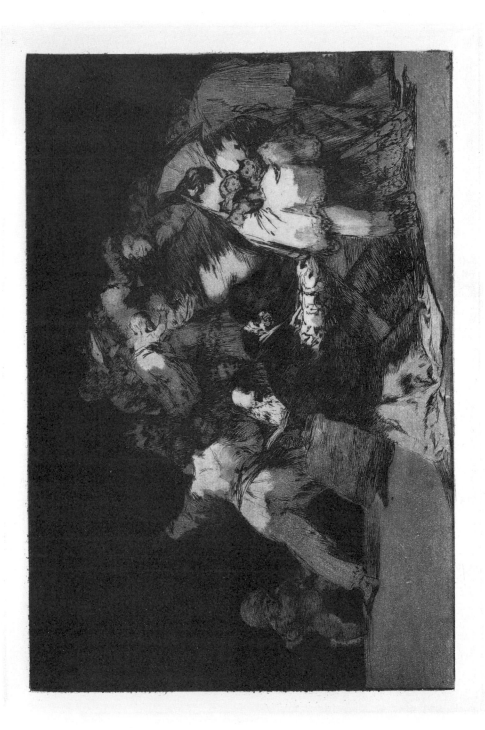

9 Disparate general.

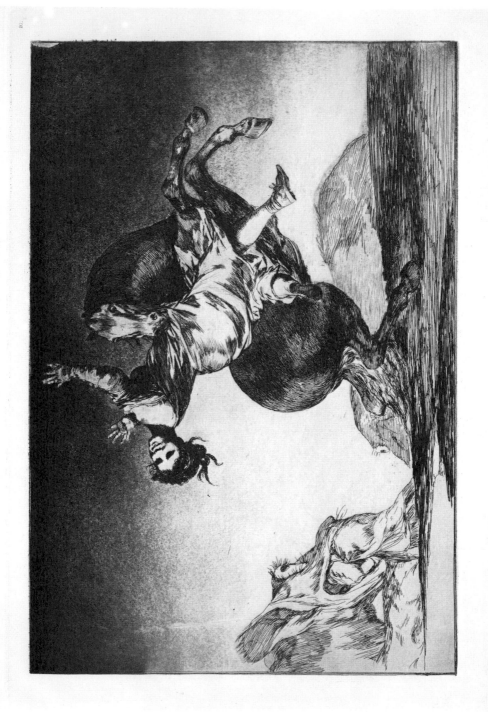

10 Disparate del caballo raptor.

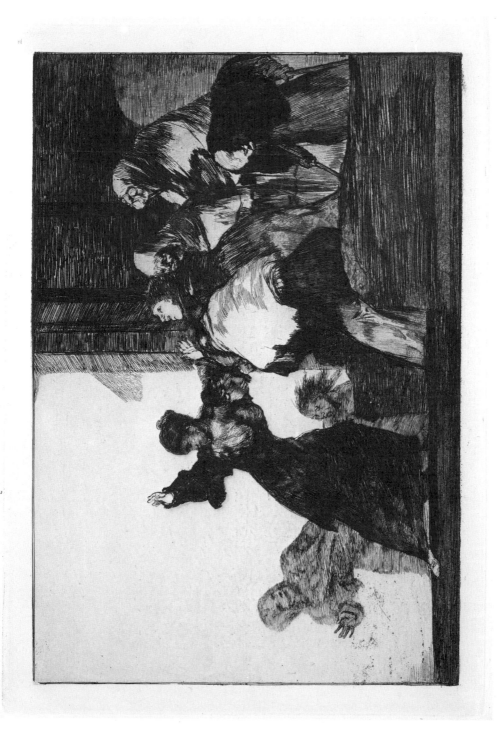

11 Disparate pobre.

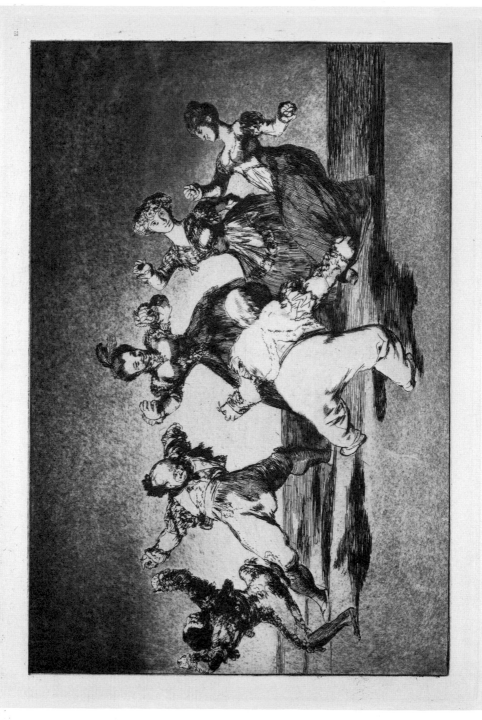

12 Disparate alegre.

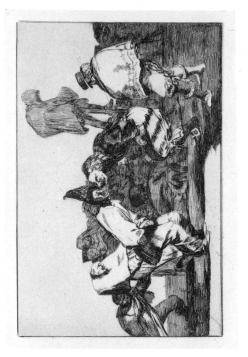

14 Disparate de Carnaval.

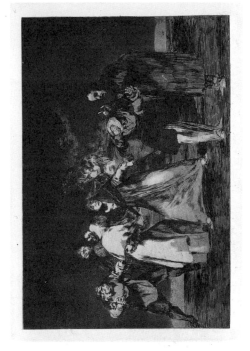

16 Disparate del "sanan cuchilladas…".

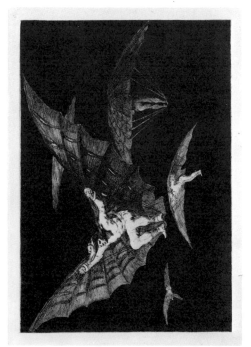

13 Modo de volar.

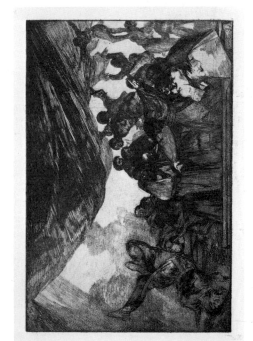

15 Disparate claro.

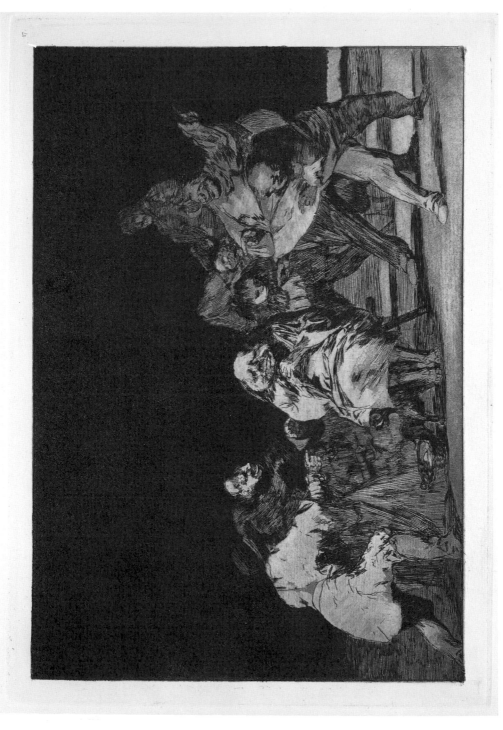

17 Disparate de la lealtad.

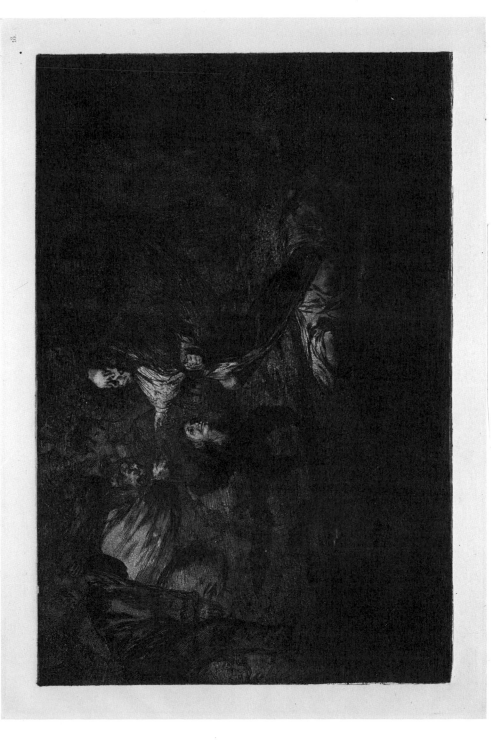

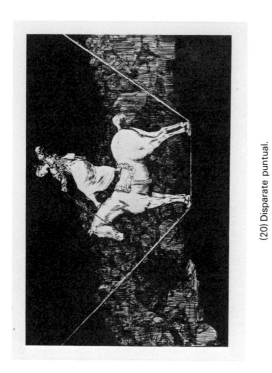

(20) Disparate puntual.

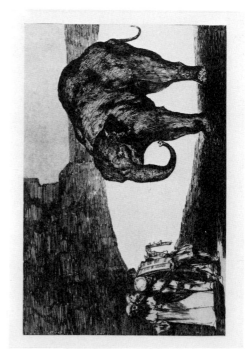

(22) Disparate de tontos.

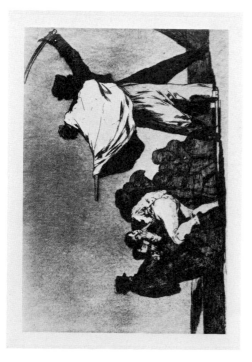

(19) Disparate conocido.

(21) Disparate de bestia.

206

Notas

1. Los datos han sido tomados, principalmente, de las siguientes publicaciones: Pierre Gassier y Juliet Wilson, *Francisco Goya, Leben und Werk,* Friburgo y Frankfurt am Main, 1971.

2. Edith F. Helman, *Trasmundo de Goya,* Madrid, 1963.

3. E.F. Helman, *op. cit.* y *Jovellanos y Goya,* Taurus Ediciones, S.A., Madrid, 1970.

4. Erwin W. Palm, "Zu Goyas Capricho 56", en *Aachener Kunstblätter,* 1971, pp. 20 y ss.

5. Este comentario ha sido publicado por vez primera en E.F. Helman, *Trasmundo de Goya,* cit, pp. 219 y ss.

6. E.F. Helman, "The Younger Moratin and Goya: on *Duendes* and *Brujas*", en *Hispanic Review,* vol. XXVII, 1959, pp. 103 y ss.

7. Tomás Harris, *Goya, Engravings and Lithographs,* 2 vols., Oxford, 1964; describe esto en el volumen I, página 139.

8. Eleanor A. Sayre, *The Changing Image: Prints by Francisco Goya,* Boston, 1974, p. 129.

9. E.A. Sayre, *op. cit.,* pp. 197 y ss. cita de Antonio Carnicero, *Colección de las principales suertes de una corrida de toros,* 1790.

10. Nicolás Fernández de Moratín, *Carta Histórica sobre el origen y progresos de las fiestas de toros en España,* Madrid, 1977. Citada en Valerian von Loga, *Francisco de Goya, Meister der Graphik,* Leipzig, s.f., vol. IV, pp. 31 y ss. El segundo libro citado por E.A. Sayre, *op. cit.,* p. 202 y n. 17: Bajo el seudónimo de José Delgado, nombre verdadero de Pepe Illo, el autor José de la Tixera publicó, probablemente en 1796, en Cádiz, la obra *Tauromaquia o arte de torear á caballo y á pie;* la segunda edición apareció en Madrid en 1804.

11. T. Harris, o. c.,

12. E.A. Sayre, *op. cit.,* p. 205.

13. E.A. Sayre, *op. cit.,* pp. 248 y ss.

14. T. Harris, *op. cit.,* trató de demostrar que cada uno de los *Disparates* representaba un proverbio español.

15. E.W. Palm, "Goyas 'Disparate Claro' ", en *Neue Zürcher Zeitung,* n° 13, 9 de enero de 1972; edición para el extranjero, n° 8, p. 52.

16. E.A. Sayre, *op. cit.,* pp. 248 y ss.

Bibliografía

Conde de la Viñaza, *Goya, su Tiempo, su Vida, sus Obras*, Madrid, 1887.

Valerian von Loga, *Francisco de Goya*, Berlín, 1903.

Loys Delteil, *Francisco Goya, le Peintre Graveur Illustré*, París, 1922.

Francisco Javier Sánchez Cantón, *Cómo vivía Goya*, "Archivo Español de Arte, tomo XVIII, Consejo Superior de Investigaciones Científicas, Madrid, 1946.

Enrique Lafuente Ferrari, *Sociedad Española de Amigos del Arte. Antecedentes, coincidencias e influencias del arte de Goya. Catálogo ilustrado de la Exposición... 1932*, Madrid, 1947.

Francis D. Klingender, *Goya in the Democratic Tradition*, Londres, 1948.

Francisco Javier Sánchez Cantón, *Los dibujos de Goya*, 2 vols., Madrid, 1954.

José López Rey, *Goya Caprichos*, 2 vols., Princeton (New Jersey), 1953.

Enrique Lafuente Ferrari, *Goya. Gravures et lithographies. Oeuvre Complète*, París, 1961.

Edith F. Helman, *Trasmundo de Goya*, Revista de Occidente, Madrid, 1963.

Tomás Harris, Goya, *Engravings and Lithographs. Catalogue Raisonné*, 2 vols., Oxford, 1964

Josep Gudiol Ricart, *Goya: 1746-1828. Bibliografía, estudio analítico y catálogo de sus pinturas*, 2 tomos en 4 vols., Ediciones Polígrafa, Barcelona, 1970-71.

Pierre Gaspar/Juliet Wilson, *Francisco de Goya, Leben und Werk*, Friburgo y Francfort, 1971.

Pierre Gassier, *Dibujos de Goya. Los Álbumes*, traducción de María Gassier, Editorial Noguer, Barcelona 1973.

Enrique Lafuente Ferrari, *La Tauromaquia*, Introducción y catálogo crítico, Editorial Gustavo Gili, Barcelona, 1974.

Eleonor A. Sayre, *The Changing Image: Prints by Francisco de Goya*, Boston, 1974.

Pierre Gassier, *Francisco Goya. Die Zeichnungen*, Friburgo y Francfort, 1975.

Gwyn A. Williams, *Goya y la revolución imposible*, Icaria Editorial, Barcelona, 1978.

Enrique Lafuente Ferrari, *Los Caprichos*, Introducción y catálogo crítico, Editorial Gustavo Gili, Barcelona, 1977.

Xavier de Salas, *Los Proverbios*, Introducción y catálogo crítico, Editorial Gustavo Gili, Barcelona, 1967, 1978[2].

Enrique Lafuente Ferrari, *Los Desastres de la Guerra*, Introducción y catálogo crítico, Editorial Gustavo Gili, Barcelona, 1979.

Glosario

Aguafuerte

Procedimiento calcográfico. Se recubre la plancha de cobre pulido con una capa de barniz. Con una punta de grabar se traza el dibujo en esta capa y queda al descubierto el fondo de cobre allí donde se ha grabado. A continuación, se somete la plancha a un baño de ácido que graba en el metal el dibujo configurado por las líneas de cobre que han quedado al descubierto. Según la duración del baño, las líneas tendrán mayor o menor profundidad. A continuación, se separa el barniz con un disolvente. A mano se da tinta a la plancha, se estrega la tinta en las estrías con un tampón y se abrillantan las superficies planas. Se logra la impresión sobre un papel humedecido presionando fuertemente con el tórculo.

Aguatinta

Procedimiento calcolgráfico, inventado por Jean-Baptiste Leprince hacia 1760. Con él se logran superficies uniformes de intensidades tonales diferentes. Se espolvorea una plancha de cobre con polvos de colofonia resistentes al ácido y se la pone al rojo. De esta manera, el polvo queda adherido a la plancha. En el baño en ácido que sigue a continuación, la plancha de cobre queda grabada únicamente en los puntos que no han sido cubiertos por el polvo de colofonia. El ácido graba en la plancha pro-

fundidades pequeñas e irregulares. Posteriormente, cuando se entinta la plancha, la tinta queda adherida sólo en las citadas profundidades. Mediante el recubrimiento de la plancha ya tratada con una nueva capa de colofonia, o de barniz pueden lograrse diferentes intensidades tonales.

Aguatinta bruñida

Se obtienen puntos claros en superficies oscuras alisando de nuevo con el bruñidor las profundidades grabadas por los ácidos. De esta manera, no se adhiere tinta a esos puntos y aparecen en blanco sobre el papel.

Buril

Instrumento de trabajo del grabador, de cobre, de unos 10 cm. de longitud. Su punta es afinada, en forma de V. Con él se graban directamente las líneas del dibujo en la plancha de cobre y se abren los surcos que más tarde recibirán la tinta de imprenta. Mediante gran presión, pasará la tinta, en el tórculo, al papel humedecido.

Cartón

Diseño del artista para una pintura en grandes dimensiones, realizado como dibujo en papel consistente (cartón), en las dimensiones que tendrá el futuro original. En el caso de Goya, fueron cuadros al óleo

como modelo para la Real Fábrica de Tapices.

Grabar
Levantar surcos o arañar líneas en la superficie del metal con un objeto puntiagudo, afilado. En la mayoría de los casos se emplea el buril o la punta de grabar al aguafuerte.

Lavis
Produce medias tintas pictóricas que nacen aplicando los ácidos directamente con el pincel a la plancha no recubierta con barniz.

Litografía
Impresión plana basada en el hecho de que el agua y la grasa se repelen mutuamente. Fue inventada por Aloys Senefelder hacia 1796. Se dibuja en la piedra caliza con un lápiz graso o con tinta china. A continuación, se trata la piedra caliza con disolución ácida. Así se consigue que los lugares en que no está pintado el dibujo absorban el agua y repelan la grasa. Al ennegrecer la piedra litográfica húmeda, únicamente el dibujo graso admite la tinta de imprenta.
En el proceso de impresión, se hace pasar la piedra y el papel bajo una prensa cilíndrica. El "frotador" —una especie de cuchillo de madera— exprime el color del dibujo, hecho sobre la piedra litográfica y lo imprime en el papel.

Pruebas de estado
Pruebas en número reducido antes o inmediatamente después de la elaboración final de la plancha. Sirven para controlar el estado de la misma. En ella el artista ve dónde y cómo puede mejorarse algo. Frecuentemente, las pruebas de estado ofrecen a los historiadores del arte informaciones sobre el proceso artístico creativo. Dada su escasez, son altamente apreciadas por los coleccionistas y por los que se dedican a comerciar con el arte.

Punta seca
Sin cubrir previamente la plancha con barniz, se maneja la punta de grabar directamente sobre la superficie de metal. La punta araña líneas finísimas que aparecen en la impresión más delicadas y claras que las grabadas al aguafuerte. La punta seca se emplea para hacer pequeñas correcciones, para evitar un nuevo tratamiento de la plancha con ácido.

Traslado de un dibujo a una plancha de cobre para el aguafuerte
Se coloca el papel humedecido haciendo que la cara que lleva el dibujo toque la plancha cubierta de barniz. Se hace pasar el papel y la plancha juntos por entre los rodillos del tórculo. De esta manera, se traslada el dibujo, invertido, al barniz con mordiente y puede servir como modelo y guía a la punta de grabar al aguafuerte.

Lista de reproducciones

Abreviaturas

A	Aguafuerte
At	Aguatinta
Atb	Aguatinta bruñida
B	Bruñidor
Bu	Buril
H	Tomás Harris, *Goya, Engravings and Lithographs, Catalogue Raisonné*
L	*Lavis*
Ps	Punta seca

Los Caprichos

1 Fran.co Goya y Lucientes, Pintor, A, At, Ps, Bu, 215 x 150 mm H 36.

2 El si pronuncian y la mano alargan Al primero que llega, A, Atb, 215 x 150 mm H 37.

3 Que viene el Coco, A, Atb, 215 x 150 mm H 38.

4 El de la rollona, A, Atb, 205 x 150 mm H 39.

5 Tal para qual, A, At, Ps, 200 x 150 mm H 40.

6 Nadie se conoce, A, Atb, 215 x 150 mm H 41.

7 Ni asi la distingue, A, At, Ps, 200 x 150 mm H 42.

8 Que se la llevaron!, A, At, 215 x 150 mm H 43.

9 Tantalo, A, Atb, 205 x 150 mm H 44.

10 El amor y la muerte, A, Atb, Bu, 215 x 150 mm H 45.

11 Muchachos al avío, A, Atb, Bu, 215 x 150 mm H 46.

12 A caza de dientes, A, Atb, Bu, 250 x 150 mm H 47.

13 Estan calientes, A, Atb, 215 x 150 mm H 48.

14 Que sacrificio!, A, Atb, Ps, 200 x 150 mm H 49.

15 Bellos consejos, A, Atb, Bu, 215 x 150 mm H 50.

16 Dios la perdone: Y era su madre, A, At, Ps, 200 x 150 mm H 51.

17 Bien tirada está, A, At, Ps, 250 x 150 mm H 52.

18 Yse le quema la Casa, A, Atb, 215 x 150 mm H 53.

19 Todos Caerán, A, Atb, 215 x 145 mm H 54.

20 Ya van desplumados, A, Atb, Ps, 215 x 150 mm H 55.

21 ¡Qual la descañonan!, A, Atb, 215 x 145 mm H 56.

22 Pobrecitas!, A, Atb, 215 x 150 mm H 57.

23 Aquellos polbos, A, Atb, Ps, Bu, 215 x 150 mm H 58.

24 Nohubo remedio, A, Atb, 215 x 150 mm H 59.

25 Si quebró el Cantaro, A, At, Ps, 215 x 150 mm H 60.

26 Ya tienen asiento, A, Atb, 215 x 150 mm H 61.

27 Quien mas rendido?, A, At, Ps, 195 x 150 mm H 62.

28 Chiton, A, At, Bu, 215 x 150 mm H 63.

29 Esto si que es leer, A, Atb, Ps, 215 x 150 mm H 64.

30 Porque esconderlos?, A, Atb, Ps, 215 x 150 mm H 65.

31 Ruega por ella, A, Atb, Ps, Bu, 205 x 150 mm H 66.

32 Por que fue sensible, A, 215 x 150 mm H 67.

33 Al Conde Palatino, A, At, Ps, Bu, 215 x 150 mm H 68.

34 Las rinde el Sueño, A, Atb, 215 x 150 mm H 69.

35 Le descañona, A, Atb, 215 x 150 mm H 70.

36 Mala noche, A, Atb, 215 x 150 mm H 71.

37 Si sabra mas el discípulo?, A, At, Bu, 215 x 150 mm H 72.

38 Brabisimo!, A, Atb, Ps, 215 x 150 mm H 73.

39 Asta su Abuelo, At, 215 x 150 mm H 74.

40 De que mal morira?, A, At, 215 x 150 mm H 75.

41 Ni mas ni menos, A, Atb, Ps, Bu, 200 x 150 mm H 76.

42 Tu que no puedes, A, Atb, 215 x 150 mm H 77.

43 El sueño de la razon produce monstruos, A, At, 215 x 150 mm H 78.

44 Hilan delgado, A, At, Ps, Bu, 215 x 150 mm H 79.

45 Mucho hay que chupar, A, Atb, 205 x 150 mm H 80.

46 Correccion, A, Atb, 215 x 150 mm H 81.

47 Obsequio á el maestro, A, Atb, Bu, 215 x 150 mm H 82.

48 Soplones, A, Atb, 205 x 150 mm H 83.

49 Duendecitos, A, Atb, 215 x 150 mm H 84.

50 Los Chinchillas, A, Atb, Bu, 205 x 150 mm H 85.

51 Se repulen, A, Atb, Bu, 210 x 150 mm H 86.

52 Lo que puede un Sastre!, A, Atb, Ps, Bu, 215 x 150 mm H 87.

53 Que pico de Oro!, A, Atb, Ps, Bu, 215 x 150 mm H 88.

54 El Vergonzoso, A, At, 215 x 150 mm H 89.

55 Hasta la muerte, A, Atb, Ps, 215 x 150 mm H 90.

56 Subir y bajar, A, Atb, 215 x 150 mm H 91.

57 La filiacion, A, At, 215 x 150 mm H 92.

58 Tragala perro, A, Atb, Ps, 210 x 150 mm H 93.

59 Y aun no se van!, A, Atb, Bu, 215 x 150 mm H 94.

60 Ensayos, A, At, Bu, 205 x 165 mm H 95.

61 Volaverunt, A, At, Ps, 215 x 150 mm H 96.

62 Quien lo creyera!, A, Atb, Bu, 200 x 150 mm H 97.

63 Miren que graves!, A, At, Ps, 215 x 150 mm H 98.

64 Buen Viaje, A, Atb, Bu, 215 x 150 mm H 99.

65 Donde vá mamà?, A, At, Ps, 210 x 165 mm H 100.

66 Allá vá eso, A, At, Ps, 210 x 165 mm H 101.

67 Aguarda que te unten, A, Atb, Ps, 215 x 150 mm H 102.

68 Linda Maestra!, A, Atb, Ps, 210 x 150 mm H 103.

69 Sopla, A, At, Ps, Bu, 210 x 150 mm H 104.

70 Devota profesión, A, At, Ps, 210 x 165 mm H 105.

71 Si amanece; nos Vamos, A, Atb, Bu, 200 x 150 mm H 106.

72 No te escaparás, A, Atb, 215 x 150 mm H 107.

73 Mejor es holgar, A, Atb, Bu, 215 x 150 mm H 108.

74 No grites, tonta, A, Atb, 215 x 150 mm H 109.

75 ¿No hay quien nos desate?, A, Atb, 215 x 150 mm H 110.

76 Está Vmd... pues, Como dígo... eh! Cuidado! si nó..., A, Atb, 215 x 150 mm H 111.

77 Unos á otros, A, Atb, Ps, Bu, 215 x 150 mm H 112.

78 Despacha, que dispiertan, A, Atb, 215 x 150 mm H 113.

79 Nadie nos ha visto, A, Atb, Bu, 215 x 150 mm H 114.

80 Ya es hora, A, Atb, Ps, Bu, 215 x 150 mm H 115.

Las dos planchas siguientes fueron separadas por Goya:

Mujer en la prisión, Atb, 185 x 125 mm H 117.

Sueño de la mentira y la Inconstancia, A, Atb, 180 x 120 mm H 119.

Los desastres de la Guerra

1 Tristes presentimientos de lo que ha de acontecer, A, Bu, Ps, B, 175 x 220 mm H 121.

2 Con razon ó sin ella, A, L, Ps, Bu, B, 155 x 205 mm H 122.

3 Lo mismo, A, L, Ps, Atb, 160 x 220 mm H 123.

4 Las mugeres dan valor, A, Atb, L, Ps, B, 155 x 205 mm H 124.

5 Y son fieras, A, Atb, Ps, 155 x 210 mm H 125.

6 Bien te se está, A, L, Bu, 140 x 210 mm H 126.

7 Que valor!, A, At, Ps, Bu, B, 155 x 210 mm H 127.

8 Siempre sucede, A, Ps, 175 x 220 mm H 128.

9 No quieren, A, Atb, Ps, Bu, B, 155 x 210 mm H 129.

10 Tampoco, A, Bu, 150 x 215 mm H 130.

11 Ni por esas, A, L, Ps, Bu, 160 x 210 mm H 131.

12 Para eso habeis nacido, A, L, Ps, Bu, 160 x 235 mm H 132.

13 Amarga presencia, A, L, Ps, Bu, B, 145 x 170 mm H 133.

14 Duro es el paso!, A, Atb, Ps, Bu, 155 x 165 mm H 134.

15 Y no hai remedio, A, Ps, Bu, B, 145 x 165 mm H 135.

16 Se aprovechan, A, L, Ps, Bu, B, 160 x 235 mm H 136.

17 No se convienen, A, Ps, Bu, B, 145 x 215 mm H 137.

18 Enterrar y callar, A, Atb, Ps, Bu, 160 x 235 mm H 138.

19 Ya no hay tiempo, A, L, Ps, Bu, B, 165 x 235 mm H 139.

20 Curarlos, y á otra, A, L, Bu, B, 160 x 235 mm H 140.

21 Será lo mismo, A, Atb, 145 x 220 mm H 141.

22 Tanto y mas, A, L, Bu, 160 x 250 mm H 142.

23 Lo mismo en otras partes, A, L, Ps, Bu, 160 x 240 mm H 143.

24 Aun podrán servir, A, B, 160 x 255 mm H 144.

25 Tambien estos, A, Ps, Bu, 165 x 235 mm H 145.

26 No se puede mirar, A, Atb, Ps, Bu, 145 x 210 mm H 146.

27 Caridad, A, L, Ps, Bu, B, 160 x 235 mm H 147.

28 Populacho, A, L, Ps, Bu, B, 175 x 215 mm H 148.

29 Lo merecía, A, Ps, Bu, B, 175 x 215 mm H 149.

30 Estragos de la guerra, A, Ps, Bu, B, 140 x 170 mm H 150.

31 Fuerte cosa es!, A, Atb, Ps, 155 x 205 mm H 151.

32 Por qué?, A, L, Ps, Bu, B, 155 x 205 mm H 152.

33 Qué hai que hacer mas?, A, L, Ps, Bu, B, 155 x 205 mm H 153.

34 Por una navaja, A, Ps, Bu, B, 155 x 205 mm H 154.

35 No se puede saber por qué, A, Ps, Bu, 155 x 205 mm H 155.

36 Tampoco, A, Ab, Ps, Bu, B, 155 x 205 mm H 156.

37 Esto es peor, A, L, Ps, 155 x 205 mm H 157.

38 Bárbaros!, A, Atb, Bu, B, 155 x 205 mm H 158.

39 Grande hazaña! Con muertos!, A, L, Ps, 155 x 205 mm H 159.

40 Algun partido saca, A, Ps, Bu, 175 x 215 mm H 160.

41 Escapan entre las llamas, A, Bu, 160 x 235 mm H 161.

42 Todo va revuelto, A, Bu, 175 x 220 mm H 162.

43 Tambien esto, A, Atb, B, 155 x 205 mm H 163.

44 Yo lo vi, A, Ps, Bu, 160 x 235 mm H 164.

45 Y esto tambien, A, At o L, Ps, Bu, 165 x 220 mm H 165.

46 Esto es malo, A, Atb, L, Ps, Bu, B, 155 x 205 mm H 166.

47 Así sucedió, A, Atb, Ps, Bu, B, 155 x 205 mm H 167.

48 Cruel lástima!, A, Atb, Bu, B, 155 x 205 mm H 168.

49 Caridad de una muger, A, L, Bu, B, 155 x 205 mm H 169.

50 Madre infeliz!, A, Atb, Ps, 155 x 205 mm H 170.

51 Gracias á la almorta, A, Atb, 155 x 205 mm H 171.

52 No llegan á tiempo, A. L, Ps, Bu, 155 x 205 mm H 172.

53 Espiró sin remedio, A, Atb, L, Bu, B, 155 x 205 mm H 173.

54 Clamores en vano, A, L, Bu, B, 155 x 205 mm H 174.

55 Lo peor es pedir, A, L, B, 155 x 205 mm H 175.

56 Al cementerio, A, L, Ps, 155 x 205 mm H 176.

57 Sanos y enfermos, A, Atb, Bu, B, 155 x 205 mm H 177.

58 No hay que dar voces, A, Atb, Bu, B, 155 x 205 mm H 178.

59 De qué sirve una taza?, A, Atb, L, 155 x 205 mm H 179.

60 No hay quien los socorra, A, Atb, Bu, B, 155 x 205 mm H 180.

61 Si son de otro linage, A, L, Ps, Bu, B, 155 x 205 mm H 181.

62 Las camas de la muerte, A, L, Ps, Bu, B, 175 x 220 mm H 182.

63 Muertos recogidos, A, Atb, 155 x 205 mm H 183.

64 Carretadas al cementerio, A, At, Ps, Bu, B, 155 x 205 mm H 184.

65 Qué alboroto es este?, A, Atb o L, Bu, B, 175 x 220 mm H 185.

66 Extraña devoción!, A, Atb, B, 175 x 220 mm H 186.

67 Esta no lo es menos, A, Atb, Ps, Bu, B, 175 x 220 mm H 187.

68 Que locura!, A, L, Bu, 160 x 220 mm H 188.

69 Nada. Ello dirá, A, Atb, L, Ps, Bu, 155 x 200 mm H 189.

70 No saben el camino, A, Ps, Bu, B, 175 x 220 mm H 190.

71 Contra el bien general, A, B, 175 x 220 mm H 191.

72 Las resultas, A, 175 x 220 mm H 192.

73 Gatesca pantomima, A, Bu, B, 175 x 220 mm H 193.

74 Esto es lo peor!, A, B, 180 x 220 mm H 194.

75 Farándula de charlatanes, A, At o L, Ps, Bu, 175 x 220 mm H 195.

76 El buitre carnívoro, A, Ps, (?), Bu, B, 175 x 220 mm H 196.

77 Que se rompe la cuerda, A, Atb o L, Ps, B, 175 x 220 mm H 197.

78 Se defiende bien, A, Ps, Bu, B, 175 x 220 mm H 198.

79 Murió la Verdad, A, B, 175 x 220 mm H 199.

80 Si resucitará?, A, B, 175 x 220 mm H 200.

81 Fiero monstruo!, A, Ps, Bu, 175 x 220 mm H 201.

82 Esto es lo verdadero, A, At, Ps, Bu, B, 175 x 220 mm H 202.

La Tauromaquia

1 Modo con que los antiguos españoles cazaban los toros á caballo en el campo, A, Atb, Ps, 250 x 350 mm H 204.

2 Otro modo de cazar á pie, A, Atb, Ps, Bu, 245 x 350 mm H 205.

3 Los moros establecidos en España, prescindiendo de las supersticiones de su Alcorán, adoptaron esta caza y arte, y lancean un toro en el campo, A, Atb, Ps, Bu, 250 x 350 mm H 206.

4 Capean otro encerrado, A, Atb, Ps, Bu, 245 x 350 mm H 207.

5 El animoso moro Gazul es el primero que lanzeó toros en regla, A, Atb, Ps, 250 x 350 mm H 208.

6 Los moros hacen otro capeo en plaza con su albornoz, A, Atb, Ps, 245 x 350 mm H 209.

7 Origen de los arpones ó banderillas, A, Atb, Bu, 245 x 350 mm H 210.

8 Cogida de un moro estando en la plaza, A, Atb, Ps, 245 x 350 mm H 211.

9 Un caballero español mata un toro despues de haber perdido el caballo, A, Atb, Bu, 245 x 350 mm H 212.

10 Carlos V lanceando un toro en la plaza de Valladolid, A, Atb, Ps, Bu, 250 x 350 mm H 213.

11 El Cid Campeador lanceando otro toro, A, Atb, Bu, 250 x 350 mm H 214.

12 Desjarrete de la canalla con lanzas, medias lunas, banderillas y otras armas, A, Atb, Ps, 250 x 350 mm H 215.

13 Un caballero español en la plaza quebrando rejoncillos sin auxilio de los chulos, A, Atb, Ps, Bu, 250 x 350 mm H 216.

14 El diestrísimo estudiante de Falces, embozado, burla al toro con sus quiebros, A, At, Ps, Bu, 250 x 355 mm H 217.

15 El famoso Martincho poniendo banderillas al quiebro, A, Atb, Ps, Bu, 250 x 350 mm H 218.

16 El mismo vuelca un toro en la plaza de Madrid, A, Atb, Ps, Bu, 245 x 350 mm H 219.

17 Palenque de los moros hecho con burros para defenderse del toro embolado, A, Atb, Ps, Bu, 245 x 350 mm H 220.

18 Temeridad de Martincho en la plaza de Zaragoza, A, Atb, Ps, 245 x 355 mm H 221.

19 Otra locura suya en la misma plaza, A, Atb, Ps, Bu, 245 x 350 mm H 222.

20 Ligereza y atrevimiento de Juanito Apiñani en la de Madrid, A, At, 245 x 355 mm H 223.

21 Desgracias acaecidas en el tendido de la plaza de Madrid, y muerte del alcalde de Torrejon, A, Atb, L, Ps, Bu, 245 x 355 mm H 224.

22 Valor varonil de la célebre Pajuelera en la de Zaragoza, A, Atb, Ps, Bu, 250 x 350 mm H 225.

23 Mariano Ceballos, alias El Indio, mata el toro desde su caballo, A, Atb, 250 x 350 mm H 226.

24 El mismo Ceballos montado sobre otro toro quiebra rejones en la plaza de Madrid, A, Atb, Ps, Bu, 245 x 355 mm H 227.

25 Echan perros al toro, A, Atb, Ps, 245 x 355 mm H 228.

26 Caida de un Picador de su caballo debajo del toro, A, Atb, Ps, 245 x 355 mm H 229.

27 El célebre Fernando del Toro, barilarguero, obligando á la fiera con su garrocha, A, Atb, Ps, Bu, 245 x 350 mm H 230.

28 El esforzado Rendon picando un toro, de cuya suerte murió en la plaza de Madrid, A, Atb, Bu, 250 x 350 mm H 231.

29 Pepe Illo haciendo el recorte al toro, A, Atb, Ps, Bu, 245 x 350 mm H 232.

30 Pedro Romero matando á toro parado, A, At, Ps, Bu, 245 x 355 mm H 233.

31 Banderillas de fuego, A, Atb, L, Ps, Bu, 245 x 350 mm H 234.

32 Dos grupos de picadores arrollados de seguida por un solo toro, A, Atb, Ps, Bu, 245 x 350 mm H 235.

33 La desgraciada muerte de Pepe Illo en la plaza de Madrid, A, Atb, Ps, 245 x 350 mm H 236.

34 Modo de volar, A, At, Ps (?), 245 x 350 mm H 259. (Compárese con *Los Proverbios* 13.)

Los Disparates
Los Proverbios

1 Disparate femenino, A, At, Ps, 240 x 350 mm H 248.

2 Disparate de miedo, A, Atb, Ps, 245 x 350 mm H 249.

3 Disparate ridículo, A, At, Ps, 245 x 350 mm H 250.

4 Disparate bobalicón, A, Atb, Bu, 245 x 350 mm H 251.

5 Disparate volante, A, At, 245 x 350 mm H 252.

6 Disparate furioso, A, Atb, 245 x 350 mm H 253.

7 Disparate desordenado, A, At, Ps, 245 x 350 mm H 254.

8 Disparate de los ensacados, A, Atb, 245 x 350 mm H 255.

9 Disparate general, A, Atb, 245 x 350 mm H 256.

10 Disparate del caballo raptor, A, Atb, Ps, 245 x 350 mm H 257.

11 Disparate pobre, A, Atb, Ps, Bu, 245 x 350 mm H 258.

12 Disparate alegre, A, Atb, Ps, 245 x 350 mm H 259.

13 Modo de volar, A, At, Ps (?), 245 x 350 mm H 260.

14 Disparate de Carnaval, A, At, 245 x 350 mm H 261.

15 Disparate claro, A, Atb, L, 245 x 350 mm H 262.

16 Disparate del "sanan cuchilladas...", A, Atb, 245 x 350 mm H 263.

17 Disparate de la lealtad, A, Atb, 245 x 350 mm H 264.

18 Disparate fúnebre, A, Atb, Bu, 245 x 350 mm H 265.

(19) Disparate conocido, A, Atb, 245 x 350 mm H 266.

(20) Disparate puntual, A, At, Ps, (?), 245 x 350 mm H 267.

(21) Disparate de bestia, A, Atb, Ps, (?), 245 x 350 mm H 268.

(22) Disparate de tontos, A, At, Ps, (?), 245 x 350 mm H 269.